黑澤 明
蝦蟆的油
陳寶蓮……訳

蝦蟇の油
（ガマ）

Something Like
an Autobiography
Akira Kurosawa

目次

新版導讀一

黑澤明提早撰寫和收手的遺書

金牌監製／金馬獎前主席　焦雄屏

黑澤明是我喜歡日本電影的啟蒙者。

作為我這樣生長在台灣的外省人，雖然小時候住日本式房子，也穿過走起來叩叩叩的木屐，對周遭環境為數不少的日本文化符號卻十分不敏感。日本對我而言，就是每年不知從何而來的明星月曆，上面有司葉子、高峰秀子等不太認識的明星美照，紙質很好，可以用來當書皮、包課本和筆記。還有就是重慶南路總有那麼幾家賣日本洋裁針織雜誌、歌譜、樂譜的書店。

記憶裡，日本電影曾短暫存留台灣。有一部《魔斯拉》，裡面大如航空母艦的蠶寶寶在大海中疾游而來，掀起萬丈巨浪，後來它在東京鐵塔結繭，破繭而出時變成像飛碟般的大飛蛾。那個特效看得我們這些小毛頭目瞪口呆，覺得僅次於神作

《傑遜王子戰群妖》。

又有一位叫大川橋藏的明星讓我念念不忘。他頭綁布條，劍術高超，頭髮高扎成一束長馬尾，英氣逼人，比起來，中式武俠片的曹達華和張英才簡直遜到爆。當然，幾十年後有了 Google，一查點點昏倒，覺得小時候什麼品味？大概那些迷戀韓流妖裡妖氣男團的粉絲們日後也會有我的相同感慨。

但是這些日本記憶很快就都銷聲匿跡，因為日本片禁了，好像和配額與金錢腐敗有關，總之，日本片就徹底在台灣消失了。

直到在美國見到黑澤明！確切說是得見黑澤明的電影，日本片才回到我的視線。那是學校的課業，規定看《七武士》。結果劇場擠來滿坑滿谷非電影系的學生。美國大孩子看《七武士》剛開始不適應，後來也是看得血脈賁張。黑澤明過癮的電影語言、史詩的構圖和繪畫感、悲憫高貴的英雄氣質、凌厲恢宏的剪接、生動活潑的表演、悲喜交織的戲劇性，完全征服了外國人，整個劇場瀰漫著高昂興奮的氣氛。我第一次見識到跨文化的力量。

後來校園裡任何黑澤明乃至其他日本名片我都不放過。《電車狂》、《生之欲》看得我哭到走不出戲院，想起了父親，想起了很像台灣的環境，掀起了無限鄉愁。《羅生門》、《用心棒》、《椿三十郎》、《天國與地獄》，沒有一部讓我失望，

黑澤明徹底成為我的偶像，也使我有了亞洲電影的驕傲與志氣。

黑澤明一定不知道，我後來在國內外推動台灣電影運動與大陸電影運動的志氣，有很多是受到他的啟發：相信自己、相信自己的文化和傳統，黑澤明帶給了我們電影文化的自信心，面對西方人不自我矮化，而《羅生門》正是衝破文化樊籠的分界線。

當然我也同時發現了小津安二郎、溝口健二以及辰瀨巳喜男。小津平和沉靜，有天人合一的道家氣質；溝口犀利激越，彷彿嚴厲的社會批評家。我像發現寶藏似地愛這些電影，但是依我的個性，我似乎更愛黑澤明。我覺得他有一種大氣，有世界性，他的正義感和人道主義深深打動著我，彷彿鼓舞著有為者亦若是的年輕人。

我看了很多研究他的書，Donald Richie、Audie Bock、佐藤忠男，他們大多是就電影美學和主題做學理上的討論分析，其實書裡看不見他這種氣質從何而來。直到《蝦蟆的油》這本自傳出來。

這本書實在太好看了。喜歡黑澤明的人可以在裡面找到幾乎大部分有關他神話的答案。這是一本「大師養成紀實手冊」。

在〈老友歡聚〉一章裡，你可以找到他正氣的來源，森林小學裡老師和同學的霸凌，使他長大後永遠同情弱者，有路見不平拔刀相助的俠氣，那不就是《七武

士》、《用心棒》、《椿三十郎》乃至《紅鬍子》的英雄底氣？父親逼他學劍道、書法，讓他有了文化和傳統的底蘊，使他的武士道電影在氣質上永遠比那些行貨劍客片多了一分斯文和高雅。轉學到黑田小學，他碰到了良師益友，像立川精治老師、植草圭之助同學，這些人在他的《姿三四郎》、《野良犬》都看得到影子。尤其像植草這樣的摯友，兩人那麼小就得到文學啟蒙，小學時就可以拿紫式部和清少納言來自喻，簡直不可思議。兩人日後合作，終因人生觀不同而分開，可是並不為敵，植草說黑澤是「和悔恨、絕望、屈辱絕緣的天生強者，而自己是天生的弱者」，黑澤並不同意他的說法，兩人為這個可以爭論一輩子。

在《長長的紅磚牆》裡，明治、大正的時代氣氛成了對他早期的影響。他對環境、聲音的敏感與觀察力，對味覺與視覺的記憶，電影和戲劇的啟蒙，以及關東大地震的震撼，甚至對體制的叛逆，都在這裡初見端倪。端看下面的引述：「火災時的鐘聲、巡夜人的木柝聲、巡夜人報知火災現場的鼓聲及喊聲、賣豆腐的喇叭聲、修理煙管的笛聲、街頭賣藥的木箱扣環聲、賣風鈴的風鈴聲、換木屐齒的鼓聲、誦經的鉦聲、賣麥芽糖的鼓聲、消防車的鐘聲、耍猴的鼓聲、法會的鼓聲、賣蜆仔、賣納豆、賣辣椒、賣金魚、賣竹竿、賣菜苗、晚上賣麵條、賣黑輪、烤地瓜、磨刀和鏡子、修理鍋子、賣花、賣魚、賣沙丁魚、賣煮豆、賣蟲、賣水蠆、

風箏弓的聲音、羽毛毽子的聲音、拍球歌、童謠⋯⋯這些消失的聲音，是我少年時代回憶中不可或缺的聲音。」我覺得這簡直超過了自傳，筆法優美，敘述生動，好像還帶著畫面，幾乎是時代的聲音影像綜合紀錄，是對一個再也回不來的時代的緬懷。

我很喜歡〈迷途〉一章，這裡他談到青少年時期，尤其他與早逝哥哥的關係。

他這個叫丙午的哥哥真不得了，早熟、敏感，書讀得多，電影也專精。他對黑澤明的思想有巨大影響，包括對舊俄文學那種時代變動產生的悲憫人道立場，篤信的無產階級理想，還有寬廣的看片量。黑澤明投奔他住在破舊巷弄裡的時代，丙午用擔任無聲電影辯士得到的福利卡，讓黑澤明盡情看了所有當代佳片。我仔細對照了黑澤明列出的看片表，吃驚於裡面竟然有幾部我不但沒看過、也沒聽過的作品，讓自以為看片淵博的我不禁大呼汗顏汗顏。在「遙遠的鄉村」裡，我找到《夢》裡水車村小孩在石頭上放鮮花的傳統來源；在「浮世小路」裡，我又看到丙午住的庶民區，如何影響他日後在《酩酊天使》、《野良犬》、《天國與地獄》、《生之欲》、《電車狂》等電影中，對貧民窟打心底的理解和同情。

有一年美國 Criterion 出經典數位《七武士》光碟，請我寫介紹黑澤明早年受到影響的文章作為隨片小冊附件，我就從這章中取得大量資訊，包括丙午對他人生

觀養成的影響，還有舊俄文學、低下階層如何塑造他的三觀。這篇閱讀量很廣，反饋也多，編輯非常滿意，寫信說找對了人。這也使我覺得千里伯樂，有知音的欣慰。

從第四章開始，黑澤明自述進入電影界的經歷，一直到《羅生門》獲獎為止。

這裡面有他對恩師導演山本嘉次郎的感佩，像山本教他寫劇本，或在火車上帶他們練習短劇描述氣氛，光那個「熱」的感覺，搧扇子、吹電扇、抓癢、流汗就在他後來作品《野良犬》、《天國與地獄》、《羅生門》中都看得見相似的處理。還有因為這段時間的訓練，使他對馬，以及可以拍萬馬奔騰的富士山麓的外景都很熟悉，乃至於到後來拍攝《蜘蛛巢城》、《影武者》可以駕輕就熟，熟門熟路。

在這幾章中，他也大篇幅描述三船敏郎，還有他劇組裡的能人，如作曲早坂文雄、攝影中井朝一、副導本多豬四郎、美術村木與四郎、燈光石井長七郎等等，對東寶大罷工的悲憤，對日本電影界的衰落，對日本人文化沒有自信，對非要出口轉內銷才認可自己的價值，都充滿怨言。末了，這位大師與《羅生門》副導演討論如何面對人性虛矯的想法，副導演說看不懂劇本，黑澤明提示他們「人心的不可確定」、「人性的虛矯」，連做鬼都要面子繼續撒謊，這就是《羅生門》要面對的人性，是一個哲學性的主題。

連電影都以此為主題了，黑澤明也以此自省。他知道，《羅生門》得了金獅獎

後，他注定成為大師，他自己都不確定人心、虛榮心會不會再影響他的說法。拍片尚且會虛榮，說話更不可信。所以他不再談論創作，《蝦蟆的油》至此戛然而止，他不再對自己的作品說話，以後由人們自己去閱讀詮釋吧。

黑澤明在那一刻看到了後來，他的編劇班底——兩個偉大的藝術家小國英雄和橋本忍——看得更清楚，他倆曾誠實地討論到大師後期失去了客觀性，僅自我滿足向藝術靠攏，過於重視形態美，人物設定薄弱（見《複眼的映像》），這一點幾乎是世界電影節的詛咒，好像創作者得了大獎，虛榮心一起，藝術家姿態一擺，能看破的人就少之又少，黑澤明能在自己的傳記中叫停，也確實是聰明睿智的先知了。

如果仍想知道更多《羅生門》之後的黑澤明，其實編劇橋本忍寫的《複眼的映像》和黑澤明一輩子的好幫手野上照代的《等雲到》也是難得的好書，它們和《蝦蟆的油》互為補充材料。《蝦蟆的油》像是黑澤明自述的前半生，詳細昭示了他三觀、技法和創作的養成；《複眼的映像》由橋本忍記述與黑澤明合作的大師黃金期創作過程；《等雲到》由野上照代補充和大師工作的後半生紀實。三本對比在一起看精采萬分，觀點雖不同，卻都是出於對電影的熱愛。這幾本書我都是重複再看，常常都有不同的收穫，而且看到一群人如此為創作認真奉獻，自省，對生命誠實看待，往往仍感動到淚眼模糊。

冥冥中，我好像也與大師有緣。幾次英國 *Sight and Sound* 雜誌遴選史上十大佳片，BBC 電視集團遴選史上百大非英語影片，我都被邀請參加評選。每次我都投他，也每次中選。尤其 BBC 選出《七武士》為百大第一名，我覺得吾道不孤，也為自己也能在國際為他助陣而榮幸。

真的更榮幸的是我此生見過大師數回，大部分在電影節，有遠遠在記者會裡崇拜著；有一起吃飯、請他簽名的；最難忘的是去他東京的家聽他聊電影一下午。也認識一些和他有緣的人，比如研究他很專精的 Donald Richie，和做過他第九副導的台灣導播陳純真。

Donald 是個真性情的人，我與他相識於夏威夷，一見如故，他到台灣也會找我，黑澤明常常提起他，因為他為日本電影的國際傳播做了很多事。陳老師更是有點喜劇般的早期台灣電影人，人如其名，又純又真，自己出錢辦雜誌、帶學生。我們都喜歡去他那個小客廳，聽他用夾雜日台英和國語的亂七八糟語言，講黑澤明的點點滴滴。

還有一次，有位投資者帶我去見了三船敏郎，在台北來來飯店（現在的喜來登），果然他如傳說是獨來獨往的漢子，不帶一個助理，也住在普通房間。他個子不高，中年肚凸，像典型日本商人，不復當年大劍客的風采。我不免有點失望，他

當時來找拍《孫悟空》的資金。我和金主低聲地討論狀態，後來我才知道，他生在青島，長在大連，一直到十幾歲才回日本，他根本聽得懂很多中文，只是他那天不吭一聲，這部電影也可惜沒能拍出。

在這些人之中，以野上照代最為精采。她是名了不起的女性，跟了黑澤明一輩子（十九部電影），猶如家人一般，在任何有關黑澤明的紀錄片中都看得見她。她和橋本忍一樣師事伊丹萬作，也在萬作去世後，幫忙帶著伊丹十三長大，甚至不小心成了伊丹十三和川喜多和子結婚的媒人（川喜多也是我們的好友，她的父親就是和中國電影史有千絲萬縷關係的川喜多長政，東寶的創辦人之一。憑藉她在日本電影圈的實力，她一手在日本推動了侯孝賢的電影）。野上把童年生活寫成自傳《致父親的安魂曲》（她的父親是早年被捕的共產黨學者），後來也被山田洋次拍成了電影《母親》。我認識她時，她是那種你一看就喜歡、有溫暖個性的電影人，體貼風趣，讓人如沐春風。我根本不知道她是黑澤明的大將，只覺得在日本那一群質樸可愛的電影人中，大家非常和樂融融。語言也許不通，但電影就是我們最好的溝通語言。是她安排我們去黑澤明東京世田谷家。我猶記得她略通英文，每次和我聯絡，在那個沒有手機的時代，她安排事情都用一半像分鏡圖般的漫畫傳來賓館，比如帶我們去上野公園賞櫻，就畫了她和我們舉著啤酒，坐在櫻花樹下，「食事！」她日

文漢字夾著這麼寫，和她在書裡畫的一樣。可惜我沒有 sense，當時沒有存下來。

多珍貴啊。在她身上，我看見了她從大師身上學到的一絲不苟和熱情執著。

時光荏苒，人事凋零。這期間，Donald 走了，陳純真走了，川喜多和子走了，橋本忍走了，小國英雄、菊島隆三、三船敏郎、志村喬、加東大介、早坂文雄，去年京町子也離開人世，這些發光發熱的人物紛紛自舞台退下，名單長得沒完沒了，令人唏噓不已。日本那個風華時代沒有了，轉眼間黑澤明也都逝世二十多年了。我們懷念這些人，看看他們的電影，讀讀《蝦蟆的油》，仍覺得栩栩如生，好像他們就在身旁。黑澤明曾經告訴橋本忍，「自傳等於這個人的遺書」。《蝦蟆的油》因為只寫到《羅生門》，所以不算遺書。橋本忍以為，《夢》集結了黑澤明八個夢，才是真正的遺書。但黑澤明是絕對停不下腳步的，在《夢》之後他又拍了兩部電影。不管是《蝦蟆的油》還是《夢》，黑澤明早就在鋪自己的「墓誌銘」，不假他人之手，他自己留下對後世要說的話。

黑澤明曾說「自己的人生減去電影等於零」。我想，他用「蝦蟆之油」的日本傳說比喻自己，其中有一種謙虛、有一種期許，因為他努力跳呀跳的，跳出了這麼多傑作，為世人療傷。

新版導讀二

黑澤明是如何因渺小而成為巨人

影評人　馬欣

過去常因時間的篩選，而以夢境的方式出現。能與人述說的，往往經過記憶的篡改，但無法忘記的、甚至在當時難以理解的片段，則會以夢一般方式烙印在你心裡，而那些碎片化的細節將更容易形塑你。

日本大師級的黑澤明有一雙「導演之眼」。所謂的導演之眼是可以看到別人看不到的部分，並以一種自認不牢靠的敘事者角度，直探回憶本質的虛實交錯，因此更顯回憶對生命的擦撞與鋒利。

故事是種探路過程，它提供了人不同的角度去窺探核心，甚至在故事的尾巴留有線頭在你人生裡繼續存在。這樣的導演之眼，充分展現在黑澤明這本《蝦蟆的油》中，一如黑澤明在書中提到的、莫泊桑所講的那句話：「看到別人都看不到的地方，

然後盯著那個地方看，直到大家都能看到為止。」

他所提到的作家莫泊桑，最擅長寫細節，觀察力與感受性是同時迸發的。莫泊桑的作品《脂肪球》就是以細微的動作與情境觀察一車共乘的人，來描述十九世紀的階級改寫，如黑澤明改編芥川龍之介的《羅生門》一樣，都是幾個人構成社會縮影的思考，彼此牽制與影響。好比有人放了幾張椅子在同一間屋子，因不同的人坐，同樣的故事也會不同。人將自己角色化了的現實，讓真相都是因人而異的。黑澤明欣賞的莫泊桑與芥川龍之介都是非常善於探究人性面的作家。

黑澤明在這本書中談到他的童年，早期的畫家夢、與親人的回憶、求學與拍片時期，以及日本從明治時代集體的壓抑與共榮，到昭和左派的思想興起。他的青春期經歷了日本新舊板塊最激盪的年代。身為男性，他受到東方的父權樣板文化與西方思潮同時影響，讓他與哥哥在自我的探索上，都與當時社會氛圍綁在一起。小時候瘦弱與洋化的他，受到了同學的排擠，「男性身體的政治正確」在當時都是被制約的一致化。他一步步寫出在日本令人窒息的集體意識下長大，是如何從被人嘲笑的白嫩「金米糖弟弟」，成為有批判力與通透性的「黑澤明」。

書中最令人動容的篇章是他描寫與哥哥的感情，一如正片與底片的一體兩面，他們兩人看似選擇不同，但本質如此近似。

黑澤明的哥哥比起他是更早適應學校生活、也更懂得社會叢林法則的人，他也以如此強悍的方式保護當時適應不良的弟弟，他對弟弟跟自己都嚴格。書中描寫黑澤明與哥哥度過一九二三年關東大地震的回憶，是以「恐怖的遠足」為題，來書寫當時他看到整條河屍體滿布的震撼，他以這樣的魔幻寫實來形容：「放眼下望，不見一個活人，活著的只有哥哥和我兩個，我感覺到我們兩個像豆子般的渺小存在，不對，我們也死了，站在地獄的入口。」好像內在有什麼東西死過一次的震撼。

黑澤明記得那天他哥哥以好像要遠足般的口吻說著：「明，我們去看燒毀的痕跡。」他哥哥對他說：「因為不去看恐怖的東西，才會覺得害怕，仔細看清楚後，哪有什麼可怕的。」他哥哥與他都是不迴避黑暗的人，但如同「當你看深淵，深淵也在看你」的提醒一般，不是每個人都能從黑暗中全身而退。

細細讀來，黑澤明與他哥哥都在一個被教育成「男性必須無所畏懼」的社會下長大，太絕對的男性教育，忽略了勇敢本來就是來自於正視自己的恐懼才能產生。一味追求堅強，反容易遭到折翼，他哥哥從小傑出，黑澤明從小則被視為「智力發展遲緩」，哥哥自從中學應試失敗，之後開始與外界期望背道而馳，而黑澤明則碰到了一個好老師，讓他從填鴨教育鬆綁，能按自己的步調追求自己的不同喜好。兄弟兩人都是愛好文藝且善感的人，對社會的強弱二分法不以為然而想追求精神上的

自由，但結果不同。

他哥哥選擇在三十歲以前自殺，自認人生是「在墳墓上跳舞」，認為過三十歲就變醜惡大人的他被「深淵」給吞噬了。對從小就崇拜哥哥的黑澤明而言，衝擊可想而知，他形容得如水般清淡，不帶情緒地寫出了最銳利的細節，就是他哥哥的遺體被送上汽車，因震動把胸部空氣擠出而出現的類似「低聲呻吟」，那在外人眼裡很驚悚，但他以弟弟的身分寫出來時，像是生命的乾嘔。

心思細膩的人在成長期原本就不易，但黑澤明或許因為哥哥的關係，開始懂得如何偏個角度看待深淵與看待人生恐懼這件事。如果藝術就是個折射反映現實的概念，他之後想當畫家與後來成為電影導演，都是力圖在黑暗中尋找光的能力，他懂得黑暗都有層次，你如何潛入那其中的光暈。於是書中他寫道：「因為有哥哥這個『底片』，才會有我這個『正片』。」看完這段我才發現為何黑澤明的電影總有從黑暗中折射出光的能力，這很像卡夫卡形容的，「寫作是在坍塌之中，一手撐起光源，一手拿起筆寫下自己所看到的」。而黑澤明則說他寫劇本的過程像是達摩面壁般，總有一條路在眼前展開。

事實上，從黑澤明早期電影《野良犬》拍攝出戰敗後的日本，人心的躁動如流浪犬般進退失據；讓他得到威尼斯金獅獎的《羅生門》裡，每個真實都寄生在謊言

中；《七武士》超越時代地進行一場人心實驗；《亂》展現人世中的「業」；還有《夢》是對迷失的未來的提醒。他的作品總富有文學性，各個人心的塵埃都照顧到，因小觀大，見微知著。好導演的眼是習慣黑暗的獸眼，是走在前方告訴你哪裡有路的那點光。

寫在前面

まえがき

Something Like
an Autobiography
Akira Kurosawa

不知不覺中，到這個月二十三日（一九七八年三月），我就六十八歲了。

回顧過去歲月，我經歷過許許多多的事情。雖然很多人慫恿我寫自傳，但坦白說我無意寫那種東西，因為我不覺得自己的事情有趣到值得寫下來。

首先，要寫的話會都是電影的話題。也就是說，如果從我身上拿掉電影，只剩下零。

但是這回又有人熱切地盼望我寫一些自己的事情，推辭不掉，只好答應。這大概是看了尚・雷諾瓦（Jean Renoir）自傳後的影響。

我和尚・雷諾瓦有一面之緣，共進晚餐，暢談甚歡。他當時給我的印象，不像是會寫自傳的人，但他勇於寫下自傳，這事觸發了我。

尚・雷諾瓦在自傳的序中寫道：「不少人勸我寫自傳。（中略）對這些人來說，一個藝術家只借助攝影機和麥克風來自由表現自己，已不能滿足他們。他們想知道這個藝術家究竟是怎樣的人？」

又──「我們自以為傲的個性，其實是由幼稚園的童年好友、閱讀的第一本小說主角，或是表哥尤金飼養的獵犬等種種繁多要素所形成。我們無法只靠自己就足夠而活著。（中略）我試著從自己的記憶中，選出造成今日之我的力量、我思念的人們以及相關的回憶。」（引自《尚・雷諾瓦自傳》〔My Life and My Films〕）

這篇文章，以及與尚・雷諾瓦見面時他給我的強烈印象——我也想活得跟這個人一樣——那份感動給了我寫類自傳的動力。

此外，另一位我希望能活得像他一樣的導演約翰・福特（John Ford）並沒有留下自傳，遺憾的心情也加倍地驅使我。

當然，和兩位大前輩相比，我就像菜鳥一樣。不過既然有人想知道我是什麼樣的人，我也有義務寫點相關的東西吧。

雖然沒有自信能讓讀者看得高興，但我仍以過往常告訴晚輩的「不要怕丟臉」這句話說服自己，開始書寫。

要寫這本有如自傳的書，我為了找回過去的記憶，和許多朋友促膝而談。

植草圭之助（小說家、劇本作家、戲曲作家、小學以來的好友）、本多猪四郎（電影導演、助導時代以來的好友）、村木與四郎（美術指導、劇組班底）、矢野口文雄（錄音技師、東寶映畫前身 PCL 的同期同事）、佐藤勝（電影配樂、已故的早坂文雄的徒弟、劇組班底）、藤田進（演員、處女作《姿三四郎》的主角）、加山雄三（演員、受我嚴格訓練的演員代表）、川喜多賢（東寶東和映畫副社長、在國外對我多方照顧並我熟知我在國外一切事務的人）、歐迪玻克（美國的日本電影研究家，比我還了解我的電影）、橋本忍（製片、編劇；合撰《羅生門》、《七武

士》、《生之慾》等劇本）、井手雅人（編劇，我最近的電影劇本大部分都由他協助完成，也是我的將棋和高爾夫球勁敵）、松江陽一（製片、東大畢業、Cinecitta 電影大學畢業的菁英，行動神祕古怪，我的國外生活都和這個帥哥科學怪人在一起）、野上照代（我的左右手、劇組班底，始終投注心力於這一行。）

借用這個版面，向上述諸位好友的協助致上深深謝意。

老友歡聚

旧友交歓

38

Something Like
an Autobiography
Akira Kurosawa

襁褓時期

我光著身子坐在臉盆裡。

那是光線有點昏暗的地方，泡在臉盆的熱水裡，抓著臉盆邊緣搖晃。

臉盆在木地板房間中央的低窪處左右晃動，熱水發出啪嗒啪嗒的聲音。

那大概很有趣吧。

我拚命搖著臉盆。

突然，連人帶盆向後翻倒。

當時那異常的無依驚嚇、裸身碰觸地板的滑溜觸感，還有抬頭看見上面吊著的亮晃晃東西，我都記得清清楚楚。

懂事以後，我有時會想起那事，不過因為不是什麼大不了的事，所以一直沒有提起。

大概是二十歲以後，因為某個機緣想起，於是問母親。

母親驚訝地凝視我說，那是我一歲回秋田老家參加祖父忌日法會時發生的事。

微暗的房間是老家的廚房兼浴室，母親要幫我洗澡，先把光著身子的我放進臉盆，然後到隔壁房間脫和服，突然聽到我驚天哭喊，趕忙跑進浴室，發現我整個人

翻倒在地上哇哇大哭。

上面亮晃晃的東西是煤油燈，母親說著，一邊不可思議地望著已長到一百八十公分高、六十公斤重的我。

一歲時泡在臉盆裡的這件事，是我最古老的記憶。

當然，我不記得出生時的事情。

但過世的大姊曾跟我說，「你是個奇怪的嬰兒」。

據說我沒哭叫，默不作聲地從母親肚子裡出來，雙拳緊握，遲遲不打開，好不容易幫我掰開一看，掌心都捏出印子了。

這大概是騙我的吧。

一定是為了逗弄我這個老么而捏造的故事。

如果我真的是一出生就緊握不放的人，現在一定成為大富翁、開著勞斯萊斯四處轉。

（離題一下。說那話逗弄我的大姊過世前不久，看到電視螢幕上 Los Primos 合唱團的主唱黑澤明以為是我，還說，阿明真有活力。雖然外甥女和外甥都說那不是明舅舅，她仍頑固地不接受。小時候姊姊們常要我唱歌給她們聽，這麼說來，我必須感謝 Los Primos 的黑澤明，代替我唱歌給晚年時的姊姊聽。）

之後的襁褓時光，我只記得幾個簡短的模糊片段。

那些都是趴在乳母背上時看到的景象。

其中一個是鐵絲網對面穿著白衣服的人揮棒打球，追趕飛得高高的球和滾地的球，接接丟丟。

後來才知道，那時我家就在父親任職的體操學校的棒球場球網後面。

我從小就看棒球，不能不說我對棒球的喜愛是根深柢固啊。

另一件記憶也是在乳母背上看到的，那是遠處的火災。

火場和我們之間有黑黑的海。我家那時在大森，那片海是大森的海岸，因為火場看似在遙遠的地方，所以大概在羽田一帶吧。

但我還是被那遙遠的火災嚇哭了。

直到今天，我都非常討厭火災。

特別是看到類似烤焦夜空的火災紅色，就會感到非常害怕。

另一個嬰幼時期的記憶，是乳母常常揹著我走進一間陰暗的小屋。

那究竟是什麼地方？

我後來常常思考這事。

有一天，突然像福爾摩斯一樣解開這個謎底。

那是乳母揹著我進廁所。

真是非常失禮的老太
婆！

不過後來乳母來看我，她
仰望一百八十公分高、七十
公斤重的我，抱著我的膝蓋
哭著說「少爺，你真的長大
了」時，我不但沒有責問乳
母以前的失禮，反而被這位
突然出現眼前的陌生老婆婆
的樣子感動，只是茫然地低頭望著她。

幼童時期

不知道為什麼，我會走路以後到進幼稚園之間的記憶，比起襁褓時期不太鮮明。

但在這段回憶當中，有個場景總是帶著濃烈的色彩。

那是電車的平交道。

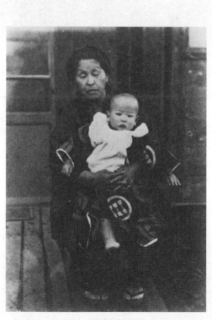

乳母和兩歲時的筆者

父母親和哥哥姊姊站在柵欄放下的鐵軌一側，我一個人在鐵軌的另一側。

然後，白狗搖著尾巴，在他們和我之間的鐵軌上來去穿梭。

這麼來回奔跑幾趟後，正當牠向我跑過來時，電車轟隆駛過眼前。

輾成兩半的白狗滾落到我眼前。

那斷裂的狗身，像利刃剖開的鮪魚身體一樣，鮮紅圓滾。

我完全沒有那幅強烈影像以後的記憶。

大概嚇到痙攣昏倒了。

只模糊記得，發生那件事以後，有關在籠子裡的、抱著的、牽著的幾隻白狗帶到我面前又被帶走。

好像是為了取代那隻死掉的白狗，父母親找了類似的白狗帶回家。

聽姊姊說，儘管如此費心，我卻根本不懂事，一看

三歲時的筆者

到白狗就發瘋似的哭叫不要、不要。

比起帶白狗回來，黑狗還比較好吧？

白狗豈不是只會讓我想起那個恐怖的情景而已嗎？

無論如何，發生這件事以後，有三十多年，我不敢吃紅肉的生魚片和壽司。

記憶的鮮明度似乎和衝擊的強度成正比。另一個記憶，是頭上纏著血淋淋繃帶的小哥哥被一堆人抬回家的景象。

小哥哥比我大四歲，是他小學一、二年級吧，在走體操學校的梁木（體操器材，架在兩根高約四公尺的柱子上，安裝吊環、吊繩等，有如很高的平衡木）時被風吹落，差點失去性命。

我清楚記得小姊姊看到滿身是血的小哥哥，突然哭著說：

「讓我代替你死吧！」

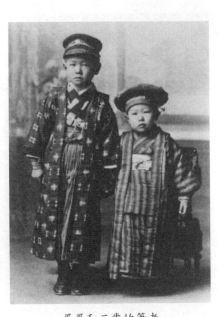

哥哥和三歲的筆者

看來，我身上是流著感情過剩而理性不足、纖細又憨實傷感之血、傻里傻氣之血。

至於幼稚園時代，我確實進入品川森村學園的幼稚園，但是在那裡做了什麼，幾乎沒有記憶。

曚曨地記得大家一起開闢菜園，我種了花生。

那時候我喜歡花生，但腸胃不好，大人都只給我吃一點點，所以想種很多很多的花生。

可是沒有種出很多花生的記憶。

大概也在那時，我第一次看到電影（活動寫真[1]）。

從大森的家走到立會川車站，坐上往品川的車子，在青物橫丁站下車，那裡有間電影院。

二樓中央有一塊鋪著地毯的區域，家人聚在那裡一起看活動寫真。

哪些是幼稚園時看的？哪些是小學時看的？已經完全分不清楚。

注
——

1 活動寫真為電影發明初期，日本指稱電影時所使用的專有名詞之一。日文的「活動」為「可動」之意，「寫真」則為「照片」之意。當時除了活動寫真之外，活動幻燈、映畫等詞也指稱電影。大約一九二〇年代以後，活動寫真的說法便逐漸消失。

還記得的事情有幾件，其中一個是有胡搞瞎鬧的喜劇，非常有趣。

還有，大概是《怪盜吉格瑪》（Zigomar）的場景吧，逃獄的男子攀爬高高的建築，跑到屋頂，縱身跳進幽黑的運河。

然後有一對在船上變得交情不錯的男孩和女孩，在船快要沉沒時，男孩正要擠上已經坐滿的救生艇，看見女孩還留在船上，便讓那女孩坐救生艇，自己留在船上已揮手告別。（這個好像是義大利的《庫奧雷》〔Cuore〕。）

以及，有一次，我因為電影院不放映喜劇在那裡要賴哭鬧。

姊姊恐嚇我，「你這麼不聽話，等一下警察來抓你了」，讓我很害怕。

不過那時與電影的相遇，並沒有什麼事情導致我後來進入電影界。

我只是單純享受看著會動的畫面歡笑、害怕、悲傷、流淚，沉浸在為平凡的日常生活帶來變化的愉快、刺激和興奮之中。

然而，現在回想起來，軍人出身的嚴肅父親在教育風氣不推崇電影欣賞的當時，積極帶家人去看電影，始終堅持看電影對教育有益的態度，的確為今天的我開闢了一條進路。

在這裡我還想說的是父親對運動的想法。

父親退役後任職體操學校，除了日本古來的柔道、劍道，也整備各種體操器材，

率先在日本蓋游泳池，致力普及棒球，持續採取積極獎勵體育的態度。

這個想法在我的心中生根。

我喜歡看也喜歡從事各種運動。

認定運動是一種鍛鍊。

我必須說，這明顯受到父親的影響。

我小時候身體孱弱，父親常常嘟噥：「明明為了要把你養得強壯結實，嬰兒時期還特地讓橫綱梅谷[2]抱過了呀……」

講到相撲，我還有在看台上看著父親在國技館土

哥哥丙午（九歲）、姪女幹子（六歲）和筆者（五歲）

俣[3]中演講的記憶，那是幾歲的時候呢？

我記得那時是坐在母親的膝蓋上，確實還是個小不點沒錯。

森村小學

那是我當電影導演以後發生的事。

在日本劇場看了稻垣浩導演以智力不足兒童為題材的電影作品《被遺忘的孩子們》。

其中有一幕，學生在教室裡上課，只有一個小孩坐在特別隔到一旁的書桌前，自顧自地玩著。

看到那一幕，我感到奇妙的憂鬱和心靈悸動，無法平靜。

我在某個地方看過那個小孩。

他是誰？

隨即想起。

他就是我。

我霍地起身離座，走到走廊，坐在沙發上。

我覺得頭暈，於是躺下來。

劇場女職員擔心地跑過來。

「您怎麼了？」

「沒事，沒事。」

我一坐起來，胸口悶悶地想嘔吐。

結果，請人叫車送我回家。

我那時候為什麼突然不舒服？

是因為看了《被遺忘的孩子們》後，想起了實在不願想起的不愉快回憶。

就讀森村小學一年級時，學校於我有如監獄。

在教室裡，我只能痛苦地坐在椅子上不動，望著窗外陪我上學的家人擔心地在走廊走來走去。

我不願承認自己智力不足，但我確實智能發展較慢。

老師講的東西我完全聽不懂，只好自顧自地玩耍，最後桌椅被搬到遠離其他同學的位置，受到特別對待。

注
—————
3 指相撲力士比賽的場所，為外方內圓的場地。

而且，老師上課時動不動就看著我說，「這個，黑澤君不懂吧！」

或是，「這個，對黑澤君太難了」。

雖然每次老師一說完大家就看著我竊笑，令我難受，但更讓我悲傷的是，誠如

老師所言，他上課的內容我完全聽不懂。

還有，朝會時一喊「立正」，不要多久，我一定昏倒。

似乎只要聽到「立正」，我就會感到緊張、身體僵硬，然後就憋住氣無法呼吸。

接著，一定躺在醫務室的床上，護士伸頭看著我的臉。

我還記得這件事。

下雨天在室內體操場玩躲避球。

即使有人丟球給我，我也接不住。

他們大概覺得很有趣。

球不停地飛過來砸我。

因為覺得好痛，我不高興，於是撿起砸我的球，丟到下著雨的體操場外。

「你在幹什麼！」老師大聲怒罵。

現在，我很清楚老師生氣的理由，但在那時，我完全不明白丟掉讓我不愉快的

球為什麼不對。

在這種情況下，小學一、二年級的學校生活，對我來說，宛若地獄的折磨。

因為義務教育而要智能發展遲緩的小孩上學真是罪惡。

小孩也有各式各樣。

有的小孩五歲就具有七歲的智能，有的七歲了還只有五歲的智能。

智能發展有快有慢，認為一年就該有一年的發展，這想法是不對的。

我好像有點激動了，實在是我七歲時的學校生活太痛苦，不禁要為那樣的孩子寫幾句話。

在我的記憶中，那矇矓包覆我大腦如霧一般的東西突然像被風吹散、智能清楚覺醒，是在我家搬到小石川、我轉到黑田小學時。

從那以後的事情就像「泛焦」（pan focus，攝影術語，畫面中的一切都對準焦距）一樣清楚記得。

黑田小學

轉到這間小學，是二年級的第二或第三學期。

我很驚訝這裡完全不同於森村小學。

校舍不是漆成白色的洋樓，而是像明治時代軍營的木造簡陋建築。

森村的學生都穿翻領設計的漂亮制服，這裡的學生則穿和服袴。

森村揹的是皮革書包，這裡是斜揹的帆布包。

森村穿皮鞋，這裡大家都穿木屐。

最重要的是，模樣完全不同。

也難怪不一樣，在森村，大家都留西裝頭，這裡都剃光頭。

不過，說到驚訝，可能黑田的師生比我還嚴重吧。

在一個純日式風俗的團體中，突然闖進一個留著少爺頭、揹著皮革書包、穿小西裝外套、吊帶短褲、紅襪和金屬卡扣短靴的人。

於是，還有些憨傻、像女孩一樣皮膚白嫩的我，立刻成為大家戲弄的對象。

他們扯我的頭髮，在背後敲我的書包，把鼻屎抹在我的衣服上，常常把我弄哭。

我小時候就是個愛哭鬼，到了這間小學，更是好哭到馬上有了「金米糖弟弟」的綽號。

這個綽號來自當時的這首歌──

真叫人操心

咱家的金米糖弟弟喔

無論何時

總是淚汪汪

直到現在，我想起這個金米糖的綽號時，還是油然而生強烈的屈辱感。

幸好，和我同時轉到黑田的小哥哥，以優異表現縱橫校園，如果沒有威風的他罩我，這個金米糖弟弟肯定哭得更多。

一年後的我，不再在人前哭泣，也沒有再被人叫成金米糖，而是人稱小黑的威風存在。

我在那一年間的變化固然是因為智能自然萌芽，像要追回以前的延遲般疾速成長，但加速我成長的三個助力也不能忘記。

第一，是哥哥的助力。

我們家在小石川的大曲附近，每天早上，我和哥哥一起沿著江戶川岸走路上學。低年級的我放學比哥哥早，回家時是自己一個人折返原路，但上學時一定和哥哥同行。

那時，哥哥每天都狠狠痛罵我。

每天都讓我驚訝竟有這麼多用來罵人的罵辭責備。

但他不是大聲斥罵，而是將聲音壓低到只

有我能勉強聽見、旁邊經過的人都聽不見。

如果大聲罵我，我至少可以頂嘴，哭著跑

開，或是摀著耳朵不聽，但為了讓我無法那麼

做，所以他只是語氣平靜地狠狠咒罵。

我雖然很想把哥哥不懷好意的行為向母親

和姊姊告狀，但是快到學校時，他肯定先放

話：我知道，你這懦弱碎嘴的傢伙，一定會把

我罵你的事告訴媽媽和姊姊，你試試看，我只

會更瞧不起你！害我無計可施。

但是，這個不懷好意的哥哥，只要我在下課時間被欺負，一定適時出現，就好

像一直躲在哪裡看守著一樣。

哥哥在學校備受矚目，欺負我的都是年級比他低的人，看到他就畏縮不動。

哥哥也不看他們一眼，直接對我說。

「明，過來一下。」

我暗自慶幸，追上哥哥問：

江戶川畔的櫻花——從大曲到關口，兩岸
盛開的櫻花（上坂倉次氏提供）

「什麼事？」

「沒事。」

說完，又快步走開。

這種事情重複幾次後，我那有點楞楞的腦袋稍微思索了一下哥哥在上學途中和在校園裡行為的意義。

於是，也不覺得哥哥在上學途中的斥罵那麼惱人，能夠乖乖聽訓了。

現在想起來，我幼稚的腦袋就是在那時候開始成長為少年的腦袋。

關於哥哥，我還想寫一件事。

在金米糖弟弟時期的暑假某日，父親突然帶我去荒川的水府式[4]游泳練習場。

哥哥那時已經戴著有三條黑線的白帽，並且能以一級技術游自由式了，父親也把我託給他的教練朋友。

父親雖然寵愛我這個老么，但對於老是跟姊姊玩沙包、翻花繩，像個女孩子一樣的我，感到焦急。

注

4　因應戰爭而發展出的日本傳統泳術。

說只要我去游泳曬太陽變黑了，就會買東西獎賞我。

可是我怕水，在游泳練習場一直不敢下水。

連讓水浸到肚臍附近都費了好幾天的工夫，惹得教練生氣。

我去游泳練習場時都是和哥哥一起，可是一到那裡，哥哥就扔下我不管，逕自

迅速地游向跳水台那邊，不到回家時不會回到我身邊。

我感到無依不安地過了幾天。在我終於可以夾在初學者中間，抱住浮在水上的

木頭、接受踢腿打水訓練的某天，哥哥突然划著小船過來。

他叫我上船。

我高興地伸出手，讓他拉上船。

我一上船，哥哥便划向河水中央，划到練習場的草蓆小屋和旗子看起來都變得

很小，突然一把將我推落水中。

我腦袋空空，拚命地划水掙扎，想接近哥哥的船。

但是好不容易靠近船身，哥哥又把船划遠。這樣重複幾次後，已經看不到哥哥

和小船，就在我快沉到水底下時，哥哥抓住我的泳褲，把我拽上船。

幸好沒有大礙，只吐了一點點水，哥哥對嚇得半死的我說：

「明，這不就會游了嗎？」

在那之後，我真的不怕水了。

會游泳以後，我變得喜歡游泳。

哥哥把我推落水中的那天，回家的路上他請我吃紅豆冰，那時他說：

「明，人在溺水的時候真的會笑，你也在笑。」

我雖然生氣，但也有那種感覺。

我記得沉沒之前，不知為何，有種奇怪的安詳心情。

我的另一個成長助力是黑田小學的級任導師。

那位老師叫立川精治。

他在我轉來以後兩年半，因為堅持嶄新的教育方針，與頑固的校長起正面衝突，於是辭職，後來應聘到曉星小學，發揮多項才華。

關於立川老師，我後面會寫很多，這裡先寫他庇護智能發育遲緩而遭歧視的我，並讓我產生自信的小故事。

那是上畫畫課時候的事。

以前的圖畫教育方針，只求平凡而常識性地貼近實物，以枯燥無味的畫稿為範本，忠實地描摹，並以最接近範本的得分最高。

但是立川老師不做這種蠢事。

他說，你們自由去畫喜歡的東西。

大家拿出畫紙和彩色鉛筆開始畫圖。

我也開始畫。

我不記得畫了什麼，只記得自己拚了命地用力畫，像要畫斷彩色鉛筆似的，還用手指蘸上口水去搓塗好的顏色，染得手指五顏六色。

立川老師把大家的畫一張一張地貼在黑板上，讓學生自由說出感想時，我的畫只引起哈哈大笑。

但是立川老師嚴肅地環視在笑的大家後，不停地誇獎我的畫。

他說的內容我已不記得。

只依稀記得他特別稱讚我用手指蘸口水搓顏色的部分。

我印象深刻，立川老師用紅墨水在那張圖上畫了一個三重圓圈。

從那以後，我雖然不太喜歡學校，但舉凡有畫畫課的日子總是迫不及待地出門上學。

我什麼都畫。

得到三重紅圈後，我變得喜歡畫畫。

然後我真的變得很會畫畫了。

同時，其他學科的成績也疾速成長。

立川老師離開黑田時，我擔任班長，胸前別著紫緞金色徽章。

關於黑田小學和立川老師還有一個忘不了的回憶。

有一天，是勞作課吧，老師扛著一大張厚紙進教室。

老師攤開那張紙，上面畫著道路的平面圖。

老師說，大家在這上面蓋自己喜歡的房子，建造大家的城市吧！

大家專心地做作業。

各式各樣的創意油然而生，不只是各自的住家，還有行道樹、林蔭道、參天古木、開著花朵的籬笆。

老師有技巧地引導著學生，造出一個美麗的城市。

我們圍著圖畫紙，眼睛閃亮，臉頰泛紅，驕傲地看著自己的城市。那時的情景，清晰一如昨日。

在大正初年，「老師」還是令人畏懼的代名詞，能遇到這種把自由新鮮感覺和創造熱情納入教育的立川老師，是我無比的幸運。

幫助我成長的第三個助力是和我同班、比我更愛哭的小孩。

那個小孩的存在讓我能夠像照鏡子般客觀地凝視自己。

亦即，這個小孩很像我，讓我覺得這個樣子真的很糟糕。

這個以身提供我反省機會的愛哭鬼，叫植草圭之助。（別生氣啊小圭！我們現在不都還是愛哭鬼嗎？只是現在的你成了浪漫主義的愛哭鬼，我成了人道主義的愛哭鬼而已。）

植草和我從少年時代到青年時代都因奇妙的緣分牽扯在一起，像兩根藤蔓似的交纏成長。

這之間的事情，在植草的小說《黎明——我的青春黑澤明》中寫得很詳細。

然而，植草有屬於他立場的觀察，我也有屬於我立場的觀察。

而且人們敘述自己的事情時，有誤把對自己的期望當作是發生過的事實之傾向，因此將我筆下的我和植草的年輕歲月，搭配著植草的小說來看，或許能最接近真相。

無論如何，從少年到青年時期，就像植草若不寫我也無法寫他自己一樣，我也是不寫植草就無法寫我自己。

就請讀者忍耐這些和植草小說重複的部分吧。

老友歡聚

雨中的急陡水泥坡道上，兩個六十過半的男人撐著雨傘合照。

其中一人，望著身後綿延至坡道頂端的磚牆，摸著古老的磚塊，轉頭向另一個人說：「小圭，這裡還是跟以前一樣沒變啊！」那個叫小圭的男人點頭：「嗯！」

「小黑，還記得這家的孩子嗎？」

「嗯，同班的胖子，他現在做什麼？」

「死了。」

兩人暫時沉默。

鎂光燈閃亮和快門的聲音。

站在攝影師旁邊的人指著磚牆對面說：「這邊拍夠了，現在換那邊當背景。」

撐傘的兩個人互望彼此。

「那邊當背景，沒有意義啊。」

「嗯，完全不見昔日的風貌。」

「我不認為學校會像以前一樣一成不變地留存，但也沒想到黑田小學沒了。」

橫過坡道，走進神社。

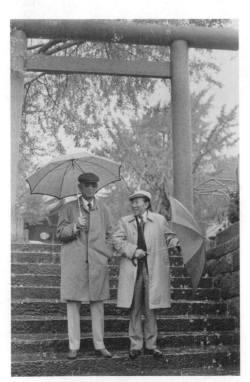

同班同學歡聚——和植草圭之助（右）回憶
當年（《文藝春秋》提供）

「這裡的石階還是和以前一樣。」

「鳥居也是以前那個沒變。」

「可是，這棵銀杏看起來比以前小了。」

「是我們長大了。」

這是為了拍攝《文藝春秋》企畫的「老友歡聚」畫頁，近二十年沒見的植草和

我久別重逢的光景。

那天是十一月十五日，七五三節，冷雨輕打黃色銀杏落葉的神社境內，有兩、三個在父母大傘守護下、打扮得漂漂亮亮的小孩。

在那感情的牽引下，拍照結束後，請《文藝春秋》的車子送我們到小學時經常去玩的地方。

那窗外的風景，對我而言，是完全陌生的風景。

以前我划船抓魚玩耍的江戶川，現在上面架著快速道路，河水變成下水道暗渠似的陰鬱模樣。

植草高興地談著少年時代的回憶，我的眼睛聚焦著玻璃窗沉默不語。

雨滴流過玻璃窗。

外面的風景變了，但我一點也沒變。

我像當年那個金米糖弟弟一樣想哭。

有少年的風景

想寫黑田小學時代的植草和我，但不知為什麼，腦中浮現的是風景畫中如小小點綴的我們。

校園裡，在花序隨風輕搖的紫藤架下的我們；去服部坂、基督坂、神樂坂的我

們；午夜時在大櫸樹下用釘子搥打稻草人的我們——風景部分都能鮮明地記起，但我們倆只像影子般浮現。

不知是因為年代久遠，還是我的資質不佳，要想起兩人情誼的細節，需要特別努力。

不把廣角鏡換成望遠鏡不行。

而且，不把光圈調到最大，對準兩人聚焦，就無法鮮明地記下。

用這種望遠鏡看到的植草圭之助，和我一樣，在黑田小學的學生之中，是異樣的存在。

他的和服是行動不便、像絲一樣的料子，袴也不是小倉袴[5]，而是某種柔軟的布料。

給人的整體印象像演員的小孩——現在想起來，那模樣活脫是歌舞伎中一撞就倒的柔弱小生的迷你版。（別生氣啊小圭！因為現在也有人說你有那個感覺，所以我的印象正確無誤。）

說到一撞就倒，小學時的植草是常常跌倒哭泣。

我記得曾經送走路摔倒、弄髒漂亮衣服而淚眼汪汪的植草回家。

也記得曾安慰運動會時跌到水漥裡，因雪白運動服變得髒又黑而哭喪著臉的植草。

該說是同病相憐嗎？愛哭的植草和愛哭的我彼此感到親近，總是玩在一起。

漸漸地，我也以哥哥對待我的態度對待植草。

這層關係清楚寫在植草小說的運動會事件裡。

平常賽跑總是敬陪末座的植草，那天不知走了什麼運，竟然跑到第二名，我高興地衝進跑道。

「很好很好！加油！加油！」陪著他一起衝到終點，立川老師高興地緊緊抱住我們。

那時，我們拿著不知是彩色鉛筆還是水彩的獎品一起去找他臥病在床的母親，他的母親高興地流著淚，連連對我道謝。

但現在想起來，說謝謝的應該是我。

懦弱的植草讓我產生一種想要保護他的心情，不知不覺中，連那些孩子王也開始對我另眼相看。

立川老師總是溫暖地看著我們。

注

5 袴是日本和服中一種褲子的款式，小倉袴是指日本古代豐前小倉藩所使用的織品，大正時期中學生制服常使用此布料。

他把當班長的我找去教師辦公室，和我商量要不要設一個副班長？

我以為是我做得不好，心裡難過。

老師看著我問道，你推薦誰呢？

我說出一個優秀的同班同學名字。

老師聽了之後說出奇怪的話。他說：我想讓有點差勁的人當當看副班長。

我驚訝地看著老師。

老師說，就算是差勁的人，當了副班長一定也會努力奮發。他面帶微笑別有深意地看著我。

接著，他像稱呼同學似的說：小黑，讓植草當副班長怎麼樣？

做到這個地步，老師溫暖的心意令我刻骨銘心。

我感激地看著立川老師。

老師站起來說：好，就這麼決定。他拍拍我的肩膀笑著說：馬上通知植草的母親，他母親會高興的。

當下，我感覺老師的背後光芒四射。

自此之後，植草胸前別著紅緞銀色徽章，無論在教室還是校園裡，都在我身旁。

沒多久，植草就成了名副其實的副班長。

雖然立川老師把植草說得好像是差勁的傢伙，其實他已經注意到潛藏在植草身上的才華。

為了讓植草的才華早日開花，特地把他種在名為副班長的花盆裡，放在陽光照射的地方。

不久後，植草果然寫出讓立川老師驚喜的精采長篇作文。

龍捲風

智能上和我約有十歲差距的哥哥，其實只比我大四歲。

升上小學三年級、幼童般的我總算有點像少年的時候，哥哥讀中學了。

就在這時，發生了意想不到的事情。

關於哥哥非常優秀的事前面提過了，小學五年級時得到東京市小學生學力測驗第三名，六年級時得到第一名。

可是，哥哥卻沒考上當時的名校府立一中。

這對我們全家猶如噩夢。

我記得當時家中的異常氣氛。

感覺好像突然颳起一陣龍捲風把我們家吹走。

茫然的父親，傷心的母親，小聲說話、不敢看著哥哥的姊姊們。

連我也為這件事情莫名其妙地生氣，感到惋惜。

（現在想起來，還是不明白哥哥落榜的理由。絕不是因為分數低，因為考完試後哥哥一副充滿自信的表情。我能想到的原因，不是最後選拔時以名門子弟為優先錄取，就是口試時哥哥太過自負的言行舉止超出選拔的基準。只有這兩個。）

奇怪的是，我不記得哥哥當時是什麼樣子。

以哥哥的個性，他應該是擺出一副超然的樣子，但對哥哥而言，那肯定是一大打擊。

我這麼說的證據是，從那時起，哥哥的個性急遽轉變。

哥哥在父親的勸告下，進入位於若松町的成城中學。當時這間學校的校風近似陸軍幼校，可能因此造成哥哥的反彈心理，他開始不顧學業，耽溺文學，經常與父親起衝突。

父親是陸軍戶山學校第一期生，畢業後擔任教官，教導的學生中有人後來升任大將，他的教育方針完全是斯巴達式。

那樣的父親，和開始傾心於外國文學的哥哥，會產生正面衝突，自是當然。

但當時的我不懂他們父子為什麼爭執，只是傷心地看著。

除了那股莫名颳起的狂風，我們家裡又吹過一道無常的冷風。

我有四個姊姊、三個哥哥。

我出生時大姊已經出嫁，她的兒子和我同年。

大哥比我大很多，我懂事的時候他已經離家工作，難得見面。

二哥在我出生前就不幸因病夭折。

所以，和我一起生活的，只有前面常常寫到的小哥哥和三位姊姊。

姊姊的名字都有個「代」字。

從嫁出去的姊姊開始算起，按年紀依序是茂代、春代、種代、百代。

但我稱呼在家裡的姊姊，依序是大姊姊、中姊姊、小姊姊。

前面也提到過，小時候哥哥不理我，所以我都跟姊姊玩，到現在還很會玩沙包、翻花繩。（有時我在朋友和劇組面前小露一手，大家看了非常驚訝。讀完這本書，恐怕對我金米糖弟弟時代的事情更覺得驚訝。）

最常和我一起玩的是小姊姊。

我清楚記得，幼稚園時，我和小姊姊在父親任職的大森學校校舍拐角處玩耍，突然被一陣龍捲風捲起，兩人緊緊抱著飛到空中，下一秒馬上重重地摔落地面，我握住小姊姊的手哭著跑回家。

小姊姊在我小學四年級時生病，像突然被龍捲風颳走似的，去到那個世界。

我忘不了去順天堂醫院探病時，小姊姊在病床上的落寞笑容。

我也忘不了和小姊姊玩雛人形的情景。

我們家有天皇和皇后、三個女官、五個樂童、浦島太郎、牽著哈巴狗的女官等人偶。還有兩對金屏風、兩座六角型紙罩立燈、五組泥金畫的小餐盤和小碗碟、銀製的迷你手爐。

在關了燈的昏暗房間裡，曚曨的燭光下，排在五階紅毯上的皇宮人偶栩栩如生，呈現出好像就要開口說話、讓我有點害怕的美感。

小姊姊把我叫到人偶的前面，端出餐盤，給我手爐，用像拇指指甲般大的杯子請我喝白酒。

小姊姊是三位姊姊中最漂亮的，溫柔得過分。

她擁有透明玻璃般纖細易碎卻令人無法抗拒的美。

哥哥受重傷時，哭著說「讓我代替你死吧」的就是她。

寫到這個姊姊的此刻，我也眼泛熱淚，陣陣鼻酸。

姊姊葬禮那天，家人親戚坐在廟裡的大殿，聆聽和尚誦經，當我聽到合誦的經聲中加入木魚聲和銅鑼聲變得熱鬧時，突然哈哈大笑。

父母親和姊姊們瞪著我，我也止不住笑。

哥哥把大笑的我帶出去。

我有心理準備，會被哥哥罵。

可是哥哥一點也不生氣，我以為他會把我丟在外面，自己回去，但也沒有，他

只是回頭望著熱鬧誦經的大殿說：

「明，我們走遠一點。」

大步踩著石板路，走到外面。

我跟在後面。

哥哥一邊走一邊發洩說：

「真無聊！」

我很高興。

我笑出來，不是因為覺得無聊。

只是覺得好笑、忍不住笑而已。

可是，聽了哥哥的話，胸口一陣輕鬆。

而且我不認為小姊姊會因為做那麼熱鬧的法事而開心。

這個姊姊得年十六歲。

奇怪的是，我記得很清楚，她的法號是桃林貞光信女。

劍道

大正時代的小學，劍道是五年級必修課程。

一星期兩小時，先從空揮竹刀開始，接著練習砍擊、反擊，不久之後，穿上學校使用已久、滿是汗臭的劍道護具，進行三戰兩勝的對戰。

上課時主要是由對劍道有些心得的老師指導，有時候會請開設道場的劍客帶著教練來指正，選出資質優秀的學生訓練。有時候劍客和教練使用真劍，展現流派招術。

那位劍客名叫落合孫三郎（好像是又三郎，無論哪一個都很像劍客的名字，所以我現在也無法判定），身材高大魁梧，他和教練示範過招時氣勢驚人，觀看的學生都猛吞口水。

那位劍客說我的資質很好，要親自訓練我，讓我頓時充滿幹勁。

練習時，我高舉竹刀過頭說「面」撲擊上前時，卻覺得像是飛舞上天，兩腳懸空踏步，沒有踏住地板，原來是因為我被落合孫三郎粗壯的單臂輕輕抱住，高舉到肩膀之上了。驚駭的同時，我對這位劍客的崇敬當然也異於平常。

我立刻要求父親，務必要進落合的道場。

父親很高興。

但不知道這是沸騰了流在父親身上的武士血液？還是喚醒了他擔任陸軍教官時的精神？結果一發不可收拾。

現在回想起來，當時正是他原本一心寄予厚望的哥哥開始叛逆之際。

他把對哥哥的期望轉而傾注在過去一直縱容的我身上。

從這時起，父親對我變得非常嚴格。

他非常贊成我精研劍道，也要我順便學習書法，還有，從落合道場晨練結束，務必在返家途中去參拜八幡神社。

落合道場很遠。

從我家到黑田小學已是小孩子步行會感到不耐煩的距離，至於到落合道場，更是那個五倍以上的距離。

幸好父親要我每天參拜的八幡神社，就位在前往落合道場途中不遠處的黑田小學旁。

不過如果遵從父親的命令，我必須先去落合道場做晨間練習，參拜八幡神社，回家吃早飯，再循原路去黑田小學，放學後又循原路回家，再到書法老師那裡，然後再去立川老師家。

立川老師離開黑田小學後，植草和我還是每天去老師家，在老師尊重孩童個性的自由教育和師母的用心招待下，度過充實快樂的日子。

無論如何，我都不願放棄這段寶貴的相處。

但也因此，我必須每天起個大早，摸黑出門，晚上再摸黑回家。

我本來想偷偷省掉參拜神社，但是父親交給我一個小冊子，說每天早上請神官蓋上一個神社的戳印，作為參拜神社的紀念。

萬事休矣。

正所謂戲言成真。誰叫我自己主動提出這事，沒辦法。

從父親陪我去落合道場拜師的隔天開始，除了星期天和暑假，這個考驗體力的每日行程一直持續到我小學畢業。

冬天時，父親也不讓我穿襪子，我的手腳都凍傷龜裂，好慘。

母親把我的手腳浸在熱水裡，百般護理。

母親是典型的明治女人。

同時，她也是武人之妻。

（後來，我讀山本周五郎的《日本婦道記》，其中一個故事人物和我母親一模一樣，讓我非常感動。）

母親總是瞞著父親包容我的任性。

我這樣寫好像是倫理道德的美談，讓人作噁，其實不然，我只是要寫就必須這樣寫，因為母親就是很自然地那樣做。

最重要的是，我覺得他們真的和外在的表現相反，父親其實多愁善感，母親卻很實際。

多年後，他們在戰爭中疏散到秋田鄉下，我去探望他們。回東京時，我走在家門前筆直延伸的道路上，頻頻回頭看目送我離開的父母親，心想著，或許再也不能相見了。

那時，母親很快地轉身走進屋裡，父親卻一直站到人都變成一粒豆子似的，還依依不捨地目送我。

戰時有一首歌，唱著：「父親，您真堅強！」我則想說：「母親，您真堅強！」

母親的堅強，尤其表現在她的忍耐力，令人驚異。

有一次，母親在廚房炸天婦羅。

鍋裡的油著火。

結果母親兩手端著鍋子，不顧手被燒傷，眉毛頭髮也燒得滋滋作響，平靜地穿過客廳，穿上木屐，把鍋子放在院子中央。

之後，醫生匆匆趕來，用鑷子剝掉手上燒得焦黑的皮膚，塗上藥物。

那是叫人不忍卒睹的畫面。

但是母親的表情絲毫未變。

之後的一個月，她只是像抱著什麼似的把纏著繃帶的雙手放在胸前，靜靜坐著，不哼一聲痛啊、難過啊。

我想，那是我怎麼都學不來的。

言歸正傳，我想再寫一點關於落合道場和劍道的事。

進了落合道場的我，總是一副少年劍士的氣概。

小孩子嘛，這也難怪。

因為我讀了很多立川文庫版的塚原卜傳、荒木又右衛門，以及其他劍術名家的故事。

那時，我的裝扮已經不是森村學園風，而是黑田小學式的碎白點花紋和服、小倉袴、厚齒木屐，加上光頭。

簡言之，我去落合道場時的樣子，應該就是藤田進飾演的姿三四郎身高減去三分之一、身寬減去二分之一，劍道服腰帶上插著竹刀的模樣。

每天清晨，東方天空猶暗時，我喀拉喀啦地踩著木屐，走在亮著路燈的江戶川

沿岸。

經過小櫻橋、石切橋、轉出電車道，快到服部橋時，和第一班電車擦身而過，走過江戶川橋。

走到這裡，大概三十分鐘。

然後再朝音羽方向走十五分鐘，向左轉，登上往目白方向那長長的緩坡，約二十分鐘後，就可聽到落合道場晨練的鼓聲。鼓聲緊催我的腳步，約十五分鐘，便抵達位於大路左邊的落合道場。

從踏出家門開始算起，聚精會神毫不左顧右盼地走，需要一小時又二十分鐘。

道場的練習，從師父落合孫三郎帶領門下弟子跪坐在點著供燈的神龕前，丹田用力、擯除雜念開始。

地板又硬又冷。冬天時，為了抵抗寒冷，腹部必須用力。上身只穿著一件劍道服，牙齒猛打寒顫，雖說要擯除雜念，其實腦中根本沒有容下雜念的餘地。

跪坐結束，進入切反練習。冬天一心想快點暖活身體，天氣好的時候則是為了要趕走睡魔，練習時都非常帶勁。

之後，分級對打三十分鐘。最後，再度跪坐，向師父一鞠躬，結束晨練。即使是寒冷的冬天，那時身體也會猛冒熱氣。

但是離開道場走向神社時，腳步難免沉重。

不過因為肚子很餓，想趕快回家吃早飯，於是急往神社。

如果是晴天，那個時候的晨曦已照到神社境內的銀杏樹頂。

在參拜殿前，扯響扁鈴鐺（金屬製，扁圓形、中空，下方有橫長的口，扯動布編的繩子即響）、拍手、行禮後，到神社一角的神官家。

站在玄關，大聲說：

「早安。」

和服及頭髮全白的神社主祭出來，翻開我遞上的小日記本，在當天的日期旁邊默默蓋上神社的戳印。

無論什麼時候看到那位主祭，嘴巴總是在蠕動，那時間大概是在吃早飯吧。

然後，我走下神社的石階，經過等一下還要再走回來的黑田小學前，回家吃早飯。

走到石切橋畔，接近江戶川岸邊的家時，朝日終於升空，我正面迎著晨曦。

每次沐浴在晨曦中，我都想著，普通小孩的一天這時才要開始。

沒有滿腹牢騷，反而有種充實滿足的愉快。

然後，我也像普通小孩一樣，開始這一天。

吃完早飯，上學，下午回家。

可是自從學校裡沒有立川老師之後，上課時間對我來說成了枯燥無味的痛苦。

刺與毒

我和新的級任老師怎麼也合不來。

一種像是在心底互相敵視的關係，一直持續到我小學畢業。

這位老師完全反對立川老師的教育方針，動不動就嘲諷立川老師以前的做法。

做任何事情時，總是掛著諷刺的笑容說，要是立川老師，就會這樣做吧！要是立川老師，就會那樣做吧！

每次聽到這話，我就踢坐在旁邊的植草的腳。

植草就微微一笑回應我。

有一次。

畫畫課時。

要我們臨摹插在白瓷瓶裡的波斯菊。

我想掌握那個瓷瓶的體積，用深紫色強調影子的部分，輕盈的波斯菊葉子畫成一塊綠色的煙霧，再在上面畫上朵朵粉紅和白色的花。

老師把我的畫貼在黑板旁邊專門張貼優秀習字、作文和圖畫供大家模範的公布

欄上。

然後對我說：「黑澤，起立。」

我暗自高興。

以為要受到誇獎，得意地站起來。

可是，新的級任導師指著那幅畫，把我徹底痛罵一番。

這個瓷瓶的影子搞什麼？究竟哪裡有這個深紫色的影子？這個像雲一樣的綠色

是什麼？如果說這是波斯菊的葉子，不是傻子就是瘋子。

那位老師的言語充滿太多的毒與刺。

他的做法充滿惡意。

我感到自己臉上血色全失，呆若木雞。

這是怎麼回事！

那天放學後，植草追上嚴重受創、默默走下服部坂的我。

「小黑，那樣好過分，太過分了，亂罵一通的，不能原諒！」

植草反覆說著這些，跟到我家。

這天，我第一次接觸到人心的刺與毒。

和這種老師相處的時間不可能快樂。

不過在學業方面，我賭氣地撐到不讓這個老師有話說的地步。

因此下午放學時的我，總覺得心情沉重，路程也像早上來時的三倍長。

而且，接著要去的書法老師家，也毫無快樂可言。

書法

父親喜歡書法，壁龕上多半掛著字軸，很少掛畫。

那些字軸主要是中國石碑的拓印，或中國朋友寫的字。

我現在還記得那幅到處有空白的寒山寺石碑拓印。

父親常常教我那首填寫在空白處的唐朝張繼的詩——〈楓橋夜泊〉。

直到今天，我不但能流暢地背誦那首詩，也能流暢地寫下來。

後來，有一次在料亭開宴時，我若無其事地朗讀出壁龕上以蒼勁筆勢所寫的那首詩，加山雄三驚訝地看著我說，導演太厲害了！

拍《椿三十郎》時，把「在馬廄後面等你」說成「在廁所後面等你」的加山會這般驚訝也不無道理。[6] 不過老實說，因為是寒山寺這首詩，我才讀得出來，換作

注
───

6 此處指加山的漢字閱讀能力不好，錯把馬廄的「廄」當作指廁所的「廁」。

其他漢詩，我也是一竅不通。

證據是父親喜歡的漢詩掛軸中，我現在還記得的只有「劍使偃月青龍刀，書讀春秋左氏傳」。

話題又岔開了。總之，我怎麼也想不明白，那樣喜歡書法的父親為什麼要我去跟那個不怎麼樣的書法老師學習。

大概是那位書法老師的補習班和我家在同一區，以及哥哥也曾在那裡練字的關係吧。

我記得父親帶我去拜師時，書法老師問起哥哥的事，勸父親讓哥哥繼續去練字。

哥哥在書法方面也很優秀。

但我怎麼也不覺得那個老師的字有趣。

表面上說是謹嚴正直，其實是索然無味，宛如印刷一般的鉛字。

因為是父親的命令，我只得每天過去，和其他學生並桌而坐，照著老師的範本習字。

父親留著明治風的鬍鬚，書法老師也留著明治風的鬍鬚。

不同的是，父親留的是明治開國元勳風的唇髭和落腮鬍，而書法老師則是只留著明治官員的唇髭。

老師總是表情嚴肅，面對學生而坐。

我可以看見他背後的院子。占據院子很大面積的多層架上，擺著一缽缽枝枒盤錯的盆栽。

看到那個，我就覺得並像那些盆栽。

學生覺得寫得滿意時，恭敬地拿到老師面前請他看。

老師看了，用朱筆修改不滿意的地方。

這樣重複幾次。

老師終於滿意了，用那顆我看不懂的隸書印章蘸上青色印泥，蓋在學生的習字旁邊。

字體。

我一心想早點離開去立川老師那兒，努力模擬我怎麼也無法喜歡的（老師的）

大家都稱那個為「青印」，蓋上以後，就可以回家了。

但是不喜歡的東西，就是不喜歡。

半年後，我跟父親說實在不想再去練字，哥哥在旁邊幫腔，終於不用再去了。

我現在記不清當時哥哥說了什麼，只記得哥哥條理分明，先說出我對老師字體的漠然與不滿，再歸結到當然的結論，他的論法令我驚訝，像在聽別人的事情。

我停止練書法時，是在練中楷。

直到現在，我中楷還寫得不錯。

但是小楷和草書就很差勁。

後來進入電影界，有位前輩這麼說：

小黑的字不是字，那是畫啊！

紫式部與清少納言

寫這本類自傳時，我和植草圭之助聊到往事，植草提到我曾在黑田小學前面的

服部坂上對他說：

「你是紫式部，我是清少納言。」

但是我沒有這個記憶。

首先，小學生不會想讀《源氏物語》和《枕草子》。

大概是我們去立川老師家的時候，聽老師說了許多關於這兩部日本古典文學的

事吧。

如果真的有說，也可能是從書法補習班那裡到立川老師家，和植草及老師共度

快樂時間後一起回家時，走在傳通院往江戶川下坡路上的事吧。

即使如此，紫式部與清少納言的比較是不知天高地厚的傻話，但我理解那孩子氣的想法從何而來。

因為作文課時，植草老是寫故事風格的長文，我專門寫感想式的短文。

說到當時的朋友，我幾乎只記得植草，我們倆總是膩在一起，但彼此的家庭生活截然不同。

植草家是商家風範，我們家是武家風範。因此聊起回憶時，植草印象最深刻的事，性質上和我印象最深刻的事完全不同。

植草說，曾經看到母親和服裙襬下露出的白嫩小腿，那給他留下強烈的印象。

同年級的女生班班長是全校最漂亮的女生，住在江戶川的大瀧旁，名字叫什麼什麼的，好像喜歡過小黑。可是我完全沒有這方面的記憶。

清楚記得的是我劍道技術提高，在五年級第三學期時升為副將，父親買了黑色的劍道護具獎勵我；比賽對打時，以逆胴[7]連勝五人，當時手下敗降的敵方大將是染坊的兒子，短兵相接時，聞到濃烈的染料味道等等。淨是一些逞威風的事情。

注 ─

7 劍道有效攻擊的部位分別是面部、小手部、胴部及刺部，胴部又分正胴與逆胴，防具的胴部大抵也就是人體肋骨的部分。

其中，最忘不了的是遭遇其他學校小鬼的伏擊。

從落合道場回家的路上，在江戶川橋附近的魚鋪前面，七、八個陌生的六年級小孩拿著竹刀、竹棒和短木棒，聚在那裡。

小孩子也有地盤之分，那裡不是黑田的地盤，他們看我的表情也異樣，我不覺停下腳步。

可是，以少年劍士自居的我，如果為這種事哆嗦害怕，自己都無法原諒自己。

我若無其事地走過魚鋪前面，背向他們，還沒發生任何事，鬆一口氣。

但緊接著，當我感到「危險」、有東西朝我腦袋飛來，正要用手護頭時，東西已砸中腦袋。

我回頭一看，石塊如雨點落下。

那些傢伙默不作聲地一起向我扔石頭。

沉默的力道，有種非常嚇人的威嚇氣勢。

我想逃開，但那樣做這把竹刀會哭，抱著這個心情，我將扛著的竹刀擺成了正眼[8]的姿勢。

竹刀前端吊著劍道服，真是不成體統。

他們看到那樣的我，七嘴八舌不知喊著什麼，揮舞手上的傢伙衝過來。

我忘我地揮轉竹刀。

甩掉劍道服後，竹刀變得輕盈。

他們一開始吆喝，沉默時的那股懾人氣勢蕩然無存。

我揮著變輕的竹刀，像練習時喊著「面」、「胴」、「小手」擊打他們。

還好他們不是包圍我，而是七、八個人擠成一團正面衝過來，所以不難應付。

他們揮舞的傢伙是有點干擾，但我只靠閃躲、飛撲，就能輕易擊中他們的臉、身體和手，我記得自己那時因為覺得用刺擊有點危險，所以沒用那個招術攻擊他們，可見應該是游刃有餘。

不久，他們被我打散，逃入魚鋪。

我追擊進去，然後，又一溜煙地逃出來。

因為魚鋪老闆拿著扁擔衝向我。

我趕緊撿起激烈打鬥時掉落的厚齒木屐逃走。

鮮明地留下當時我跑過小巷、左跳右跳避開窄巷中央的水溝和腐朽溝蓋而逃的

8 正眼指的是劍道的中段架式，兩手持刀，劍尖指著對方咽喉。

記憶。

遠離那個地方後，我才穿上木屐。

不知道劍道服怎麼了。

大概變成那些伏擊傢伙的戰利品了。

這件事我只告訴母親。

我本來誰也不想說的。但是劍道服不見，得想辦法再弄一套，逼不得已只好告訴母親。

母親聽完我的話，默默打開壁櫥，拿出哥哥現在已經不穿的劍道服給我。

然後，幫我清洗頭上被石頭砸到的傷口，塗抹軟膏。

我其他地方沒有受傷。

但是頭上的傷疤還留到現在。

（寫到這個我才注意到，我第一部作品《姿三四郎》中對厚齒木屐的處理方式，是從我那時丟失劍道服和撿回來穿的厚齒木屐的記憶裡，無意識產生的。這是創造由記憶而生的例子之一。）

這次伏擊事件後，我稍微改變從落合道場回家的路徑。

我不再經過那間魚鋪前面。

不是害怕那群小鬼。

是不想和魚鋪老闆的扁擔交鋒。

我以為跟植草說過這件事，但他說不記得有這事。

我說，你是只記得女生的色狼。他說才沒有，而且還記得學校的劍道下課後只

剩我們兩個在雨天的體操場內追打亂鬥。

我問他為什麼記得，他說因為被打得很痛。

我說，對喔，你的劍道從沒贏過我。

他說，贏過一次。

我問什麼時候？

他說，你在京華中學、我在京華商業時的校際劍道比賽。

我說，那時候我沒出賽啊！

但是植草堅持說，即使不戰而勝，勝就是勝。

這個一撞就倒的小生，真不知天高地厚。

小學六年級時，我們在久世山和其他小學的學生打架。

敵方在小丘上布陣，不停砸下石頭和土塊。我方躲在斜坡的窪洞裡躲避。

我正想找幾個人繞到敵軍後方時，植草突然吆喝著衝出去。

所謂有勇無謀，就是這樣。

一點也不屬害的傢伙隻身衝入敵陣，是想怎樣？

而且那個斜坡是紅土陡坡，才爬上一點就滑下兩倍距離，想爬上去要做好相當的心理準備。

植草奮勇當先地衝出去，迎著石頭和土塊的全面攻擊，腦袋被一塊大石頭砸中，滾下坡來。

我衝過去一看，他躺在地上，瘋著嘴，兩眼翻白。

我很想誇他是令人佩服的勇者，但怎麼想都只能說是個麻煩的傢伙。

回頭往上看，敵軍也站在坡頂，驚愕地俯視我們。

我站在原地看著植草，絞盡腦汁想了一陣子，煩惱著該用什麼藉口把植草帶回家。

順便提一下，植草十六歲時，在這個久世山上，又做了一件非常有植草風格的事情。

有一晚，植草獨自站在久世山上。

他寫了封情書給一個女生，說在那裡等她。

他爬上久世山，俯瞰有閻魔堂的坡道。

指定的時間過去了，女生沒有出現。

他想再等十分鐘看看。

接著，心想再等十分鐘，凝視坡道而立，猛一回頭，看到一個人影。

啊！來了嗎？他心跳加速，仔細看著那個人影，臉上有鬍子。

據植草說，他勇敢地走近那個人，沒有逃走。

那個人拿出植草寫的情書說，這封信是你寫的嗎？我是這個女孩的父親。說著，拿出名片。

植草一看，「警視廳營繕課」的頭銜躍入眼簾。

植草說，因為他有勇氣，所以堅定地告訴那個人，自己對他女兒的愛情是如何清純。

而且，還舉但丁（Dante）對貝翠絲（Beatrice）的愛為例，絮絮叨叨地說明著，叫人傻眼。

我：「後來怎樣了？」

植草：「她父親終於理解我了。」

我：「你和那個女孩後來呢？」

植草：「就那樣結束了，畢竟，我們都還是學生啊。」

真是叫人似懂非懂的故事。

這個紫式部沒有寫《源氏物語》，對光源氏來說是莫大的福氣。

小學六年級時，紫式部的植草孜孜不倦地寫長篇作文，清少納言的我則成了劍道部的大將。

第二章

長長的紅磚牆

赤く長い煉瓦屛

Something Like
an Autobiography
Akira Kurosawa

明治的氣氛

大正初期，我的小學時代還洋溢著明治的氣氛。

學校教唱的都是輕快明朗的歌曲。

〈日本海海戰〉、〈水師營〉這些歌，我到現在還喜歡。

節奏明快，歌詞平鋪直述，非常坦率而忠實地敘述那些事件，不強加多餘的感情。後來，我也對助理導演們說，這才是分景劇本的典範，要好好學習這些歌詞的敘述。直到現在，我還是這麼認為。

粗略地回想，除了這兩首，當時還有下述幾首好歌。

〈紅十字〉、〈海〉、〈嫩葉〉、〈故鄉〉、〈隔田川〉、〈箱根山〉、〈鯉魚旗〉等等。

美國著名的「一〇一弦樂大樂團」（101 Strings Orchestra）也演奏過其中的〈海〉、〈隔田川〉、〈鯉魚旗〉，聽其演奏，可感覺他們也傾心於這些歌曲的輕快之美。

如同司馬遼太郎《坂上之雲》所述，明治時代的人們，是以仰望天上之雲、登坡而上的心情而生活。

有一天，父親帶著讀小學的我和姊姊們去陸軍的戶山學校。

我們坐在擂缽型圓形劇場的草坪階梯上，聆聽廣場中的軍樂隊演奏。

軍樂隊的紅色長褲、銅管樂器的光澤、草坪上杜鵑花的鮮豔色彩、女人撐的亮麗洋傘顏色，以及讓人不覺想踩著節拍的樂曲節奏。直到今天，我還能看到那景象中的明治時代幻影。

或許因為我還是小孩的關係，絲毫感覺不到軍國主義的陰影。

不過，從那時之後一直到大正末期，所唱的歌都變成充滿詠嘆與失意、略帶憂傷的歌曲了，如〈我是河邊的枯芒〉、〈流逝而去〉、〈天色將晚〉。

（這裡我想提一下。十五年前或更久以前。在某個聚會上，有年輕導演演說，明治出生的人不快點死掉空出位子，我們就出不了頭。幸好我沒出席那個聚會，但聽成瀨巳喜男導演〔明治出生〕轉述時，我感到震驚不已。不多話的成瀨轉述後，苦笑表示，他那樣說，我還真不能死哩。這算什麼？那年輕導演一類的傢伙，放著自己的事不管，只會議論別人。說什麼如果給我那些時間和資金，我也可以拍出那樣的電影。但是浪費時間和資金任何人都會，必須有才能和努力，才會好好運用。沒有進取心又不知努力的傢伙，即使等到別人死了，也無法補進那個位子。明治出生的溝口健二、小津安二郎和成瀨巳喜男真的過世、日本電影傾頹之時，你到底做了

什麼？填補上那些空缺嗎？我不是因為自己是明治出生的人才說這話，只是要說個道理。我想說的是，只想依賴別人這種薄弱墮落的精神會滅亡一切。臭小子！）

大正之聲

我少年時代聽到的聲音，和今天聽到的截然不同。

那個時候完全沒有電器製造的聲音。

留聲機也不是電動的留聲機。

一切都是自然的聲音。其中有許多現在已完全聽不到的聲音，我試著想想看。

正午報時的「咚」。這是九段的牛淵[9]一帶陸軍營區每天準點擊發的空包炮彈聲。

火災時的鐘聲。巡夜人的木柝聲。巡夜人報知火災現場的鼓聲及喊聲。賣豆腐的喇叭聲。修理煙管的笛聲。街頭賣藥的木箱扣環聲。賣風鈴的風鈴聲。換木屐齒的鼓聲。誦經的鉦聲。賣麥芽糖的鼓聲。消防車的鐘聲。舞獅的鼓聲。耍猴的鼓聲。

注
────

9　位於今日東京都千代地區。原為幕府時期往神田方向的斜坡上所建造的九層石牆，故而名之。

法會的鼓聲。賣蜆仔。賣辣椒。賣金魚。賣竹竿。賣菜苗。晚上賣麵條。

賣黑輪。烤地瓜。磨刀和鏡子。修理鍋子。賣花。賣魚。賣沙丁魚。賣煮豆。賣蟲。

賣水蠆。風箏弓的聲音。羽毛毽子的聲音。拍球歌。童謠⋯⋯這些消失的聲音是我

少年時代回憶中不可或缺的聲音。

這些聲音都與季節結合。寒冷的聲音、溫暖的聲音、悶熱的聲音、清涼的聲音。

也和各種情感結合。快樂的聲音、寂寞的聲音、悲傷的聲音、恐怖的聲音。

我討厭火災，覺得報災的鐘聲、巡夜人的鼓聲和他的聲音最可怕。

咚、咚、咚，火災在神田、神保町──我記得縮在棉被裡聽到的那個聲音。

金米糖弟弟時代的某一晚，姊姊突然搖醒我。

「明，失火了，快點穿衣服⋯⋯」

我急忙穿上衣服跑出玄關，家門對面一片火紅烈焰。

接下來如何，我完全不記得。回過神時，我獨自走在神樂坂。匆匆趕回家，家

門前的火災已經撲滅，警察在火場周圍拉起封鎖線不讓人通過。

我指著我家說，我住在對面，警察驚愕地看看我，讓我通過。

一進門，父親就劈頭大罵。我不知道怎麼回事，問姊姊，原來我一聽說有火災

便往外衝。

「明！明！」

他們拚命叫住我，我卻打開大門，跑得不見人影。

說到火災，順便提一個回憶。

是當時的消防馬車。

漂亮的馬拉著，車上載著一個黃銅大鍋，造型優雅。

我討厭火災，但還想再看一次這輛馬車奔馳。結果是在二十世紀福斯公司的棚

外布景看到。

那是舊紐約的街景，馬車停在紫丁香盛開的教堂前面。

話題回到大正的聲音。

那些聲音裡都有我的回憶。

看見哀聲賣蜆仔的小孩，我感到自己很幸福。賣辣椒的走過的盛夏中午，拿著

捕蟬竹竿仰望的椎樹，風箏弓的響聲，揪著風箏線，站在中之橋上仰望蔚藍的冬日

天空。

為了寫那些聲音而想起帶著淡淡哀愁的童年回憶，沒完沒了。

而寫著那些記憶的我，現在聽到的是電視的聲音、暖氣的聲音、收破爛的擴音

器聲，都是電器發出的聲音。

這些聲音不會在現在兒童的心裡刻下豐富的回憶吧。

這麼想來，我覺得現在的小孩比從前那賣蜆仔的小孩還可憐。

神樂坂

前面寫過，父親的生活態度非常嚴謹。

大阪商家出身的母親，常常因為餐桌上的魚挨罵。

「笨蛋，是要我切腹嗎！」

切腹前吃的那一餐，食物擺置似乎有特別的規矩。

好像是餐盤裡魚的位置和一般不同。

我小的時候，父親還留著武士頭，常常背對著壁龕跪坐，垂直拿著武士刀，幫刀身抹上拋光粉。他會生氣也是理所當然。可是當時的我認為魚頭朝著哪個方向都無所謂，總是同情挨罵的母親。

但母親也總是搞錯。

因此，母親經常因為魚頭的位置挨罵。

現在想起來，可能是母親被罵多了，索性把父親的斥責當作耳邊風。

關於切腹者最後一餐的餐盤擺設，我到現在也不清楚。

因為我還沒拍過切腹的戲。

我想大概是平常餐盤裡的魚，頭在左邊、魚肚向著自己。

切腹時餐盤裡的魚，頭在右邊、魚背向著自己。

因為讓切腹的人看到剖開的魚肚，太過殘忍。

這只是我的推斷。

但是，我不認為母親會把魚肚向著別人，那是日本人難以想像的事。

那麼母親大概只是弄錯魚頭的左右位置。光是這樣，就挨父親責罵。

我小時候也常常因吃飯規矩挨罵。

拿筷子的方法不對，父親就倒拿筷子，用筷子頭打我的手。

父親雖然嚴格，但就如同前面所提到的，他常帶我去看電影。

主要是看洋片。

神樂坂有家固定放映洋片的牛込館。我常在那裡看連續活劇10和威廉・S・哈特（William S. Hart）主演的電影。

注

10 指 serial film，是一種系列型短片電影，通常在一部主要電影之前播放，片長約十到二十分鐘不等。每一集會在同一電影院放映一個禮拜，是一九一〇至一九二〇年代從好萊塢發展出來的電影形式。

連續活劇我還清楚記得《老虎的腳印》、《颶風小棚屋》、《鐵爪》、《午夜之人》等。

哈特的電影都是約翰‧福特拍的西部片，充滿男性風格，背景似乎在阿拉斯加比在西部多。

此刻，映在我眼中的是哈特手持雙槍，套著鑲金邊的皮袖套、戴著寬邊牛仔帽的馬上英姿，以及穿戴皮衣皮帽走在阿拉斯加雪地森林中的模樣。

深深烙印在心底的，是電影中值得信賴的男人氣魄和男人汗味。

這個時候，我可能已看過卓別林，但沒有模仿卓別林的記憶，大概是不久之後才看到吧。

不能確定是這個時候還是不久之後，有個關於電影的難忘記憶。

那是大姊姊帶我到淺草去看南極探險片時的事。

探險隊員不得已留下生病不能動的嚮導犬，駕著雪橇離去。

那隻垂死的嚮導犬蹣跚地追趕在後頭，想站在自己應在的雪橇前面。

看到嚮導犬搖搖晃晃站不穩的身影，我心如刀割。

那隻狗的眼睛滿是眼屎。

舌頭隨著痛苦的喘息，無力地垂在嘴外搖晃。

那是太過悽慘、悲痛卻高貴的表情。

我的眼淚一湧而出，看不清楚畫面。

模糊的畫面中，那隻狗被隊員拖到雪地的斜坡後面。大概被射殺了吧，雪橇犬

隊伍被槍聲驚亂了。

我放聲大哭。

姊姊怎麼安撫都沒有用。

姊姊沒辦法，只好把我帶出電影院。

但我還是繼續哭。

在回家的電車上哭，回到家裡還在哭。

姊姊恐嚇我，再也不帶你去看電影了。

直到現在，我還忘不了那隻狗的表情。每次想起那隻狗，就心情肅穆虔敬。

那個時候看的日本電影，即使是還是小孩子的我，也覺得跟洋片比起來仍不夠

成熟，不怎麼感興趣。

父親不僅常帶我去看電影，也常帶我去神樂坂的曲藝館聽落語。

我記得的是柳家小三升家小勝、三遊亭圓右。

圓右太深奧，年幼的我不太喜歡。

小勝嘟嚷嚷的小故事很有趣。

我記得其中一個。他說，最近流行一種叫披肩的東西，如果那種東西不錯，套上布簾只露出腦袋不就行了。

我喜歡柳家小（據說是名人）。

尤其忘不了他的〈夜泣麵條〉、〈味噌馬肉〉。

我記得他扮演推著麵攤的小販，一喊起「鍋燒麵」，我立刻陷入僵冷的冬夜情懷。

〈味噌馬肉〉的故事我沒聽別人說過。這是一個關於馬夫在街邊茶店喝酒，綁在店外、馱著味噌的馬逃走了的故事。

馬夫四處找馬，各方打探，愈問愈混亂，最後問到一個醉鬼：

「你知道馱著味噌的馬嗎？」

醉漢一聽，驚訝地說：

「什麼！我到這個年紀，還沒看過味噌馬肉哩！」

那時，我的皮膚都可以感受到馬夫四處找馬、寒風吹過松樹林蔭道上的黃昏情緒，好厲害。

我喜歡到曲藝館聽故事，更喜歡回家時順路到麵店吃一碗炸蝦麵。

尤其難忘寒冬天的炸蝦麵味道。

最近出國回來，飛機接近羽田機場時，我總是在想：

「對啦，去吃碗炸蝦麵吧。」

可惜，最近的炸蝦麵沒有以前好吃。

我想起以前麵店門口常常晾著熬完高湯的渣滓，經過時都會聞到那個味道，好懷念。

現在雖然還有麵店會晾高湯渣滓，但味道完全不同。

天狗的鼻子

小學快畢業的時候。

我踩著大正滑板（前輪一個、後輪兩個的滑板，右腳踩在上面，握住把手，左腳蹬地向前滑）一溜煙滑下學校前面很陡的服部坂，前輪直直撞到瓦斯管線的鐵蓋，整個人騰空翻轉。

恢復意識時，人躺在服部坂下的派出所裡。

右膝蓋嚴重受傷，很長一段時間像瘸子一樣，暫時休學。

（直到現在，右膝蓋還是不好。可能是下意識要保護它，反而常常讓它撞到，

痛死我了。打高爾夫時我的輕擊球打得不好，就是這個緣故。蹲下來也很辛苦，因此常抓不準果嶺的起伏。趁這個好機會，為自己辯護一下。）

膝蓋痊癒後，有一天，我和父親去澡堂，遇到一位白髮白鬍的老人。

好像是父親的朋友，彼此問候。

老人看著光著身子的我：「是令郎嗎？」

父親點頭。他說：「看來很虛弱。我在附近開設道場，讓他過來練練吧。」

後來聽父親說，那個人是千葉周作的孫子。

千葉周作是幕末時期開設玉池道場、留下許多逸事的劍客。

因為那個人的道場就在隔壁區，耽溺於劍道修業的我，在那之後，除了原本的道場，也去他的道場。

但那個號稱千葉周作孫子的白髮白鬍老人，只是高高坐在師父席上，沒有教過一次劍。

教劍的是代理師父，他的喊聲也是：

「切、切、中！切、中！」

聽起來像跳舞打拍子，毫無威嚴可言。

而且徒弟也都是附近的小孩，好像在玩捉迷藏，無聊透了。

再加上後來發生道場主被當時還很稀有的汽車撞到的事件。

就好像宮本武藏被馬踹飛一樣，我對千葉周作之孫的尊敬念頭，煙消雲散。

大概是出於反動心理吧。

我決定去當時以劍道風靡一世的高野佐三郎道場。

但這個決心是三分鐘熱度。

雖然有耳聞，但高野道場練習的激烈狀況超乎想像。

打擊練習時直接打到臉上。

瞬間，我被壁板彈飛，畫面一暗，兩眼直冒金星。

我對劍道的自信，喔不，是自戀，也像這些星星一樣散入虛空。

世事難以預料。

人上有人。

井底之蛙。

以管窺天。

嘲笑被汽車撞飛的劍客，如今我也被壁板彈飛，很不甘願地知道自己有多愚蠢。

少年劍士的天狗之鼻[11]啪地折斷，再也長不出來。

小學畢業前夕，將我的天狗之鼻折斷的不僅劍道。

報考想讀的府立四中也落榜。

這和哥哥沒考上一中的情況不同，我是咎由自取。

我雖然是黑田小學第一名，但不過是隻井底之蛙。

我只用心在國語、歷史、作文、畫圖、習字這些喜歡的科目，實力絕不輸人。

但是算術和理科，怎樣也不喜歡，只是為了保持第一名的成績勉強努力而已。

結果很清楚。

去考四中時，算術和理科我全部放棄。

對於這些拿手與不拿手的事，直到今天還是一樣。

我似乎是文科系統的人，不是理科系統的人。

舉一個例子：我連數字都無法寫清楚，總像是變體的假名。

連一般的攝影機操作、幫打火機加油都不會。開車，絕不可能。

根據我兒子的說法，我打電話的樣子就像黑猩猩在打電話。

人啊，對別人說你不行的事情，會愈來愈沒自信，變得更糟。別人誇你拿手的事情，則愈來愈有自信而更拿手。

不過，現在即使辯解也無濟於事。

擅長與否是先天，然而後天的影響也不小。

我只是想說，從這個時候開始，我似乎看到了自己應走的路。

那就是通往文學或美術之路。

雖然這兩個岔道還在遙遠的彼端。

螢之光

小學畢業的日子接近了。

當時的畢業典禮有固定的儀式。

很像ＮＨＫ的家庭倫理劇，是一場中規中矩的感傷行事。

校長祝福、鼓勵畢業生前途的陳腔濫調，來賓代表形式化的致詞，畢業生代表致答詞。

然後，畢業生在風琴的伴奏下，先唱：

仰瞻師道、恩如山高

注

11 天狗是日本傳說中的一種生物。《山海經》記載的天狗是像狐狸般的動物。但在日本文化中天狗有著長長的紅鼻子與紅臉，神通廣大，傲慢得不可一世。天狗之鼻，一般用來形容一個人很自傲。

五年級在校生接著唱：

筆硯相親、晨昏歡笑

接著，女生嗚咽抽泣。

最後，全體學生齊唱〈螢之光〉（日本驪歌）。

我要代表男學生唸畢業生致答詞。

級任老師先寫好那份致答詞，交給我，叫我謄寫一遍後，好好朗讀。

致答詞的內容以常識來說是滿分，但好像倫理教科書的摘錄，不是能帶著感情朗讀的東西。

尤其是看到成串美麗辭藻讚揚師恩的地方，我不能不看著級任老師的臉。

前面說過，我和級任老師之間是互相憎惡的關係。

要這樣的我，讚美那樣的他，肉麻兮兮地述說離別哀傷，這個級任老師究竟是怎麼樣的一個傢伙！

不，能夠這樣讚美修飾自己的人物，心裡究竟住著什麼東西？

我渾身起雞皮疙瘩，拿著級任老師寫的致答詞草稿回家。

心想這是慣例，也沒辦法。就在我謄寫草稿的時候，哥哥站在背後探頭看著。

我將抄寫完的東西大致看一遍後，哥哥便說：

「給我看一下。」

拿起草稿，站著看完，把草稿揉成一團扔掉。

「明，別唸這種東西！」

我一驚，才想說些什麼時，他已說：

「我幫你寫致答詞，你唸那個。」

我心想，這樣也不錯啊，可是老師一定會叫我把謄好的答詞拿給他看，所以行不通。

聽我這樣說，哥哥說：

「你拿謄好的致答詞給老師看就行了，畢業典禮時，把我的夾帶進去唸。」

哥哥寫的致答詞尖酸刻薄。

痛罵守舊不變的小學教育，挖苦墨守成規的老師，控訴即將脫離束縛的畢業生以前都在噩夢中，但從現在開始，可以自由地做更快樂的夢。在當時，這真是革命性的內容。

我心裡一陣痛快。

遺憾的是，我沒讀它的勇氣。

現在回想，如果當時我真的讀了，校長、老師和來賓們肯定要陷入果戈里《欽差大臣》劇終時的同樣狀態。

但是，父親穿著大禮服正襟危坐在來賓席，級任老師不只在典禮前查看我謄寫的答詞，還要我在他面前先朗讀一遍。

我懷中還是揣著哥哥寫的致答詞。

要偷天換日讀它，並非不可能。

畢業典禮回家後，父親跟我說：

「明，今天的致答詞很好。」

哥哥大概是因此知道我幹了什麼。

看著我，別有深意地一笑。

我覺得丟臉。

我是膽小鬼。

就這樣，我從黑田小學畢業。

黑田學生帽子的校徽是藤花圖案。

因為校園裡有個很大的藤花架。

御茶水

我在黑田小學的美麗回憶，就只有藤花如浪的美景、立川老師和植草圭之助。

植草去讀京華商業中學，我則進了京華中學。

我入學當時，京華中學和京華商校都在御茶水。

和如今還在的順天堂醫院隔著馬路相望。

當時的御茶水風景，雖有點誇張，但就像〈看那茗溪〉[12]等等，以及京華校歌裡所形容的一樣，足堪媲美中國的名勝。

關於御茶水風景和京華中學一、二年級時的我，就引用老同學在昭二會（昭和二年畢業的同學會）會報所寫的內容。

當時的御茶水堤防──「那茂密叢生的野草味道叫人難忘。還有懷念的堤防。」

好不容易挨到放學，我從京華校門（其實是像後門的便門）獲得解放，在本鄉元町的市電電車站附近穿過鐵軌，瞅準機會，迅速翻過禁止跨越的柵欄，藏身在堤防的茂

密草叢中。接著小心翼翼走下陡斜的堤防，在沒有滑落危險的地方，以書包當枕頭躺在草地上。然後，走到水邊，踩著高於水面、僅容一人通過的泥土地，走到水道橋附近，爬上路面。（中略）

這只是我放學後不想直接從學校回家的心情。這樣意氣相通的朋友有黑澤明。

我和黑澤一起爬過堤防兩、三次。有一次，突然看到草叢中兩條蛇交纏在一起的立體漩渦，大驚失色。黑澤明的其他學科很差，但是作文和繪畫出類拔萃，經常登在校友會雜誌上。其中有一幅靜物水果，那個印象至今仍在我腦中。原畫應該更精采。

年輕優雅的岩松五良老師非常賞識他的才華。黑澤完全沒有運動神經，吊單槓時兩腳始終踏著沙地。我雖然著急，也沒辦法。黑澤的聲音也很女性化。

我記得，和這個白皙高䠷的朋友爬下堤防、並肩躺在草地望著天空時，有種酸中帶

當時的御茶水（橋是舊御茶水橋）——出自《東京市史蹟名勝天然紀念物寫真帖》第一輯（東京都公文書館藏）

甜的奇妙感覺。」

看了這個才知道，當時的我似乎還有女性化的地方。

我只能安慰自己，金米糖弟弟時代只是天真的甜，這時候是有些酸味的甜，應該長大了些。

總之我很驚訝我所想的自己和別人眼中的我，竟是完全不同。從裝腔作勢的少年劍士時代開始，我就自以為很有男性氣概，怎麼會是這樣呢？

不過，這篇文章說我完全沒有運動神經，我要抗議。

我的臂力很弱，吊單槓拉不起來是事實，完全不會伏地挺身也是事實，但並非完全沒有運動神經。

不那麼重視臂力的運動，我都能做得很好。

如同前面所提到的，我的劍道通過了一級的考試。

打棒球時擔任投手，投出連捕手都怕的球，不當投手時就當游擊手，接滾地球素有佳評。

游泳方面，日本泳法我學了水府式、觀海式，後來加入外國的自由式，速度雖然不快，但這個年齡也能游得很輕鬆。

高爾夫球的推擊雖然差勁，但也還是滿有一套的。

不過，我會給同學完全沒有運動神經的印象，不無道理。

因為京華中學的體操在退役軍人轉業的教官指導下，都是重視臂力的項目。

有一次，綽號牛排的紅臉教官對我吊著單槓不動感到不耐，不管三七二十一地把我往上推。

我也生氣了，放開抓著單槓的手，把牛排老師往沙地壓。

牛排老師變成裹著「沙衣」的炸牛排。

那個學期結束時，我拿了體操零分這個京華中學創校以來的新紀錄。

但是，在牛排老師的體操課上也有這樣的事。

那是跳高比賽。

輪到我時，我一起跑，同學就開始哄笑。

當然是期待我第一個踢掉竹竿的笑聲。

可是我輕鬆越過竹竿。

大家表情古怪。

竹竿漸漸提高，踢掉竹竿的人增加，繼續挑戰者變少。

而我，一直留在挑戰者群中。

圍觀同學出奇地安靜。

不知怎的，出現只剩下我一個人繼續挑戰高度的意外結果。

牛排和同學都看呆了。

怎麼會有這種事？

我究竟是用什麼姿勢跳過竹竿的呢？

起初每次跳時都聽到咯咯笑聲，大概姿勢很奇怪。

這件事，直到現在還覺得不可思議。

那是夢嗎？

每次上體操課都被人嘲笑的我，為自己描繪了那樣的夢嗎？

不是，那不是夢。

我確實一次次跳過竹竿。

只剩下我一人之後，還數度跳過竹竿。

或許是天使可憐體操零分的我，把祂背上的翅膀借我一用。

長長的紅磚牆

中學時代不可或缺的回憶有當時的炮兵工廠磚牆。

我每天沿著那道牆上學。

本來應該從小石川五軒町的家走到大曲的電車站，搭電車到飯田橋換車，在本鄉元町下車，再到學校，但是我很少搭電車。

在電車上發生過一件怪事。從那以後，我就不願意坐電車。

那件怪事雖然是我自己幹的，但也讓我自己滿傻眼的。

早晨的電車總是客滿。

車門附近經常掛著車廂裡滿出來的人。

有一天，我也掛在那裡。就在大曲到飯田橋的途中，不知怎的，突然覺得無聊，放開抓著扶手的手。

幸好我兩邊各掛著一個大學生，如果沒被他們夾住我一定掉下電車。

不對，雖然被他們夾住，我還是

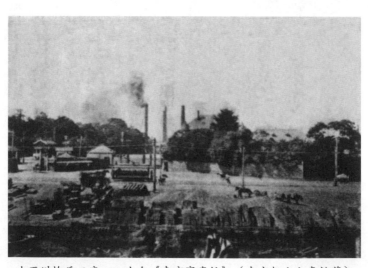

小石川炮兵工廠——出自《東京寫真帖》（東京都公文書館藏）

單腳踩著踏階、身體後仰往外掉。

那時，大學生之一發出驚呼，鬆開一隻手，揪住我的書包揹帶。然後我就以被

那個揪著我書包揹帶的大學生提著的姿勢，直到飯田橋站。

其間，我一動也不動，望著大學生蒼白的臉。

在飯田橋下車時，他們盯著我的臉，喘著氣問我：

「你怎麼搞的？」

我自己也不知道怎麼回事，只是一鞠躬，走向轉車的地方。

「你沒事吧？」

他們像要追過來的樣子。

我像逃跑似地趕緊跳上正要開往御茶水方向的電車。

上了電車回頭張望，兩個大學生肩並肩驚愕地目送我。

他們感到驚愕是當然。

我自己也驚愕自己幹的好事。

因為那件事，我暫時對電車敬而遠之。

也因為小學時去落合道場的經驗，我不在乎走遠路。省下了電車錢，還可以買

書滿足旺盛的讀書慾。

通常，我出家門後，沿著江戶川走到飯田橋頭，然後沿著電車道左轉，走一段路，左邊就是炮兵工廠的長長紅磚牆。

磚牆的盡頭是後樂園（不是球場，是水戶黃門在東京的邸宅庭園）。

這時候後樂園在左手邊，沿著後樂園走沒多久就是水道橋的十字路口。左邊轉角處有個像諸侯邸宅的檜木大門，從門邊走上通往御茶水的緩坡，這就是我的通學路徑。

來回這條路上，我都是一邊走一邊看書。

樋口一葉、國木田獨步、夏目漱石、屠格涅夫，都是在這條路上讀的。

哥哥的書、姊姊的書、我自己買的書，不管有懂沒懂亂讀一通。

那時我雖然不通曉人事，但很能理解大自然的描寫，屠格涅夫在〈幽會〉（出自短篇小說集《獵人日記》）中，那段以「光是聽到林中樹葉的聲音就知道季節了……」的森林敘景為開頭的章節，我一讀再讀。

受到能夠理解也愛讀的寫景文章影響，我寫了一篇被國文老師小原要逸譽為「京華中學創校以來的名文」的作文。

可是現在讀來，卻是辭藻華麗做作，讓人臉紅的東西。

那時為什麼沒寫去時在左、歸時在右、像流水般綿延的那條長長紅磚牆呢？好

遺憾。

那道牆冬天時幫我遮擋北風保護著我，可是夏天時卻幫著驕陽的輻射折磨我。

現在即使想寫那道牆，也只能寫出這麼一點點了。

那道牆在關東大地震時崩塌，如今片瓦不存。

大正十二年九月一日

這天對中學二年級的我來說是心情沉重的一天。

因為是暑假結束的翌日，對一般學生而言，是想到又要開始上學而心情鬱卒的第二學期始業式那天。

始業式結束後，因為大姊姊託我買洋書，而繞道去了位於京橋的丸善書店。

但是丸善還沒開店。

我不耐煩，想說下午再來，先回家去。

結果，兩個小時後，丸善這棟建築遭地震摧毀，其殘骸照片作為關東大地震有多可怕的實例之一，受到全世界的關注。

我不得不思索如果當時丸善已經開店，我會怎樣？

因為有兩個小時，即使加上找姊姊託我買的書的時間，應該也不會陷在丸善建

築裡面，但被捲入焚毀東京市區的大火裡，不知下場會如何？

發生大地震的這天，一早萬里無雲，殘暑的陽光依舊熾熱，但天空的藍透明得讓人想到秋天。

可是十一點左右，突然毫無預兆地狂風大作。

風強得把我親手做的風信雞從屋頂上吹下來。

我不知道這陣狂風和地震有什麼關係，但我記得自己一邊將風信雞重新裝上屋頂，一邊抬頭望著藍藍的天空想著，真是怪了。

在那歷史性大地震發生前不久，我和鄰居好友就在家門前的馬路上。

我們家斜對面是間當鋪，我們蹲在厚土倉庫的陰影下，朝綁在門邊的紅色朝鮮牛丟小石頭。

隔壁家屋主在東中野經營養豬場，那牛用來拉載運剩飯等豬飼料的貨車，昨晚綁在兩家之間的窄巷裡，不知何故，哞叫了一整晚，吵死了。害我沒睡好。心想教訓這個畜性，拿小石頭砸牠。

那時，我聽到地底下傳來「叩──」的聲音。

我穿著木屐朝牛扔石頭，因為身體在動，沒發現地面搖晃。

看到朋友倉皇站起來時，我心想怎麼啦？抬頭看他的臉，看到身後的倉庫牆壁

崩塌，才發現是地震。

我也倉皇站起來。

因為穿著厚齒木屐，在劇烈搖晃的地面上站不住。

我脫下木屐，拿在手上，用像站在船上的姿勢衝向朋友抱住的電線桿，和他一樣緊緊抱住。

電線桿也劇烈搖晃。

電線桿發狂似的亂搖亂晃，扯斷電線。

就在我們眼前的兩個厚土倉庫，劇烈晃動，搖落屋頂的瓦，搖掉厚厚的牆壁，轉眼間，只剩木頭骨架。

不只倉庫這樣。

所有房屋的瓦片都像過篩似地跳動，彷彿爭先恐後地從屋頂滑落，光禿禿的屋頂梁架暴露在漫天灰塵中。

原來如此！日本的房子建得真好！這樣屋頂變輕，房子就不會塌了。

我記得在我抱著電線桿劇烈搖晃的同時，對自己此刻還能想著這個而感到佩服。

雖然想著一些有的沒有的事，但並不是因為我那時冷靜沉著。

人是可笑的，驚慌過度時，頭腦的一部分會脫離現場狀態，變得非常鎮靜，想

著有的沒的無聊事情。

我那想著地震和日本房屋構造問題的腦袋，下個瞬間便開始為家人的安危而脹熱，拚了命地跑回家去。

我家大門的屋頂也崩落一半，但沒傾斜。

但是大門到玄關的踏石被埋在從屋頂滑落的瓦堆中，幾乎看不見玄關的格子門。

啊，都死了。

那時很奇妙的，我被比悲哀更深沉的斷念控制，望著堆積如小山的瓦塊。

接著想到我是孤獨一人了。

怎麼辦？我四下張望，看見剛才一起抱住電線桿的朋友和他家裡衝出來的家人聚在路中央。

我想，沒辦法，先和他們在一起再說，朝他們走去。

快接近他們時，朋友的父親對著我說什麼，突然停住，看著我身後我家的那個方向。

被他的視線牽引，我回頭一看，看見我的家人也從門裡走出來。

我飛也似的跑過去。

我以為已死的家人全都平安無事，他們好像反而擔心我，以鬆了一口氣的表情

迎接狂奔過去的我。

跑到他們身邊的我應該會哭。

可是我沒哭。

不對，是哭不出來。

因為哥哥狠狠罵我。

「明，怎麼這副德性！還光著腳，不像樣！」

我一看，父母兄姊都好好地穿著鞋子。

我趕緊穿上木屐。

我覺得很丟臉。

全家人好像只有我張皇失措。

就我看來，父母和姊姊一點也不驚慌。

至於哥哥，說他顯得鎮靜，不如說他覺得大地震很有趣。

黑暗與人

關東大地震對我而言，是個恐怖的經驗，也是一個寶貴的經驗。

它在教我認識異樣的大自然力量的同時，也教我認識異樣的人心。

地震先是改變我周遭的風景事物，讓我震驚。

江戶川對面的電車道，路面裂開，河中隆起的泥土形成了一個沙洲。

雖然沒看見倒塌的民宅，但江戶川兩岸歪歪斜斜的房屋，包覆在漫天飛舞的灰塵中，塵煙像日蝕般遮蔽了太陽，完全是一幅陌生的異樣景色。

視線內，慌慌張張、四處鼠竄的人們，看似地獄亡魂。

我抱著江戶川護岸的小櫻花樹，顫抖地看著那幅光景，心想，啊！這就是世界末日嗎？

之後那天是怎麼過的？完全記不起來。

只清楚記得地面不停地繼續搖晃。不久後，東方天空升起像原子彈爆炸的蕈狀雲，那是大火災的滾滾濃煙直衝雲霄，遮蔽半個天空。

那天晚上，免於火災肆虐的山手一帶當然停電，雖然電燈不亮，但整個地區被下町火災紅光照得意外熾亮。

而且家家戶戶都還有蠟燭，沒受到黑暗的威脅。

當晚威脅大家的是炮兵工廠的雜聲。

前面寫過，工廠被長長的紅磚牆圍住，幾棟磚造大建築並立其中，意外地阻擋

了舊市區的火災，成為山手一帶免遭火災吞噬的防護牆。

但因為工廠本身儲藏彈藥，受到從神田延燒到水道橋的火勢波及，成了一個大火球。

炮彈不時著火，發出駭人的爆炸聲，迸發衝天火柱。

那聲音威脅著眾人。

我們這區有人說，那聲音是伊豆的火山爆發，引發連續的火山活動，正朝東京方面接近。說得像真的一樣。

那個人還得意地向大家展示不知哪裡撿來的運牛奶車說，要是有什麼萬一，可以載著必要物品逃走。

這只是危言聳聽而已，沒有什麼實際傷害。

可怕的是陷入恐懼中的人異於常軌的行動。

舊市區的火災撲滅後，每戶人家的蠟燭也燒光了，夜晚進入黑暗的世界後，受黑暗威脅的人們成了群眾煽動家的俘虜，做出種種魯莽舉動。

沒有經驗的人很難想像真正的黑暗有多恐怖，那份恐懼奪走了人類的理智。

環視不見一切的心虛無依，讓人打從心底感到驚慌，陷入疑心生暗鬼的狀態。

關東大地震時發生的屠殺朝鮮人事件，就是群眾煽動家巧妙利用受黑暗威脅的

人們的不肖勾當。

我親眼看到一個留著鬍子的男人手指前方說「是那裡，不對，是這裡」，跑走後，一群大人氣急敗壞像雪崩似地四處亂竄。

我們去上野尋找因火災無家可歸的親戚時，父親只因留著鬍子就被誤會為朝鮮人，遭人手持棍棒團團圍住。

我嚇得看著身邊的哥哥。

哥哥別有深意地面露微笑。

那時，父親大喝一聲：

「混蛋！」

包圍他的傢伙旋即悄悄散開。

入夜，町裡每戶人家要派一人參加巡邏。哥哥嗤之以鼻，不肯出去。

沒辦法，我只好拿著木刀出門。他們把我帶到僅容貓身通過的下水道鐵管旁站崗。

他們說朝鮮人可能從這裡潛入。

還有更無聊的事。

傳說區內某家水井的水不能喝。

那個水井的護欄上有個粉筆畫的奇怪記號，他們說那是朝鮮人在井裡下毒的記

號。

我目瞪口呆。

因為那個奇怪的記號是我的塗鴉。

我看著這些大人，不禁歪著腦袋思索人類這種東西。

恐怖的遠足

地震引發的火災撲滅後，哥哥彷彿等待已久似地對我說：

「明，我們去看燒毀的痕跡。」

好像要去遠足般，我興致勃勃地和哥哥一起出門。

當我發現那趟遠足是多麼可怕、想打退堂鼓時，已經太遲。

那一整天，哥哥拖著畏縮不前的我巡繞廣大的火場廢墟，讓膽顫心寒的我看了無數的屍體。

起初只是零星看到燒死的屍體。愈接近下町，數目愈多。

哥哥抓住我的手，繼續前行。

放眼所見，燒毀的東西都帶著褪色的紅色調。

猛烈火勢下，木材全都化為灰燼，不時隨風飛舞。

像是一片紅色沙漠。

在那讓人作嘔的紅色中，趴著各式各樣的屍體。

焦黑的屍體、燒掉一半的屍體、水溝中的屍體、漂在河上的屍體、橋上堆疊的屍體、填滿十字路口的屍體。我看見各式各樣的死相。

我不由自主地想移開視線，哥哥罵我：

「明，好好看著！」

我不明白哥哥勉強我看的真正用意，只是覺得很難過。

尤其當我站在染紅的隅田川岸，望著被打上岸的浮屍群時，膝蓋無力地差點跪倒。

哥哥揪住我的衣領，不停地叫我站好。

「仔細看著！明。」

我無奈，只好咬緊牙根看著。

反正只瞄一眼的悽慘景象早已深深烙印腦海，就算閉上眼睛也看得見。這麼一想，也就變得比較堅定了。

那真是不知該如何形容的慘狀。

我記得當時心想，即使地獄的血池也比這個好一點吧。

這裡雖然寫的是染紅的隅田川，但不是由鮮血染成的紅色。

那是和一切被燒毀的黯淡紅色調同一系列的紅色，帶著腐敗魚眼睛那種白濁感的紅色。

漂在河上的屍體都腫脹得像要爆裂般，肛門則像大魚嘴巴似地張開。

連母親背上的嬰兒也是這樣。

他們以固定的節奏隨浪搖晃。

放眼下望，不見一個活人。

活著的只有哥哥和我兩個。

我感覺我們兩個像豆子般的微小存在。

不對，我們也死了，站在地獄的入口。

我是那樣感覺。

哥哥接著帶我走過隅田川的橋，走到成衣廠的廣場。

那是關東大地震時人死最多的地方。

一眼望去都是屍體。

那些屍體層層堆疊，形成好幾座小山。

其中一座屍山上，有個盤腿打坐、燒得焦黑、宛若佛像的屍體。

哥哥望著那具屍體好一陣子，一動也不動。

然後冒出一句：

「好厲害！」

我也這麼覺得。

那時，我看了太多屍體，心情反而平靜得不再去區別屍體和燒毀的瓦礫。

哥哥看著我說：

「回家吧。」

我們又渡過隅田川，來到上野廣小路。

廣小路附近的火災廢墟聚集了很多人，積極地尋找東西。

那時，我看著上野山上的綠蔭不動。

「那是正金堂的廢墟。明，我們也去找個金戒指當紀念品吧？」

哥哥看了苦笑說：

有幾年沒好好看著樹木的綠了。

我是那樣感覺。

好像許久沒到有空氣的地方了，不覺用力深呼吸。

火災廢墟裡沒有一點綠色。

在此刻以前，我不知道也沒想過綠色是如此珍貴。

那趟恐怖遠足結束後的晚上，我抱著可能睡不著、即使睡著了也會噩夢連連的覺悟上床。

但意識到腦袋在枕頭上時，已是隔天早上。

睡得那樣沉，沒有一個噩夢。

因為太不可思議，我告訴哥哥，問他是什麼原因？哥哥說：

「因為不去看恐怖的東西，才會覺得害怕，仔細看清楚後，哪有什麼可怕的？」

現在想起來，那趟遠足對哥哥來說，也是一趟恐怖的遠足。

正因為恐怖，所以是一趟為了征服恐懼的遠足。

Something Like
an Autobiography
Akira Kurosawa

仰瞻師恩

御茶水的京華中學在地震時也遭祝融肆虐。

我看到燒毀的殘跡時，還高興地想，啊，這下暑假要延長囉！

我這樣寫，雖然會讓人覺得很過分、心態可議，但我只是老實寫出不太優秀的中學生心情，沒辦法。

我就是耿直，做了什麼壞事，級任老師一問是誰惡搞時，我都乖乖舉手。然後，老師在我的成績單上，給我操行零分。

級任老師換人後，我對自己的惡作劇還是老實舉手承認，那個老師就說，你很誠實，很好。於是，我的成績單上操行一百分。

我不知道哪個老師是對的，但我喜歡給我操行一百分的老師。

那位老師就是誇獎我的作文是京華中學創校以來最佳作品的小原要逸老師。

當時京華中學考上帝國大學（現在的東京大學）的機率極高，以此為傲。

小原老師常對學生說：

「私立大學，鬼都進得去。」

現在的私立大學，鬼是進不去的。

不過，只要有錢，就能進去。

我喜歡國文老師小原，但我更喜歡歷史老師岩松五良。

同學會報中說很賞識我的老師，就是他。

岩松老師是個很有意思的老師。

真正的好老師都不在乎自己的老師形象，他也一樣。

他上課時，有人看窗外、講悄悄話時，他會朝那個學生丟粉筆。

這樣丟個不停，粉筆很快就沒了。

老師於是笑著說，沒有粉筆，也不能講課了，開始閒聊。

閒聊的內容比教科書還豐富。

岩松老師不露痕跡的教學方式，在期末考時更是耀然發揮。

考試時，各教室都有與考試科目無關的老師監考，岩松老師監考的教室總是歡聲雷動。

因為岩松老師根本不監視學生。

如果有學生不知如何答題時，他會陪著學生一起看題目，然後說：

「怎麼，你連這個都不會？好吧，這是……」

認真地和那個學生一起解答。

到最後：

「還不懂嗎？低能！」

乾脆把答案寫在黑板上。

「怎麼樣？這下懂了吧！」

這樣，再低能的人也懂了。

數學差勁的我，在岩松老師監考的時候，可以拿到滿分一百。

有次期末考歷史。

有十個問題，都是我幾乎答不出來的問題。

那時的監考老師不是岩松老師，我束手無策。

窮餘之際，我只挑了第十題「敘述關於三種神器的感想」率性寫滿三大張答案紙。

內容是說，學生雖聽過種種有關三種神器的故事，但都沒有親眼看到，要敘述感想是強人所難。像「八呎之鏡」，沒有人看過實際物品，究竟是正方形還是三角形也沒人知道。我只能就我親眼所見的事物談論，我只相信已被證明的事物。

岩松老師評完分後，把考卷發給學生時大聲說：

「這裡有一個奇怪的答案卷，雖然只回答一個問題，但是非常有趣。我第一次

看到這樣具獨創性的答案，寫這答案的傢伙有前途。一百分。黑澤！」

他把答案卷遞給我。

全班一起看著我。

我滿臉發紅，一時無法動彈。

以前的老師，很多都是具有自由精神、個性豐富的人物。

比較起來，現在的老師，普通上班族太多。

不對，是官僚式人物太多。

這種老師的教育毫無用處，既無趣也無聊。

難怪學生只看漫畫。

我小學時有立川老師那樣好的老師。

中學時又有小原老師、岩松老師等很棒的老師。

這些老師理解我的個性，向我伸出溫暖的手，讓我盡情發揮。

我真有好老師的運。

後來進入電影界，遇到最佳良師山爺（山本嘉次郎導演）。

雖然沒有直接受到伊丹萬作導演的指導，但得到他的溫暖鼓勵。

得到優秀製片人森田信義的栽培。

也得到約翰・福特的欣賞。

另外，常常受到島津保次郎、山中貞雄、溝口健二、小津安二郎、成瀨巳喜男等我奉為導師之人的嘉勉。

每每想到他們，我都很想扯開喉嚨大聲高唱：

仰瞻師道

恩如山高

可惜，他們如今都已不在世了。

我的叛逆期

關東大地震後、中學二年級結束時，我變成非常叛逆的調皮鬼。

校舍焚毀的京華中學，借用牛込神樂坂附近的物理學校教室上課。

那時，物理學校是夜校，白天都是空的。

但他們的教室很少，我們一個年級四個班併作一班，擠在禮堂上課。

坐在禮堂後面的人，看不清楚講台上的老師，也聽不清楚老師的聲音。

我的座位也在後面，因此專心搞怪勝過聽課。

一年後，京華在白山附近蓋好新校舍，我們回校上課，但我那遭觸發的調皮精神沒有衰歇，反而變本加厲。

在物理學校時雖然調皮，也只是簡單的惡作劇，但搬回新校舍後，也敢做些有點危險的惡作劇了。

我曾在實驗室把化學課所教的炸藥成分塞進啤酒瓶，放上講台。

化學老師問了瓶子裡的內容後，臉色慘白，戰戰兢兢地拿到校園，沉入池塘底。

現在那個啤酒瓶應該還躺在京華中學校園的池塘底。

有個同學，父親是數學老師，但他的數學很差勁，大家猜考試時那位老師父親事前洩題給兒子的機率很高，於是號召同志，把那個同學騙到校舍後面威脅。

他起初堅持說沒有，最後還是可憐兮兮地交出數學考題。

萬歲！同學一起分享考題，每個人都考了一百分。

這當然引起數學老師懷疑，他質問兒子，兒子乖乖招供，於是重考一次。

結果，老師的兒子不及格，我也不及格。

還有一次，老師把別人的惡作劇斷定是我搞的鬼，我氣到穿著棒球釘鞋在教室桌子上跑來跑去。

因為這個行為太過分，我不敢承認，保持緘默，沒想到操行分數反而很高，嚇了我一跳。

我在京華中學時，很少見到讀京華商校的植草圭之助。

因為商校是在我們放學後才開始上課。

中學三年級的某天，植草站在教室外面笑著和我揮手，然後就走開了。

我知道植草家裡好像發生了什麼大事，要休學。在那之後，我們再度重逢時，已過了將近五年的時間。

三年級快結束時，中學也開始進行軍訓教育，由現役的陸軍大尉擔任教官，可是，我和這位教官始終合不來。

我們關係惡化是因為我幹下這件事。

有一天，一起搞怪的朋友拿了一個鐵罐給我看，說這裡面塞滿了從射擊訓練用子彈摳出來的火藥，如果砸扁，應該會發出很大的聲音，可惜沒有傢伙有勇氣試試。

我說，你自己去做不就好了。他說，我沒這個勇氣，小黑你怎麼樣？

被他這麼一說，我不好退縮，於是說，好！把那鐵罐放在校舍的一樓台階口。

接著便拿著比想像還巨大的驚人聲響。

那聲音從校舍水泥牆反彈回來還沒消失時，教官已鐵青著臉衝過來。

我不是軍人，他不能打我，於是他把我帶到校長室訓誡了一番。

隔天，父親被叫到學校。

大概是父親的軍人資歷發揮作用，我雖有被退學的心理準備，但事情也就那樣結束。

後來，也沒有父親大怒的記憶，只記得教官訓誡我時校長也在座，但也沒有惹怒校長的記憶。

現在想起來，可能父親和校長都對軍訓教育採取批判的立場吧。

當然會有例外，但明治時代的教育家和軍人，見識完全不同於大正昭和兩代。

就連軍人出身、討厭社會主義的父親，在報上看到暗殺大杉榮[13]的新聞時，也不屑地說：「蠢蛋！簡直胡搞！」

我和那位教官的關係，很像小學時和立川老師之後的新級任老師的關係。

那個大尉上課時，總是點名不可能是模範的我做每個軍訓動作，享受看我犯錯出醜。

我也不甘被整，動了動腦筋，在學生手冊的父兄聯絡欄中，以漢字語法寫下「此子身體虛弱，胸有疾患，請予免除扛持重槍」，加蓋父親的印章，交給教官。

教官很不情願地接受，從那以後，不再叫我獨自扛槍、號令「目標正面、跪姿射擊」，或是「目標右前方之敵、臥姿射擊」等虐待行為。

但他也不是省油的燈，既然槍重，那麼使用輕的刺刀可以吧。於是又叫我拿著刺刀，接受小隊長訓練。

同學必須跟著我的口令行動，但是我的口令不是前後顛倒，就是一急起來就忘，指揮得亂七八糟。

同學覺得很好玩，即使我沒喊錯口令也總是故意做錯，真正喊錯時，又更誇大那個錯誤。

例如我喊「前進」，他們應該是扛著槍正步前進，但他們偏偏故意拖著槍向前走。

又或者，前進隊伍快要碰到牆壁時，我突然喊不出轉換方向的口令，心裡焦急，他們卻高興地撞牆，用腳扒牆。

注 ——

13 生於一八八五年（明治十八年）一月十七日，日本著名無政府主義者、思想家、作家、社會運動家。
一九二三年九月十六日，憲兵隊大尉甘粕正彥等趁著關東大地震混亂之際，於東京憲兵總部，殺害大杉榮、其妻與其侄子。大杉榮死時三十九歲。

到了這個地步，我也自暴自棄隨便他們。

教官想說什麼，我假裝不知道，保持沉默。

同學看了，更加忠實遵守我前面發出的口令，甚至有人攀牆而上。

除非教官喊出口令，胡鬧不會停止。

同學們這麼做是想調侃存心不良的教官更甚於羞辱我。

這心態在軍訓檢閱官面前展現突擊演習時清楚顯現。

在等候突擊演習時，我對同學說：

「好，我們給那個大尉來個出其不意。檢閱官的前方有個水漥，到那裡時我會發出趴倒的口令，大家做漂亮點！」

眾人點頭。

於是，我喊：

「衝鋒！」

大家奮力向前衝，衝到水漥前時，我喊：

「趴下！」

大家奮不顧身地趴進水潭裡，泥水四濺，都成了泥人。

聽到檢閱官響亮的聲音。

「非常好！」

我趕緊看僵立在檢閱官旁邊的教官。

他的表情像是想吃饅頭卻嚐到馬糞似地難看。

教官和我的交惡關係一直持續到我中學畢業。

現在想起來，那是我第二叛逆期的事情。

我少年時的叛逆精神似乎都針對著大尉一個人。

因為當時的我對家人和其他人毫無反抗心情，獨獨對那個大尉徹底反抗。

京華中學畢業時，只有我一個人軍訓不及格，沒拿到軍官適任證。

我怕畢業典禮時大尉會抓住我訓話，所以沒參加畢業典禮。

領取畢業證書時，他像埋伏許久似地怒目追上走出校門的我。

他堵在我面前，狠狠瞪著我，大聲斥責：你這不忠誠的傢伙！

路過的人驚訝地停下腳步，看著我們。

他一罵我，我立刻用事先準備可能派上用場的話回應他。

「我已經從京華中學畢業了，派駐該校的你沒有權力也沒義務跟我說什麼。完

畢！」

大尉的臉像變色龍似地五味雜陳。

我拿捲成筒狀的畢業證書頂頂那張臉，轉身就走。

走了一段路之後，回頭一看，他還杵在路上瞪著我。

遙遠的鄉村

父親的故鄉在秋田。

因此，我以秋田同鄉、列名在秋田縣同鄉會上。

可是我母親是大阪人，我在東京的大森出生，所以並沒有秋田是故鄉的觀念。

我實在不理解現今社會有何必要組成同鄉會，把本來就小的日本想得更狹小？

我雖然語言能力不好，但到世界任何國家都沒有格格不入的感覺，因此認為我的故鄉是地球。

如果全世界的人都這麼想，就會因為發現世上發生的一切蠢事真的是蠢事而不再重蹈覆轍。

而且，現在是就連以地球本位來思考都顯得器量狹窄的時候了。

人類已能發射衛星到太空，可是精神卻不向上仰望，反而像野狗一樣只看著腳邊徘徊。

我們的故鄉地球，究竟會變成什麼樣？

父親的故鄉秋田鄉村已變得面目全非。

那條美麗水草搖曳、流過村莊街道的小河，如今漂滿人們丟棄的碗盤酒瓶碎片、鐵罐、膠底襪和長筒塑膠鞋。

大自然很守規矩。

她很少自失身分教養。

把大自然變醜陋的是醜陋人類的作為。

我中學時拜訪的秋田鄉下，人心純樸。

風景雖說不上風光明媚，但也洋溢著平凡純真的美。

正確來說，父親出生的地方是秋田縣仙北郡豐川村。

從奧羽線的大曲車站轉乘生保內線（現在的田澤湖線），到角館下車步行約八公里處的村莊。

大曲的前一站名是「後三年」，轉乘生保內線後，也有個奇妙的站名「前九年」（現在已無此站），這是紀念八幡太郎義家在附近打的兩場戰役——前九年之役、後三年之役。

開往角館的火車，左邊可以看到日本畫中的起伏山巒，據說其中一座山就是八

幡太郎布陣之處。

我從小到大，總共回秋田老家六次。

兩次是在中學時，其中一次是在中學三年級，另一次是幾年級，怎麼也想不起來。

而且，那時發生的事情究竟發生在哪一次，也錯節盤根無從區辨。

我百般思索為什麼，可能是那段期間村內樣貌毫無變化所致。

沒錯，肯定是這樣。

我去的那兩次，村裡的房屋、道路、小河、樹木、石頭、花草都完全一樣，沒有可以分別兩次回憶的憑藉。

還有，村裡的人也彷彿時間停止一般，絲毫沒變。

是那樣被世界遺落的一個悠閒村莊。

很多人沒有吃過炸肉排、咖哩飯，連小學老師也沒見過東京。他還問我，東京人拜訪別人時如何寒暄？

村裡沒賣牛奶糖和蛋糕，因為根本沒有可稱為商店的地方。

我帶著父親的信去拜訪某戶人家，出來應門的老人聽說我的來意後，匆匆退回屋裡，換一位老婆婆出來，恭謹地引我進入客廳，讓我背對壁龕坐下，再退出去。

隔了一會兒，剛才那位老人穿著印有家徽的和服現身，在我面前五體投地，恭

敬地接過父親的信展讀。

那天晚上，在另一戶人家，又安排我坐在壁龕前的立柱前面。

我居上座，村中的老人、大人圍坐四周，開始酒筵。

村人爭相把酒杯遞給招呼酒席、打扮漂亮的姑娘們說：

「給東京。」

「東京。」

「東京。」

我心想，有什麼事嗎？姑娘們接過那些杯子，一一拿到我面前遞給我。

我接過杯子，幫我斟滿酒。

還沒喝過酒的我看著酒杯不知所措，另一個姑娘又遞上酒杯給我。

我閉上眼睛，喝下杯中的酒，然後接過別的姑娘的杯子，讓她斟酒。

於是，另一個姑娘又送上酒杯，我沒法，只好又喝。

漸漸地，眼前模糊起來。

「東京。」

「東京。」

聲音像回聲似的漸漸變小，我的心臟狂跳。

我無法靜坐不動，搖搖晃晃站起來，才走出門，便摔到田裡。

後來才知道，他們說「東京」，意思是「給東京的客人」。

雖然覺得讓小孩喝那麼多酒很過分，不過，這裡連嬰兒都喝酒。

村中大路旁有塊大石頭，上面總是放著花。

經過的小孩都會摘些野花放在石頭上。

我問那些放花的孩子們為什麼要把花放在上面，大家都說不知道。

後來問村中的老人，才知道戊辰戰役時有外鄉人死在那裡，村人覺得他們可憐，就地掩埋後，上面放置那塊石頭，供上鮮花。

那個習慣沿襲至今，孩子們不明所以只是行禮如儀。

還有，村裡有個非常討厭打雷的老人，只要一打雷，他就坐在從天花板垂吊下來的大棚子裡不動，以阻擋打雷。

我去某個百姓家時，屋主用貝殼鍋（這裡稱為貝燒）煮味噌野蒜來下酒，還對我說：「住這種簡陋的房子，吃這種粗食，別人覺得何樂之有，我卻以為，活著就是樂趣。」

總之，我中學時見聞的那個村莊，純樸得驚人，也悠閒得悲哀。

如今，那個村莊的記憶，就像火車窗外看見的遙遠村莊般愈來愈小，一逕模糊了。

家譜

我中學三年級的暑假都住在這個村莊的親戚家裡。

那是伯父的家，伯父已經過世，由大堂哥當家。

他們家以前是米倉建築，那塊地是當地富戶在我祖父那一代時賣給他們的，上頭已經沒有當作米倉時的基石了。

但是院子還殘留些許舊時風貌。

有美麗的彎彎流水，穿過廚房，流到街上的小河。

以前，在院子的流水中就能抓到鮭魚，或是鮭魚游進廚房的清洗池中。

米倉建築的楹柱也和普通房屋的一樣。

大黑柱和支撐屋頂的橡梁都粗厚結實，漆黑發亮。

父親把中學三年級的我送到那裡，是想重新鍛鍊身體還很孱弱的我。

父親寫了一封信給大堂哥，載明鍛鍊我的日課。

他們嚴格遵守父親的囑咐。

那對都市長大的我來說，相當嚴酷。

每天早早起床，一吃完早飯，他們就叫我扛著鐵鍋，帶著裝有兩人兩餐份的米、味噌和醬菜的多層便當盒，然後像要趕我走一樣地催促我快出門。

另一個讀小學六年級的親戚小孩在門口等我，總是扛著可以捕魚的大網和耙板。

也就是說，午餐和晚餐都在外解決，如果想吃醬菜以外的菜得自己抓魚。

耙板是圓木棍的前端釘上方形厚板，用來敲打水流，把魚趕進掛好的魚網裡。

同行的小學生身體結實，輕鬆扛著那根耙板，我試著拿一下，重得嚇人。

用它敲打水流是相當吃重的勞動。

但是我討厭吃飯時只有醬菜，沒辦法，只好耙水抓魚。

小學生負責把網掛好，絕對不去敲打水流。

我急了，把耙板推給他：

「你也來！」

他回答說：

「不行，這是命令。」

連我父親的命令都能滲透這個小鬼的腦袋，讓我驚嘆同時閉嘴。

因為是夏天，多半在涼快的樹林裡吃飯。

我們先豎起兩根 Y 字形的樹枝，橫向架上一根樹枝，掛起鍋子，下面用枯枝燒起火堆。

鍋子雖然用的是鐵鍋，但裡面其實就是用味噌去煮魚的貝燒。魚主要是鯽魚或鯉魚，加入野蒜或山菜，筷子是用樹枝削成。美味驚人。

說從來沒吃過這麼好吃的東西是有點誇張。

但那美味和我後來熱中登山時在山上吃的飯糰，滋味不相上下。

晚餐多半在河邊吃。

在天邊晚霞和夕陽映照的河水邊晚餐，哪怕是一成不變的食物，也別有一番滋味。

吃完飯天也黑了，這才回家。

回家洗澡時就很想睡覺，在地爐邊喝杯熱茶，再也熬不住，上床睡覺。

除了下雨天，整個暑假，我重複過著如野武士般的每一天。

後來，抓魚變得有趣，也不覺得耙板沉重了。

我去的地方愈來愈遠，跟班小鬼也三個、四個、五個地增加，有一天，我們跑進山裡，發現一條瀑布。

瀑布是從山邊裸露的岩石洞裡流出，沖入十公尺下的瀑潭。瀑潭不大，像個池

塘，水從一邊匯成溪流下山。

我問小鬼洞裡面是什麼樣子？

大家都說沒去過，不知道。

我說那就由我去看看吧。大家表情驚慌齊聲說，連大人都沒去過，很危險呐。

這麼一來，我不服輸的個性又發作了，不走一趟不甘心。

不理會大家的勸阻，我爬上岩石，鑽進瀑布的洞中。

我雙手撐著洞頂，為了不踩到洞裡流著的水，雙腳跨著兩邊的石壁，朝看起來像窗戶似的瀑布入口前進。

岩石上有濕漉漉的青苔，一不小心，撐開的四肢就會滑落。

水聲在洞中轟隆作響，但並不可怕。

就在我鑽出洞口時，心情一放鬆，手腳跟著打滑，掉進水流中。

不知怎麼滑出岩石洞穴的，一眨眼就滑到瀑布出口，以跨在瀑布上的姿勢直落瀑潭。

我游上岸，小鬼們臉色蒼白，睜大眼睛看著我。

幸好沒人問我瀑布洞口那端怎麼樣，我雖然爬出去了，但來不及看一眼就被沖回來。

後來，我又做了一件蠢事，嚇壞村中的少年。

從豐川到角館的途中，有條叫玉川的大河，水流在某處形成一個大漩渦。村中少年去游泳時，都害怕那個地方，不敢靠近。我的壞毛病又發作，忍不住說要跳進去。

當然，大家嚇得拚命阻止。

這讓我更想跳給他們看看。

結果，他們開出條件，用腰帶連成一條布繩綁住我的身體以防萬一，才肯讓我跳進那個漩渦。

可是這條布繩反而礙事。

我上中學後在月島學習觀海式泳術，曾經潛到大木船底。

那時，發生了教練事先教我的情況。

我游到船身中間時，被船的底板緊緊吸住。

背部貼著船底的我，照著教練教的方式，不慌不忙迴轉身體成仰式，雙手雙腳蹬著船底，像倒著爬似的脫出船底。

因為有過這個經驗，所以跳進漩渦時不當回事。

可是一跳進漩渦，人立刻被捲到河底。

我告訴自己不要慌、不要慌，想爬著逃出河底。可是上面的伙伴拚命拉扯綁住

我身體的布繩，害我想動也動不了。

我緊張得掙扎。

可是不能動。

我只好橫著往布繩拉扯的方向在河底爬行。

不久，身體浮出水面。

我用力一蹬。

躍出水面。

村中少年臉色慘白，驚愕地看著我。

我會那樣冒險是有原因的。

我被送到豐川村後，只有下雨天才不用帶著便當盒出門。晴耕雨讀，下雨天我

不是看書，就是不太情願地寫作業。

我看書寫作業都在放著神龕的小房間裡。有一天，我在那裡看書時，大堂哥走

過來，從神龕下的格櫥（或許是抽屜）拿出黑澤家的族譜給我看。

我仔細一看，最上面的是安倍貞任，下面延伸出幾條線，各連著一個名字，第

三個是黑澤尻三郎。黑澤尻三郎下面又延伸一條線，連著黑澤○○的名字。

我問堂哥，原來安倍貞任的第三個兒子黑澤尻三郎，是我們黑澤家的祖先。

黑澤尻三郎這名字我是第一次聽到，但安倍貞任就很熟悉。

它是歷史課本中也提到的平安中期的奧州知名武將，他的父親賴時、弟弟宗任都背叛朝廷命令與源賴朝交戰，不幸敗死。

謀反敗死是有點遺憾，但安倍貞任既然是黑澤尻三郎的父親，我們家族直接拜貞任為祖先比較體面吧。

我因此莫名好強起來。

結果，就是騎在瀑布上直落瀑潭、對準河流漩渦跳進去。

實在說不上聰明。

雖然做了這些蠢事，但這個暑假的生活讓安倍貞任的後裔變得相當結實。

富樫姑姑

結束秋田的故事前，有個人我一定要寫。

她是我父親的姊姊，也就是我的姑姑，嫁到秋田大曲的富樫家。

這個富樫家就是那個讓弁慶讀《勸進帳》的富樫後代。

他們在大曲的房子，是有條小壕溝圍繞的大宅，聽說屋子還有左甚五郎雕刻的

木雕力士撐著屋梁。

因為裡面只要是木雕的工藝品，他們全說是左甚五郎之作，所以這個力士是否真是左甚五郎的作品，不得而知。

此外，聽說富樫家有正宗[14]打造的短刀，但我還沒有見過。

光看房子也能看出他們家的氣派。不對，比起那種外在的東西，我是從姑姑的言行舉止中感受到大家門風。

那是凜然凌駕一切的威嚴。

姑姑特別疼我，我也特別喜歡這位姑姑。

姑姑來東京看父親時，父親都會鄭重招待。

吃飯時蒲燒鰻經常上桌。那是當時難得吃到的昂貴食物，姑姑每次都會剩下一半乾淨的魚身，然後將魚放在我的面前：

「明。」

姑姑拜訪別人時，我也一定陪同。

姑姑那時已有相當年紀，披散的白頭髮加上染黑牙齒[15]的外貌，總覺得像個女翁。

她外出時穿著披風，兩手攏在袖子裡走路。

我這樣描寫，好像一副兩手揣在懷裡、想圖個輕鬆的樣子，其實不然。

姑姑是手伸進袖子裡，張開手掌，撐開袖襬而走，有鶴或鷺展翅走動的風情。

擦身而過的人都訝異地看著姑姑的模樣。

陪在一旁的我，有點不好意思，又有點得意。

姑姑走路時不說話，直直走到目的地時才回過頭，把包著五十錢銀幣的紙包遞

給我說：「再會。」

當時的五十錢，對小孩子來說是筆大錢。

但我不是因此喜歡陪伴姑姑。

而是這句「再會」有著無比的魅力。

語調裡有著說不出的溫暖親切感情。

看姑姑的身體狀況，大家都說她會活到一百二十歲。

可是有個蒙古大夫告訴姑姑，吃松樹或其他樹根可以更長壽，淨讓她吃奇怪的

注

14　鎌倉後期日本第一鑄刀名匠剛崎五郎入道正宗，在當時是名氣響亮的刀匠，他所做出的刀，都被視為有價值的名刀。

15　把牙齒染黑是明治以前已婚女性的一種化妝法。

東西。

因此，姑姑不到九十歲就死了。

姑姑斷氣前，我先父親一步趕到姑姑身邊。

靜靜躺著的姑姑問坐在枕邊的我：

「是明啊？辛苦了，勇呢？」

我說父親有事要晚點來後，退到派給我的房間。

但姑姑一喊，我立刻跑回她的房間。

每一次姑姑都問：

「明，勇還沒來嗎？」

我莫名感覺自己好像忠臣藏裡的力彌。

不久，父親終於趕到，像交接似地，我回東京。

幾天後，姑姑死了。

我無法原諒讓姑姑吃奇怪東西的醫生。

很想把松葉揉成一團塞進那個醫生嘴裡。

幼苗

通常，小孩子都像溫室裡的幼苗般度過童年。

偶爾被由縫隙吹進的濁世風雨侵襲，也沒有真正暴身在濁世的凜冽風雪中。

我也一樣，童年受到人世寒風雨侵襲也只有關東大地震時。第一次世界大戰、俄羅斯革命，那段期間日本社會的動盪變遷，聽來都只是溫室外面的風雨聲。

但從中學畢業起，我就像從溫室移到室外苗床的幼苗般，開始切身感受世間的風風雨雨。

大正十四年（一九二五年）、我中學四年級時，收音機廣播開始播放，即使不想聽也擋不住各種社會新聞入耳。

前面曾提到，中學的軍訓教育也從這個時候開始，社會變得莫名失序。

現在想起來中學三年級暑假在秋田的鄉村生活，好像我童年時代的最後假期。

但這個想法只是出於追憶的感傷吧。

事實上，中學四、五年級的我，還是整天玩著礦石收音機，星期天借了父親的通行證（不知道父親為什麼有那個東西）到目黑賽馬場，一整天看著我從小就喜歡的馬，或是帶著剛買的油畫寫生文具去畫東京郊外的田園風景，悠閒快意。

那時，我們家從小石川搬到目黑，又從目黑搬到澀谷的惠比壽。雖然每搬家一

次，家就變得更小更簡陋，但我並未察覺那是因為家中經濟愈來愈拮据。

雖然懵懂，但我中學畢業、決定要當畫家後，也不能不認真考慮將來的生活。

喜歡書法的父親也能理解畫業，對我要當畫家沒有異議。

他就像當時的父母為所當為，要我去讀美術學校。

但是傾心塞尚、梵谷的我認為那是浪費時間的繞路。

而且去考美術學校，即使術科及格，我也沒有學科過關的自信。

我沒考上美術學校。

讓父親失望我很難過，但我得以自由學畫，也認為有別的路子能安慰失望的父親。

中學畢業翌年、我十八歲時，入選二科展[16]。

父親很高興。

但之後的我，卻一腳踏進風雪中的迷途。

京華中學畢業時的作者

迷途

昭和三年（一九二八年），我十八歲那年，發生三一五事件（大肆鎮壓共產黨）、滿州某重大事件（暗殺張作霖）。翌年，掀起世界恐慌。

不景氣之風席捲經濟基礎動搖的日本，無產階級運動尖銳化，無產階級藝術運動興起。

與此相反，逃避經濟不景氣痛苦現實的傾向也強化，出現「煽情‧獵奇‧無意義」時代。

在這種社會氛圍裡，我無法平靜面對畫布。

而且畫布和顏料都很昂貴，考量家中的經濟，我也無法充分購買。

注

———

16 一九一二年，日本文部省美術展覽會將第一部日本畫，分為新、舊兩派分別審查展出，舊派為第一科，新派為第二科。一九一三年，西洋畫部（包含雕塑）一群在法國接觸近代繪畫新思潮的畫家，對於文部省美術展覽會的審查標準不滿，向行政當局建議西洋畫部門也採用二科制。也就是說，西洋畫部門也應該分成新派與舊派兩部門分別審查，但行政當局不採納，因此他們便組織了反官方的在野美術展覽會，稱之為「二科會美展」，簡稱「二科展」。

我無法專注投入繪畫的世界，東沾一點、西沾一點地貪嚼文學、戲劇、音樂和電影。

文學方面，那時候圓本（一本書一圓）時代的出版熱潮興起，世界文學全集、日本文學全集氾濫，在舊書店花三、五十錢就能買到，連我都能輕鬆購買，對毋需應付學業的我，讀書的時間多得過分。

無論外國文學、日本古典文學或現代文學，我蒐讀無漏，坐在桌前也讀，上床也讀，走路時也讀。

戲劇方面，我雖看新劇，但令我眼睛一亮的是小山內薰在築地小劇場的話劇。

音樂都是在喜歡音樂的朋友家裡專門聽古典音樂。

也常去聽近衛秀麿的新交響樂團練習。

當然，作為未來的畫家，不分西洋畫或日本畫，我都張大眼睛蒐羅。

當時的畫冊很少，已出版的畫冊買得起就買，買不起就連去書店幾天翻看。

那時買的畫冊和其他書籍都在空襲中燒毀，只剩留在手邊的幾本。

那些書籍畫冊，封底已破，封面和扉頁破爛脫落，沾滿手垢和沾著顏料的指痕。

但是如今再看，當年的感動悠悠醒轉。

我也傾心於電影。

當時，在外租屋的哥哥耽溺俄國文學，同時以很多筆名投稿電影本事單[17]，尤其是那篇論述第一次世界大戰後興起的外國電影的文章，讓我感覺無論文學或電影，我的見識遠遠輸給哥哥。

電影方面，我總是貪婪地看著哥哥推薦的作品。小學時還曾經一起走路到淺草去看哥哥說的好電影。

那時看的電影已記憶模糊，只記得放映電影的是歌劇院館，我們排隊等到晚上的打折時間買票，回家後哥哥挨父親一頓罵。

關於那時看的難忘電影，試著就我記憶所及，按照年份、我的年齡及作品排列如下。

但因為年代久遠所以很難完全正確，關於上映年份，因為外國電影需要參考他們在各自國家的上映時間，和我在日本看到的上映年份當然會有誤差，還盼讀者能夠諒解。

注
───

17　電影院印製的單張文宣，大多是下期播映電影的劇情簡介或宣傳文案。

年份（主要事件）	年齡	作品（導演）
一九一九年（大正八年）	九歲	羅勃·偉恩《卡里加利博士的小屋》（Das Cabinet des Dr. Caligari by Robert Wiene）、恩斯特·劉別謙《杜巴利伯爵夫人》（Madame du Barry by Ernst Lubitsch）、卓別林《夏爾洛從軍記》（Shoulder Arms by Charles Chaplin）、西席·地密爾《男性與女性》（Male and Female by Cecil B. de Mille）、大衛·格里菲斯《嬌花濺血》（Broken Blossoms by David Griffith）
一九二〇年（大正九年）	十歲	卡爾·海因茲·馬丁《從早到晚》（Von Morgens Bis Mitternacht by Karl Heinz Martin）、恩斯特·劉別謙《野貓》（Die Bergkatze）、維多·斯約史卓姆《鬼車魅影》（Korkarlen by Vitor Sjostrom）、莫里斯·都納爾《最後的莫希根人》（The Last of the Mohicans by Maurice Tourneur）、弗蘭克·鮑沙其《幽默曲》（Humoresque by Frank Borzage）、卓別林《田園牧歌》（Sunnyside）
一九二一年（大正十年）◇原敬首相遇刺	十一歲	大衛·格里菲斯《東方之路》（Way Down East）、卓別林《尋子遇仙記》（The Kid）、弗雷德·尼布洛《三劍客》（Three Musketeers by Fred Niblo）、約翰·羅勃遜《榮譽的考驗》（The Test of Honor by John S. Robertson）、哈利·米拉德

一九二二年（大正十一年）◇日本共產黨成立	十二歲 京華中學 一年級	《翻越山丘到貧民院》（Over the Hill to the Poor House by Harry Millarde）、雷克斯·因格拉姆《四騎士啟示錄》（The Four Horsemen of the Apocalypse by Rex Ingram）、西席·地密爾《傻瓜樂園》（Fool's Paradise）佛列茲·朗《賭徒馬布斯》（Dr. Mabuse, der Spieler by Fritz Lang）、恩斯特·劉別謙《法老王的妻子》（Das Weib des Pharao）、阿爾弗雷德·格林《小公子特洛男爵》（Little Lord Fauntleroy by Alfred E. Green）、弗雷德·尼布洛《血與砂》（Blood and Sand）、雷克斯·因格拉姆《羅宮祕史》（The Prisoner of Zenda）、卓別林《發薪日》（Pay Day）、艾瑞克·馮·史卓漢《愚蠢的妻子》（Foolish Wives by Erich Von Stroheim）、大衛·格里菲斯《暴風雨中的孤兒》（Orphans of the Storm）、悉尼·富蘭克林《笑忘春秋》（Smilin' Through by Sidney Franklin）
一九二三年（大正十二年）◇關東大地震	十三歲 京華中學 二年級	卓別林《朝聖者》（The Pilgrim）、拉烏爾·威爾許《月宮寶盒》（The Thief of Bagdad by Raoul Walsh）、阿貝爾·岡斯《鐵路的白薔薇》（La Roue by Abel Gance）、喬治·費茲莫里茲《移民們》（Kick In by George Fitzmaurice）、詹姆斯·克魯茲

年	年齡／學校	影片
一九二四年（大正十三年）	十四歲 京華中學 三年級	《篷車》（The Covered Wagon by James Cruze）、亞歷山卓·沃柯夫《金》（Kean by Alexandre Volkoff）、卓別林《巴黎一婦人》（A Woman of Paris）、奧古斯托·吉尼那《奇俠西拉諾》（Cyrano de Bergerac by Augusto Genina）、漢斯·貝蘭特《回憶》（Old Heidelberg Hans Behrendt）、哈利·米拉德《當冬天來時》（If Winter Comes）
一九二五年（大正十四年）◇治安維持法頒布 ◆收音機廣播開始	十五歲 京華中學 四年級	約翰·福特《鐵騎》（The Iron Horse）、維多·斯約史卓姆《吃耳光的人》（He Who Gets Slapped）、賈克·卡特蘭《哀嘆的力量》（La Galerie des Monstres by Jaque Catelain）、普拉蓋爾《美與力量的道路》、佛列茲·朗《尼伯龍根之歌》（Die Niebelungen）、恩斯特·劉別謙《結婚集團》（The Merriage Circle）、貝爾《慾焰糾纏》、卓別林《淘金記》（The Gold Rush）、卡爾·德萊葉（Master of The House by Carl Th. Dreyer）、雅各·費德《雪崩》、（Visages d'enfants by Jacques Feyder）、喬治·賽茲《消失的美國人》（The Vanishing American by George Seitz）、馬塞爾·萊比爾《活著的帕斯卡爾》（Feu Mathias Pascal by Marcel L'Herbier）、赫伯特·伯萊農《萬事流芳》（Beau Geste by Herbert Brenon）、

一九二六年（大正十五年）◇勞動黨成立　◆大正天皇崩逝		
	十六歲　京華中學　五年級	艾瑞克·馮·史卓漢《風流寡婦》（The Merry Widow）、恩斯特·劉別謙《少奶奶的扇子》（Lady Windermere's Fan）、金·維多《戰地之花》（The Big Parade by King Vidor）、約瑟夫·馮·史騰堡《求救的人們》（The Salvation Hunters by Josef Von Sternberg）、弗蘭克·茂瑙《最後的笑》（Der Letzte Mann by Frank Murnau）、G.W.帕布斯特《愛愁之街》（Die Freudlose Gasse by G. W. Pabst）、尚·雷諾瓦《娜娜》（Nana by Jean Renoir）、埃瓦德·安德雷·杜邦《遊樂場》（Variete by Ewald Andre Dupont）、約翰·福特《三個壞人》（Three Bad Man）、威廉·波泰因《麻雀》（Sparrow by William Beaudine）、約翰·史塔爾《回憶小巷》（Memory Lane by John M. Stahl）、恩斯特·劉別謙《笙歌滿巴黎》（So This is Paris）、魯波·皮克《野鴨》（Das Panzergewölbe by Lupu Pick）、弗蘭克·茂瑙《浮士德》（Faust）、佛列茲·朗《大都會》（Metropolis）、薩及·艾森斯坦《波坦金戰艦》（Potemkin by Sergei Eisenstein）、威西渥洛·普多夫金《母親》（Mother by Vsevolod Pudovkin）

一九二七年 （昭和二年） ◇金融恐慌 ◆芥川龍之介自殺 ◇裁軍會議破裂	十七歲 京華中學畢業	弗蘭克·鮑沙其《七重天》（Seventh Heaven）、威廉·威爾曼《翅膀》（Wings by William Wellman）、莫里茲·史提勒《帝國飯店》（Hotel Imperial by Mauritz Stiller）、羅蘭·李《鐵絲網》（Barbed Wire by Rowland V. Lee）、約瑟夫·馮·史騰堡《地下社會》（Underworld）、約瑟夫·馮·史騰堡《日出》（Sunrise）、喜劇片（由 Harold C. Lloyd、Buster Keaton、Harry Langdon、Raymond Hatton、Chester Conklin、Roscoe Arbuckle、Sydeny Chaplin 等人演出）、伊藤大輔《忠次旅日記》
一九二八年 （昭和三年） ◇滿州某重大事件 （暗殺張作霖） ◆三一五共產黨大鎮壓 ◇NAPF（全日本無產階級藝術團體協議會）成立	十八歲	約瑟夫·馮·史騰堡《紐約碼頭》、《天網》（The Dock of New York, The Dragent）、雅各·費德《紅杏出牆》（Thérèse Raquin）、威西渥洛·普多夫金《亞洲風雲》（Storm Over Asia）、艾瑞克·馮·史卓漢《婚禮進行曲》（The Wedding March）、尚·雷諾瓦《賣火柴的小女孩》（The Little Match Girl）、萊昂·波拉里葉《威爾坦歷史的幻想》（Verdun Visions d'Histoire by Leon Poirier）、艾普斯坦《歐夏家的沒落》（La Chutte de la Maison Usher by Jean Epstein）、卡爾·德萊葉《貞德的受難》（La Passion de Jeanne d'Arc）、前衛電影——

一九二九年 （昭和四年）	十九歲	◇經濟大蕭條開始 ★東京市電爭議 ◇黃金出口解禁 ★齊柏林號飛船訪 日 ◇四一六共產黨鎮 壓
		尚・格林米李翁《燈塔看守者》（*Gardiens de Phare by Jean Gremillon*）、謝爾曼・杜拉克《貝殼與僧侶》（*La Coquille et le Clergyman by Germaine Dulac*）、伊藤大輔《新版・大岡政談》、牧野正博《浪人街》
		約瑟夫・馮・史騰堡《麗娜史密斯事件》（*The Case of Lina Smith*）、維多・杜林《土西鐵路》（*Turksib by Victor Turin*）、薩及・艾森斯坦《總路線》（*The General Line*）、喬・梅《柏油》（*Asphalt by Joe May*）、G・W・帕布斯特《潘朵拉的盒子》（*Pandora's Box*）、前衛電影──路易斯・布紐爾《安達魯西亞之犬》（*Un Chien Andalou by Luis Bunuel*）、曼・雷《骰子城堡的神祕事件》（*Les Mystères du Château de Dé by Man Ray*）、阿貝托・卡瓦爾康蒂《時間之外別無物》（*Rien que les Heures by Albert Cavalcanti*）、牧野正博《梟首座》、村田實《灰燼》

連我自己都驚訝，看的都是名留影史的經典作品。

這也都是託哥哥之福。

我十九歲時（一九二九年），不管世間動盪，畫著風景和靜物，但終究感到無法滿足，決心加入無產階級美術家同盟。

我跟哥哥談到這事，哥哥笑著說：

「也好。不過，現在的無產階級運動像流行性感冒，很快就會退燒。」

哥哥的話令我反感。

那時的哥哥，已從投稿電影本事單的影迷向前跨出一步，走上電影解說員之路。

當時，以德川夢聲為首的電影解說員秉持的主張與舊有的電影解說員完全不同，他們以外國電影的優秀解說員、優秀演出者的身分，展開有自己風格的活動，哥哥對他們的主張產生共鳴，也走上那條路，擔任中野的電影院解說主任。

我認為哥哥是成功而變得庸俗，覺得他的言語輕薄。

但結果真的和哥哥說的一樣。

可是我不甘心，還是硬撐了幾年。

貪心地把美術、文學、戲劇、音樂、電影知識塞得滿腦袋的我，繼續徘徊，搜尋能傾灑這些知識的地方。

我的兵役

昭和五年（一九三〇年），我滿二十歲，收到徵兵體檢令。

體檢地點是牛込小學。

幸運的是，當時的徵兵司令是父親的學生。

司令問站在他面前的我。

「你是戶山軍校畢業、曾任陸軍教官的黑澤勇先生的兒子？」

我：「是。」

司令：「令尊康健如昔？」

我：「是。」

司令：「我是令尊的學生，請代我問候他。」

我：「是。」

司令：「你的志願是什麼？」

我：「畫家。」

（我沒說是無產階級美術。）

司令：「嗯，為國家服務，不限於軍人，好好幹！」

我：「是。」

司令：「你好像很虛弱，姿勢也差，做做體操吧。這個體操對伸展脊椎、端正姿勢很有幫助。」

司令站起來，向我示範各種體操動作。

我那時候看起來好像還很虛弱。

司令坐在椅子上老半天，大概也想動動身體。

體檢最後，坐在文件桌前的特務班長叫我過去。

那個特務班長不客氣地盯著我。

「你跟兵役無關。」

事實如此。

直到日本戰敗稍前，我都沒有接到點召。

在美軍開始轟炸、東京成為大片焦土、當上電影導演後，我才接到點召。

而且，接到點召的幾乎都是肢體殘障和精神耗弱者。

當時，有檢查奉公袋（點召時裝帶隨身物品的袋子）的程序，檢閱官看了我的

袋子說：

「這個人滿分。」

我心想，這是當然囉，因為這個奉公袋是我那服過兵役的助理導演幫我縫的。

可是我佇立不動，於是檢閱官小聲對我說：

「敬禮……敬禮。」

我趕忙敬禮。

檢閱官答禮後，走到下一位男子面前。

檢閱官剛剛才說我滿分，不好馬上對我發飆。

我心裡才這麼想著，就聽到檢閱官怒吼。

「奉公袋呢，怎麼沒有？」

橫眼一瞧，檢閱官怒視我旁邊的人。

那個人穿著破舊的針織短褲，把破洞打一個結，結頭就像兔子尾巴似的貼住臀部，他愣愣地看著檢閱官問：

「奉公袋是什麼東西？」

站在檢閱官後面的憲兵衝上去一陣毆打。

這時，空襲警報響起，橫濱的地毯式轟炸開始。

我和兵役的關係就只有這次。

如果我被抓去當兵，真不知會怎麼樣？

中學軍訓不及格、沒拿到軍官適任證的我，如果進入軍隊，肯定沒好日子過。

萬一還遇到那個大尉教官，恐怕是死定了。

現在想起來都不禁打冷顫。

沒有淪落那樣的命運，多虧了那位徵兵司令。

不對，或許該說是托父親的福。

懦弱小蟲

我在昭和三年（一九二八年）加入豐島區椎名町的無產階級美術研究所，提供繪畫和海報參加他們的展覽。

可是，無產階級美術家同盟主張的寫實主義比較接近自然主義，距離庫爾貝（Gustave Courbet）的寫實主義很遠。

他們當中雖然也有才華洋溢的畫家，但整體而言，未消化政治主張而作畫的傾向主義凌駕了根植於繪畫本質的藝術運動，我對這點產生疑問後，漸漸失去繪畫的熱誠。

就在那樣的日子，有一天，我在代代木車站的月台和植草圭之助不期而遇。

我不記得那時談了什麼，大概我為自己的問題煩惱，心不在焉。植草也一樣，

冷冷聽我訴說參加無產階級藝術運動，成為文學同盟的一員。

後來，對無產階級美術運動無法滿足的我，轉入無產階級運動的非法政治活動。

當時，無產者新聞也潛入地下，標題改為羅馬拼音，隱藏在四周的圖案中。我成為該組織基層的一員。從事非法活動，不知何時會被警察逮捕。我在無產階級美術研究所成員時代已進過豬圈（拘留所），這次若被逮捕，不會輕易了事。

光是想像父親看到我被捕時的表情，就很難過。於是我說暫時住哥哥那裡，搬出家裡。然後輾轉更換租處，有時叨擾支持者的家。起初，我的任務是街頭聯絡員。

但因為鎮壓手段殘酷，聯絡對象經常沒有現身。一被檢舉，立刻消失。

某個下雪天。

我推開指定聯絡地點、駒込車站附近的咖啡廳大門，心頭一驚。

咖啡廳內有五、六個男人，看見我，一起站起來。一看就知道是特高刑警。他們臉上都有奇妙共通的爬蟲類表情。

幾乎在他們站起來的同時，我拔腿就跑。

我前往聯絡地點前，總會以防萬一事先調查逃跑路線，那天果然派上用場。

我雖然跑不快，但還年輕，又是預定的路線，很快就甩掉他們。

不過，我還是曾經遭憲兵逮捕。但那個憲兵人很好，沒有搜索我的身體，我說想上廁所，他帶我去，還讓我關門。我在廁所裡趕忙把與高層的聯絡文件吞下，隨即被釋放。我好像在這種事情中感到刺激，換穿各種服裝、戴眼鏡變裝也很好玩。

由於被檢舉的人增加，無產者新聞人手不足，我這個菜鳥也不知不覺幫起編輯，但那時的總編對我說：

「你不是共產黨嘛！」

確實如此。

我看《資本論》和《唯物史觀》不懂的地方很多，無法從那個立場分析解釋日本社會。

我只是對日本社會的漠然感到不滿與嫌惡，只是想反抗，所以參加了反抗性最強烈的運動。

現在想起來，真是相當輕率粗暴的行為。

但在昭和七年（一九三二年）春以前，我一直走在這條路上。

那年的冬天感覺特別冷，偶爾拿到的活動費也很少，瀕於斷炊，常常一天只吃一餐，甚至有整天沒吃東西的日子。

當然，我租屋的地方沒有暖爐，只能晚上睡覺前去澡堂泡暖身子。

那時，經常聯絡碰面、勞工出身的聯絡員告訴我，他是在下次預定發錢日以前，將活動費按照日數分割，充當每一天的餐費。

但我做不到為了填飽肚子漫無計畫地使用活動費。

沒錢也不需要出外辦事時，我就窩在棉被裡忍受飢寒。當報紙發行陷入艱困狀態時，這種飢寒交迫的日子很多。

這般落魄，其實還可以向哥哥求助。可是不服輸的我，不肯低頭去找說我很快就會退燒的哥哥。

那時，我住在水道橋附近麻將館二樓，那是個四疊大、沒有日照的陰暗小房間。

有一天，感冒發高燒，不能動彈。燒昏的腦袋趴在枕頭上，樓下洗牌的聲音大時小。我聽著那個聲音，恍恍惚惚地過了兩天。房東兩天沒看到我覺得奇怪，上來看我。進到汗臭熏天的房間，看著我冒著汗珠的憔悴臉龐，他大驚失色，嚷著要叫醫生來。我頑強拒絕。

「沒什麼要緊。」

我不知道感冒要不要緊，但請醫生來肯定很要緊。因為我沒錢給醫生。

房東聽了我的話，默默走出去。不久，他女兒端來一碗稀飯。在我病好以前，她每天端三次稀飯來。

如今，我卻想不起那個女孩的樣子。

但是忘不了那份親切。

生病臥床期間，我和無產者新聞伙伴的聯繫戛然中止。

當時，我們擔心拔地瓜般的連鎖式檢舉，伙伴不知彼此住處，聯絡時也只決定下一次的聯絡地點，所以我也無計可施。

當然，真想聯絡的話，總會有辦法。可是大病初癒後疲勞困憊，我已沒那個氣力。

老實說，我是以無法聯絡為藉口，逃出艱苦的非法政治活動漩渦。

不是我對左翼運動的熱度消退，而是本來就沒那麼熱中投入。

我拖著病癒後的蹣跚步伐，從水道橋走向御茶水，這是我中學一、二年級時常走的路。

經過御茶水，來到聖橋。

渡過聖橋，向左轉下坡。

我在報紙的 Cinema Palace 廣告上看到哥哥的名字。

此刻，我走下曾經爬過的彎曲坡道，再度回到哥哥那裡。

我在往須田町的轉角處，是 Cinema Palace 電影院。

寫到這，我腦中突然浮現中村草田男的俳句──

彎彎下坡路，愛哭牛犢也樂爽。

浮世小路

神樂坂往矢來方向的一角，有條保留江戶時代原貌的小巷。只有入口換成玻璃門，其他還是以前的長屋建築，共有三棟。哥哥和一個女人及她母親，住在長屋中的一間。

病癒的我投奔而去。

我去 Cinema Palace 的後台找哥哥時，哥哥難得地露出了驚訝的表情，凝視著我。

「明，怎麼啦，生病了？」

我搖搖頭說：

「只是有點累。」

哥哥聳聳肩。

「不是『有點』而已吧。算了，來我這裡吧。」

就這樣，我借住哥哥那裡一個月左右，再搬到附近的租處，但除了睡覺，其他時間都在哥哥家裡。

當初離家時，我跟父親說由哥哥照顧，這下子當初的謊言也就成真了。

哥哥住的長屋和窄巷，洋溢著落語裡的江戶長屋氣氛，沒有自來水，只有舊時的水井，居民也都是老東京人。哥哥在那些人中，感覺就像講談[18]裡面的浪人武士堀部安兵衛一樣，叫人另眼相看。

長屋隔成一間間狹長的屋子，每間屋子一進門是兩疊榻榻米，後面是六疊榻榻米，再後面是廁所廚房，非常侷促。

起初，我覺得奇怪，以哥哥的收入，不該住這種地方，但日子久了以後，明白這裡的生活有種特別的樂趣。

這裡住的雖有建築工人、木工、泥水匠等職業清楚的人，但不知道靠什麼營生的人更多。

但是大家都相依為命似地，明明生活很苦，卻開朗得驚人，一有哏就互開玩笑。

連小孩子都會說：

當時的神樂坂──出自《東京市史蹟名勝天然紀念物寫真帖》第二輯（東京都公文書館藏）

「爹啊，昨晚去哪裡啦，娘都長出角（吃醋）囉！」

大人的對話，又是這種情況。

「今早在門口曬太陽，隔壁嗖地扔出一團棉被掉在我面前，只見隔壁的老公從棉被裡滾了出來。隔壁那個老婆，真是亂來。」

「就是啊，不過，她還算手下留情啦，包在棉被裡扔出來，算準了不會受傷。」

就連在已經夠狹小的房子閣樓再隔一個小房間也有人租。

租住那間小屋的是賣魚的年輕攤販，他每天早上揹著白鐵箱到魚河岸買魚來賣。辛苦工作一個月，每月一次，換上漂亮衣服去找女人，似乎是他的生存價值。

對我來說，那裡的生活非常稀奇，好像在看式亭三馬、山東京傳的話本那樣有趣，同時也學到很多。那裡的老人多半在神樂坂的曲藝館和電影院當雜役，他們的福利是曲藝館或電影院的月票，可以便宜借給鄰居使用。

我住長屋的時候，就利用他們的福利，每天每夜地跑去電影院和曲藝館。

當時神樂坂的電影院有放映西片的牛込館和放映日本片的文明館，曲藝館有神

注
─────

18 講談是日本傳統表演藝術之一。演出者坐在擺放在講席上、日語稱作「釋台」的小桌子前，利用紙摺扇敲叩釋台控制節奏，對台下觀眾朗讀、口述表演與軍事（戰爭）或政治相關等，主要為歷史性的故事。

樂坂演舞場，和我已忘記名字的另外兩間。

我不只看遍這兩間電影院上映的片子，也在哥哥的介紹下，盡情地看其他電影院的片子。我能夠充分領會曲藝館藝人的才藝，全是拜神樂坂附近的長屋生活所賜。

我作夢也沒想到，落語、講談、音曲[19]、浪花節[20]這些庶民的才藝，對將來的我是那麼有幫助，我只是輕鬆享受。除了欣賞那些著名藝人的才藝，也接觸到借用曲藝館展露才藝的票友[21]的才華。

我至今還忘不了那齣票友演出的《傻瓜的黃昏》。

那是黃昏時分、一個傻瓜呆呆望著滿天晚霞和歸巢倦鳥的啞劇，依稀表現出那種滑稽中帶著悲哀的情景，票友的才藝讓人驚嘆。

那時，電影也進入有聲片時代，至今還留在腦中的片子如下：

路易斯‧邁爾史東（Lewis Milestone）《西線無戰事》（All Quiet On the West Front）、G‧W‧帕布斯特《一九一八的西線》（Westfront 1918）、柯蒂斯‧伯恩哈特（Curtis Bernhardt）《最後的中隊》（Die Letzte Kompagnie）、威廉‧惠勒（William Wyler）《地獄英雄》（Hell's Heroes）、勒內‧克萊爾（René Clair）《在巴黎的屋頂下》（Sous Les Toits de Paris）、約瑟夫‧馮‧斯坦伯格《藍天使》（Der Blaue Engel）、路易斯‧邁爾史東《犯罪都市》（The Front Page）、金‧維多（King Vidor）《街景》

那些故事中，有強姦小孫女的老人，有每天晚上嚷著要自殺搞得長屋不得安寧

一面，也禁不住陷入沉思。

那或許是任何地方都有的人生的另一面，悠然自得的我初次窺見人性隱藏的另

漸漸地，我發現長屋之人開朗生活的背後，也隱藏著可怕的陰暗現實。

哉的長屋生活。

哥哥是淺草一流館和大勝館的主任解說員，看似生活無虞，所以我繼續享受悠

員，從這時候開始，對哥哥的生活造成嚴重影響。

有聲電影的發展為默片時代畫上休止符，威脅到無聲電影才需要的電影解說

注
————

19 日本傳統藝能音樂的用語。

20 源自江戶時期大阪，是搭配三味線表演的說書方式。

21 指會唱戲但不以演戲為生的戲曲愛好者，一般用作對戲曲、曲藝非職業演員、樂師等的通稱。

（*Street Scene*）、《摩洛哥》（*Morocco*）、約瑟夫・馮・斯坦伯格《間諜 X 27號》

（*Dishonored*）、卓別林《城市之光》（*City Lights*）、G・W・帕布斯特《三分錢戲劇》

（*Die 3 groschenoper*）、艾瑞克・查瑞爾（Erik Charell）《國會舞曲》（*Der Congress*

Tanzt）。

的女人。某個晚上，她企圖在屋梁上吊，結果被大家當傻瓜奚落，憤然投井自殺，還有以前常聽到的虐待繼子，全都是悲慘至極的事情。我這裡只寫一個，其他的就放過吧。

婉言託繼子，去買大艾來。這首古川柳（短詩）是說殘忍的繼母存心要用艾草灸那無辜的繼子，還假惺惺地請繼子去買艾草。讓人想像繼子乖乖去買要灸在自己身上的艾草的表情，痛訴後母虐待繼子的罪孽之深。

為什麼繼母要虐待繼子呢？只因為憎恨前妻，所以虐待她的孩子，簡直太沒道理。那只是無知。無知是人類的瘋狂之一。喜歡虐待無抵抗能力的小孩和小動物的傢伙是瘋子。

但這些瘋子平時也都裝著一副平常人的樣子，很難對付。

有一天，我在哥哥家裡時，鄰居大嬸哭著衝進來。

她雙手緊抱胸口、扭曲著身體哭喊，再也看不下去了。

問她什麼事，說是隔壁又在虐待繼女。因為女孩的嗚咽聲太可憐，她從隔壁的廚房窗戶偷看，看到那家後母把前妻的女兒綁在柱子上，用艾草灸她肚子。大嬸還要繼續說，看到門口，突然打住，經過門口的淡妝女人客氣地跟我們點點頭，走出大門。大嬸看到她離去後，厲聲咒罵：可惡！剛剛還一副惡鬼模樣，馬上就換一張

臉。原來，剛才走出去的女人，就是虐待繼女的當事人。讓人無法相信。大嬸慫恿

我，阿明，我們趁現在去救那個丫頭吧。哥哥上班去了，不在家，我半信半疑地跟

在大嬸後面。果然，從大嬸家的窗戶看過去，女孩被綁在柱子上。因為窗戶是開著

的，我跨過窗框，做賊似地踏進別人家裡。急忙為女孩鬆綁。

可是，女孩非但不高興，還白眼瞪我：

「你幹什麼，多管閒事！」

我愕然地看著她。

「我要是沒被綁著，下場會更慘。」

我感覺像挨了一巴掌。

這女孩即使被鬆綁了，也逃不出被綁的境遇。

對這個女孩而言，別人的同情完全沒有意義。那點廉價的同情，只會造成她的

困擾。

「快點綁好！」

女孩咬牙切齒地說。我又把她綁好。

真是有夠狼狽。

不想寫的事

寫了這個不愉快的事情後，心一橫，也寫一下並不想寫的事情吧。

那是關於哥哥的死。

要寫這事，非常難過，可是不寫，就無法繼續下去，無奈啊。

我看到長屋生活的陰暗面後，突然想回家。

再加上那時西片完全進入有聲電影時代，專門放映西片的電影院已不需要電影解說員，祭出全面裁員的方針，電影解說員展開罷工，哥哥擔任委員長非常辛苦。

這時還要他照顧，我也於心不安。

於是，我回到久違的家。

父母親不知道我走過什麼樣的路，好像我是長途寫生旅行歸來般迎接我。

父親很想問我學了什麼畫，我只好隨便說些不擅長的謊言來搪塞他。看到期待我成為畫家的父親，我想重新畫畫，開始素描。

我其實想畫油畫，但考慮家中經濟是靠在森村學園當老師的姊姊支撐，我開不了口要買顏料和畫布。

就在這樣的日子裡，有一天，發生哥哥自殺未遂的沉重事件。我想，這是哥哥

身為失敗的罷工行動委員長而有的行為。

在有聲電影的技術發展過程中，哥哥似乎早已看清電影解說員將不再被需要的當然趨勢。

明知會失敗仍不得不接受罷工委員長一職是多麼痛苦的事，不難想像。

為了幸運撿回一命的哥哥，也為了因這個事件陷入陰霾的我們家，我想做件讓家人心情豁然開朗的事情。

因此，想讓哥哥和同居的女人正式結婚。

這個人照顧我一年多，個性沒話說，我打從心底當她是嫂嫂。所以我認為這是我該做的事情。

父母親和姊姊都無異議。

意外的是，哥哥的態度曖昧。

我天真地認為，那是因為哥哥失業中的關係。

有一天，母親問我。

「丙午沒事吧？」

「什麼事？」

「怎麼說呢⋯⋯丙午不是一直說他要三十歲以前死嗎⋯⋯」

沒錯。

哥哥常說這話。

我要三十歲以前死掉，人過了三十歲，就只會變得醜惡。

像口頭禪一樣。

哥哥醉心俄國文學，尤其推崇阿爾志跋綏夫（Mikhail Artsybashev）的《最後一線》是世界文學傑作，隨時放在手邊。所以我認為他預告自殺的言語，不過是文學青年受到《最後一線》主人翁納烏莫夫奇怪的死亡福音迷惑後的誇張感慨而已。

因此，我對母親的擔心一笑置之，輕薄地回答：

「愈是說要死的人，愈死不了。」

但是就在我說完這話的幾個月後，哥哥死了。

就像他平常說的一樣，在越過三十歲前的二十七歲那年自殺了。

哥哥自殺的三天前，還請我吃了頓大餐。

奇怪的是，是在哪裡吃的的？我怎麼也想不起來。大概是哥哥之死的衝擊太強烈。

只鮮明地記得和哥哥最後分手時的情況，之前之後的事情卻都想不起來。

我和哥哥是在新大久保車站分手。

我坐上汽車。

哥哥叫我坐那輛車回家，自己走上車站的階梯。

我的車子要開動時，哥哥從階梯上跑下來，攔住車子。

我下車，看著哥哥的臉問。

「怎麼啦？」

哥哥靜靜看著我一會兒：

「沒事。可以了。」

說完，又走上階梯。

我再次看到的哥哥，蓋著沾滿血跡的床單。

他在伊豆溫泉旅館的獨棟小屋裡自殺。看到哥哥的慘狀，我站在房間入口，不能動彈。

和父親一起去接回哥哥遺體的親戚怒聲罵我：

「阿明，你在幹什麼！」

我在幹什麼？

我在看著死去的哥哥啊！

看著我的至親哥哥、流著相同血液的哥哥、流出那個血液的哥哥、對我而言無可替代的敬愛哥哥。

在幹什麼？在幹這個啊！可惡！

「明，過來幫忙。」

父親平靜地說。

父親低聲吆喝，用床單捲起哥哥的屍體。

我被父親的態度打動。

我終於走進房間。

哥哥的遺體送上東京雇來的汽車時，突然低聲呻吟，大概是彎曲的腿壓到胸部，把胸部的空氣擠出嘴巴。

但是司機渾身發抖。把哥哥載到火葬場，撿骨完，在回東京的路上，瘋也似地飛車狂奔，彎進意外的岔路。

母親對哥哥的自殺，自始至終沒掉一滴淚，靜靜地忍受。母親那個模樣，即使知道她並沒有那個想法，但我仍忍不住認為那是對我的無聲譴責。

當初母親擔心哥哥和我商量時，我不負責任地輕率回應。為此，我無法不向母親道歉。

「說什麼呢？你。」

母親只這樣說。

對看著哥哥屍體不能動彈的我怒吼「你在幹什麼」的那個親戚，我也不能怪他。

我對母親做了很過分的事情。

不對，我對哥哥也做了很過分的事。

我真是笨蛋。

正片與底片

如果？

直到現在，我還時常在想。

如果哥哥沒有自殺、像我一樣進入電影界的話？

哥哥擁有充分的電影知識和理解電影的才華，在電影界也有很多知己，而且還很年輕，只要有那份意志，應該可以在電影領域揚名立萬。

可是，沒有人能讓哥哥改變其意志。

小學時代的資優學生考一中一敗塗地後，盤據那聰明腦袋的厭世哲學，因遇到說出「人生的一切努力都是徒然，只是墳墓上的舞蹈」的納烏莫夫，從此牢不可破。

而且，凡事帶有潔癖的哥哥，無法對自己說過的話含混帶過。

他可能看到已陷入庸俗變得醜惡的自己。

後來我進入電影界擔任《作文教室》（山本嘉次郎導演）的總助導時，主演的

德川夢聲盯著我看，然後對我說了這句話。

「你和令兄一模一樣。只是，令兄是底片，你是正片。」

因為我覺得自己受哥哥的影響很大，總是追著他的腳步前進，有那樣的哥哥才

有今天的我，所以對德川夢聲說的話，也是這樣子解讀。後來聽他解釋，他的意思

是哥哥和我長得一模一樣，但是哥哥臉上有陰鬱的影子，性格也是如此，我的表情

和性格則是相當開朗。

植草圭之助也說我的性格有如向日葵般，帶著向陽性，我大概真的有這一面。

但我認為，是因為有哥哥這個「底片」，才會有我這個「正片」。

第四章

長話

長い話

Something Like
an Autobiography
Akira Kurosawa

不安中的轉機

哥哥死時，我二十三歲。

我進入電影界是二十六歲時。

這三年中，沒什麼值得一提的事。除了在哥哥自殺前後，也接到音訊不通的大哥病死的噩耗。家中男丁只剩我一人，似乎有義務擔起長子的責任，開始對自己一直不務正業感到焦急不耐。

但當時要以畫畫維生遠比現在困難，我開始懷疑自己的繪畫才能。

看了塞尚畫集後出門，外面的房子、道路、樹木，看起來都像塞尚的畫。

看了梵谷和尤特里羅（Maurice Utrillo）的畫集後也一樣，一切都像從梵谷或尤特里羅之眼看到的。沒有一點像是我自己眼睛看到的。也就是說，我沒有獨到的觀察能力。

現在想起來，這很正常，不可能那麼簡單就擁有屬於自己的眼光。

但年輕的我因此感到不滿，也很不安。勉強想培養出自己的看法，只是徒然焦慮而已。看了各式各樣的畫展，看到每個日本畫家都畫出有個性的畫，都有自己的眼光，我更感焦慮。

如今回頭看，其實真正擁有自己眼光、畫出獨特畫作的人少之又少，其他人不過是強加裝飾、炫弄新奇罷了。

我忘了是誰作的歌曲：「不敢天真地說，紅色就是紅色，當光陰逝去，可以坦然說出時，匆匆已是晚年。」

我也不例外。硬搞花招作畫，在自我炫耀中感到自我嫌惡，漸漸對自己的才華喪失自信，畫畫本身變成痛苦。

完全就是這樣，很多人年輕時自我表現欲太強，反而看不清真正的自己。

而且，為了買顏料和畫布，必須兼差無趣的副業。

幫雜誌畫插圖、幫餐飲學校的教材畫蘿蔔切法、幫棒球雜誌畫漫畫等等，那些沒有熱情的畫畫工作，更讓我失去繪畫的意願。從那時起，我開始考慮做別的工作。

心裡只有一個想法，做什麼都可以，只要讓父母親安心就好。這種焦慮和不在乎做什麼的心情，讓過去總是追逐著哥哥前進卻突然失去哥哥的我，像脫韁野馬般開始亂跑亂跳。我認為這是我人生的重要轉機。可是父親緊抓著我的韁繩不放，對焦慮的我說，不要急，急事無成。我不知道父親那番「不要急，安靜等待，前途自會開展」的話有什麼根據？大概是他自己辛苦的人生經驗讓他這麼說的吧。

不過，那些話也驚人地正確中的。

昭和十一年（一九三六年）某日，正在看報的我，眼中映入 PCL 製片廠徵助理導演的廣告。

在那以前，我從沒想過要進電影界，那當下卻莫名地對廣告內容產生興趣。

初試內容是提交一篇論文，題目為例舉日本電影的基本缺陷，並述其矯正方法。

我覺得很有意思。

我感受到 PCL 這家年輕公司的雄心壯志，讓人來勁。同時，那個論文題目也刺激了我淘氣的心。

雖說要例舉基本缺陷及矯正方法，但基本的缺陷是無從矯正的。

我半開玩笑地開始寫論文。內容現在已記不清楚。我受哥哥影響，不但深入研究欣賞西片，而且身為一個電影迷，對於日本電影，覺得不足之處甚多，肯定是隨心所欲、大放厥詞。

應徵者必須連同論文提交履歷表和戶籍謄本，我的抽屜裡隨時放著找工作時要用的履歷表和戶籍謄本。

我把它們和論文一起寄到 PCL。

幾個月後，接到複試通知，要我某月某日某時到 PCL 製片廠應試。

那種論文竟然通過了？我莫名所以，按照指定前往PCL製片廠。

我在電影雜誌上看過一次PCL製片廠的照片，白色的攝影棚前種著椰子樹，

不知為何，我以為製片廠是在千葉的海邊。

複試通知上寫著從新宿搭小田急線，在成城學園下車。

我還傻傻地想，搭小田急線也能到千葉嗎？

我對日本電影界的實際情況是那樣無知，作夢也沒想到會到日本電影界工作。

不過，我還是去了PCL。

遇到我這一生的最佳良師山爺（導演，山本嘉次郎）。

山頂

寫到這裡，忍不住覺得不可思議。

感覺我走向PCL製片廠之路和我走上電影之路的路程，太偶然又太巧妙地

融合在一起。

看起來，我以前貪心地把美術、文學、音樂、其他藝術等東一點西一點地塞進

腦中，好像已預料到未來會走上這條能夠發揮那一切的電影之路，其實完全不是這

樣。

我不知道為什麼之前的人生彷彿特地鋪下這條路一樣。我只能說，我並非有意識地走上這條路。

後來聽說，這次應試者超過五百人。

PCL的中庭擠滿了人。

其中，近三分之二在論文那關被淘汰，即使如此，這天聚集此地的仍有一百三十多人。

我知道只錄取五人，看到這一百多個應徵者，完全沒有期望能夠錄取。

我對片廠是個什麼地方的好奇遠勝過對考試的關心，悠哉地打量四周。

沒有拍片，沒看到像是演員的人，有個應徵者穿著燕尾服。

他那樣子奇妙地留在我的腦海裡，直到現在還時常想起，搞不懂他為什麼穿燕尾服來？

那天的複試分好幾組，各組以不同的題材撰寫劇本，然後口試。

我這組的題材是報紙社會版的新聞，一個江東地區工人迷戀淺草舞女而犯下的罪案。

我那時完全不懂劇本要怎麼寫，不知所措，旁邊那人熟練地下筆，洋洋灑灑。

我無意作弊，觀望了一下，好像是先指定故事發生的地點，再寫出那個故事。

我照他那樣寫著。還是未來畫家的我，以繪畫的感覺交替寫出陰暗的工廠街和華麗的歌舞劇場，以黑色和粉紅色的對照筆觸虛構工人和舞女的生活，但現在已不記得是什麼樣的故事了。

提交劇本後，還要等很久才口試。

寫劇本時已是下午，我只吃了早飯，覺得好餓。之後又等了許久，太陽西偏時，終於被叫進口試房間。

雖然有餐廳，但不知道我們能不能進去吃。我問旁邊的人，那人很爽快，說這裡有認識的人，於是找了那人過來請客。

那人請我吃了咖哩飯。之後又等了許久，太陽西偏時，終於被叫進口試房間。

那是我第一次見到山爺。

當然，那時候我並不知道他是誰。

只是聊得很投機，繪畫、音樂，因為是電影公司的考試當然也聊了電影。我忘記究竟聊了什麼。後來山爺在某本雜誌上撰文介紹我，說「黑澤君喜歡富岡鐵齋、俵屋宗達、梵谷和海頓」。可能當時有聊到這四個人。

總之，聊得很暢快。

察覺戶外天色已暗，我說：「外面還有很多人等著。」山爺說：「啊，對喔，謝謝了。」他笑著點點頭，還告訴我：「你要回澀谷的話，可以在大門前搭巴士。」

果然，在大門前等沒多久，開往澀谷的巴士即來。我坐上巴士，抵達澀谷以前，一直看著窗外，但始終沒有看到海。

約莫一個月後，又接到 PCL 的第三試通知。

這次是最終階段的人物審查，廠長和總務部長都列席。

席間，祕書課長對我的家庭狀況多所質問，他的口氣惹惱了我，不覺反問：

「這是在審訊嗎？」

廠長（當時是森岩雄）立刻打圓場，我想這下要落榜了。

意外的是，一個星期後，PCL 寄來錄取通知。

但是我對那個祕書課長很不爽，還有那天看到的女演員的濃妝豔抹讓我很不舒服，因此，把錄取通知拿給父親看時還加了一句，「其實我不太想去」。

父親說，不想做的話隨時可以辭職，但凡事都要經驗，一個月、一個星期也好，試試看吧！

我想，這樣也好。

於是，進入 PCL 公司。

報到那天，發現錄取的不止五人，總共約二十人，覺得奇怪，打聽之後，原來錄取五個助理導演外，在其他日子也有進行考試，攝影部、錄音部、事務部也各錄

取五人。

助理導演、攝影助理、錄音助理的月薪是二十八圓，事務員是三十圓。

祕書課長說明，事務員待遇多兩圓，是因為他們將來的發展沒有助理導演、攝影助理和錄音助理那麼好。這位祕書課長後來當上總務部長，那時，我的導演同事之一遭墜落的照明燈砸中，六根肋骨骨折，撞擊還造成腸扭轉，併發盲腸炎，結果他竟然說出「因為燈具砸落而造成的肋骨骨折意外是公司的責任，但併發的盲腸炎不是公司的責任」這句名言。

戰後，製片廠的工會投票中，他獲得最不受歡迎人物最高票。

話說回來，剛進公司的我，第一份獲派的助理導演工作就讓我決心辭職。

雖然父親說凡事都要經驗一下，但那份工作的一切經驗，都是我不想再度經驗的經驗。

助導前輩們拚命挽留要走的我，安慰我說，電影作品並非都是這種作品，導演也並非都是這種導演。

剛進 PCL 時的筆者

我的第二份工作是加入山爺的劇組，果然如前輩所說，作品形形色色，導演也

有百百種。

山本劇組的工作很愉快。

我絕不想離開山本劇組。

幸運的是，山爺也不想放我走。

我臉上吹來山頂的風。

山頂的風是爬完漫長辛苦的山路、接近山頂時，從山那邊吹來的涼爽之風。

那風吹到臉上，就知道接近山頂了。很快就可以站在山頂，俯瞰眼前遼闊的風

景。

我站在攝影機旁導演椅上的山爺後面，心中滿是感動，終於走到這裡了。

山爺此刻在做的工作，才是我真正想做的工作。

我終於爬上山頂了。

可以看見山頂前方遼闊的風景和筆直大道。

PCL

「你是那家製造飛船的公司的人？」

酒吧裡腦袋不是很靈光的女孩看著我胸前的徽章問。

PCL 的徽章圖案是橫放的攝影鏡頭中寫著 PCL。

那個形狀，有人覺得像飛船。

PCL 是 PHOTO‧CHEMICAL‧LABORATARY 的縮寫。

又稱，照相化學研究所。

PCL 就是從研究有聲電影起步，興建攝影棚成為製片廠，然後開始製作電影的公司。

因此，擁有其他舊有電影公司所缺乏的新銳年輕風氣。

導演陣營雖小，但多是銳氣十足的新進人才。

山本嘉次郎、成瀬巳喜男、木村莊十二、伏水修都很年輕，沒有舊式導演的僚氣，作品也和以前的日本電影不同，以俳句的季節題目來譬喻，頗有春之部的「若葉」、「風光」、「薰風」等雅趣。

他們的作品，成瀬的《妻子如薔薇》、山爺的《我是貓》、木村的《兄妹》、伏水的《風流豔歌隊》等，都有清新動人之處。

但另一方面，也有國籍不明的傾向，無視日本退出國際聯盟、二二六事件、日德防共協定成立等動盪局勢，還能拍出悠然漫步日比谷公園、唱著菫花盛開時的電

影。

我進PCL公司時，二二六事件剛發生不久，我記得那天的殘雪還留在製片廠的日蔭處。

現在想起來，在那樣的時局中，PCL能夠順利成長，簡直不可思議。

領導階層年輕得像電影青年，他們訂定新的方針，全力衝刺。

製片廠的人員構成雖然還不脫業餘拼湊的狀況，但那不夠利索、不曉通融的工作態度，和現在雜亂無章的工作態度相較，有稚拙但純粹的善良。

無論如何，PCL是名副其實的夢工廠。

新錄取的助理導演，是按照公司方針，選出東大、京大、慶大、早大畢業者和一個奇怪經歷者（我），大家都像放流的小魚般自在悠游。

當時，PCL依據「助理導演是儲備幹部（未來的管理階層、導演）」的觀念，試著讓助理導演通曉電影製作各部門的工作。

因此，我們也幫忙沖片廠的工作。腰上掛著釘子袋，腰帶上插著鐵槌，隨時敲釘釘。扛布景。也參與編劇、剪輯，客串路人甲，甚至擔任外景的會計。

後來，社長去美國參觀製片廠，佩服他們總助導的責任重大及鮮明的工作風格，回來以後，也在製片廠中央豎立「總助導的命令等同社長命令」的看板。

這引起電影製作各部門的反感，為了敉平那個抵抗，我們助導群不得不全力以赴。

「有意見的話，到沖片廠來！」

那時，總助導常常這樣說，和攝影部、照明部、大道具、小道具的人員吵架。

但我認為，就算有點過頭，「助理導演是儲備幹部」的方針和訓練方式沒有錯。

現在的助理導演當上導演後，大概比較不知所措吧！

如果不能精通電影製作的大小事，導演是做不來的。

導演就像前線的司令。

即使知道戰術，如果不能精通各個兵科、掌握各個部隊，也指揮不動。

我覺得能在 PCL 成長非常幸運。

PCL 知道怎樣培養人才。

要用人才，就必須培養人才。

正因為是培養出來的人、培養出來的才幹，才能使用。

要蓋一座好建築，必須種植檜木、杉樹。

只撿來木片和板子，就只能製造垃圾箱。

現在正是回歸 PCL 精神，思考日本電影基本缺陷的時候。

長話（一）

一九七四年八月，我接到山爺臥病在床的病危通知。

那時我正準備前往蘇聯拍攝《德蘇烏札拉》。

這一去，最少要一年數月。在這中間，即使山爺有什麼狀況，我也無法回國。

我抱著沉重的心情去探望山爺。

山本家在成城北邊的小丘上，大門到玄關是一條緩坡水泥路。坡道中央是山本太太精心設置的帶狀花壇，鮮花盛開，但心情沉重的我覺得花色過於豔麗。

病榻上的山爺，面容瘦削，挺直的鼻梁看起來更高。

我慰問後，山爺低聲客氣說：

「這麼忙還來看我，謝了。」

接著問：

「去蘇聯的助導怎麼樣？」

我說，山爺微微一笑：

「很好，我的吩咐都一一記下，做得不錯。」

「只會記錄的助導不行哪！」

人。

凡事都抱持柔軟態度、個性淡泊爽快的山爺，對助理導演的人選卻堅持得驚

當助導。

山爺最掛念的還是助理導演。

沒有人像山爺那樣看重助理導演。

在拍片準備階段，最先著手處理的是成立劇組，山爺總是最先決定由誰誰誰來

我在莫斯科接到山爺的訃聞。

要寫山爺，卻從病榻上的山爺寫起，似乎奇怪。我想說的是，即使在病危時候，

他是想開開心心送我去蘇聯。

我看著其實已無食慾但仍津津樂道那些事的山爺，著實感受到他的體貼。

又聊起以前曾一起去吃過的一家牛肉火鍋店和那滋味。

那是一家老味道的壽喜燒店，他推薦我務必要去嚐嚐，還告訴我地址。然後，

山爺聊起壽喜燒。

「那就好。」

「不要緊，他只是人太好說話，但事情做得很好。」

我雖也這麼認為，但現在談這事會讓山爺掛心，不行，所以扯個小謊：

每次有新面孔候補時，對其品行、資質等都調查得清清楚楚。

一旦採用後，不問助導的資歷，都會聽取他的意見。

這種自由直率的關係，是山本劇組的特徵。

我在山本劇組的助導時代，參與的作品有榎健（榎本健一，日本喜劇王）的《民謠金太》、《千萬富翁》、《意外的人生》、《良人的貞操》、《藤十郎之戀》、《作文教室》、《馬》等。在這期間，我也從第三助導升上總助導，也做過副導、剪輯、配音等。

這段期間大約四年，但感覺像一口氣衝到陡峻的坡頂一樣。

山本劇組的工作，每一天都快樂充實。

我們可以大刺刺地提出意見，被採納的時候也多，工作起來特別帶勁。

那時，ＰＣＬ靠著挖角過來的明星和導演鞏固陣容，發展成東寶映畫，在電影市場上和其他公司短兵相接，每一部電影都在嚴格的條件下製作，每一件工作都超乎想像的辛苦。

正因如此，沒有一件工作不是極佳的修業。總之，根本沒有好好睡太平覺的時間。

當時每個劇組人員的願望大概就是能睡個好覺。

可是，其他工作人員休息的時候，我們這些助導還要忙著準備接下來的工作，根本不能休息。

那時候，我常常幻想。

一個大房間裡鋪滿棉被。

跳進那堆棉被中好好睡個覺。

不過，我們還是會用口水擦擦眼睛硬撐（這樣做，眼睛會清楚一點）。一心想要做出更好的作品。

我就舉本多木目守的例子吧。

本多木目守就是本多豬四郎導演，他當時是第二助導，忙著處理大道具，還抽空在塗上顏料的假柱子和合板上仔細描繪木頭紋理、打光，所以得了這個綽號。

他描繪木頭紋理，是一心想把山爺的事情做得更好一點。

不，是回應山爺的信賴，覺得不這樣做過意不去。

山爺對我們的信任，激發我們的團結心情。

這種心情也培養出我們對工作的基本態度。

我也是這樣培養出對工作的基本態度。

當上總助導後，那態度結合我天生的固執，變得異常執著。

拍攝《忠臣藏》時──

那部片子的第一部是瀧澤英輔導演，第二部是山爺導演。第二部剩下義士殺入吉良府邸報仇那場戲還沒拍，要趕上首映，只剩一天的時間。

山爺和公司高層都已放棄搶拍，但我不死心，跑去看棚外布景。

大門、後門、門內的布景都已搭好，可是完全不見雪蹤。

我拎著裝了鹽巴的桶子，爬上後門，跨在屋頂上，堆著鹽巴，製造積雪的屋簷。

大道具的主管（他叫稻垣，是個拗脾氣的俠客式人物）過來，看著我說：

「你在幹什麼？」

「幹什麼？義士討伐吉良邸那天下著大雪，沒有雪，不成事啊。」

我說完，繼續埋頭堆鹽巴。

稻垣大哥驚訝地看了一會兒，嘀嘀咕咕地走開，隨即從大道具倉庫那邊折返。搬來許多大道具。

「啊！雪，我叫你下雪！」

稻垣大哥怒吼。

我爬下屋頂，走到山本劇組的休息室，叫醒睡在長椅上的山爺。

「後門的雪馬上就好，請山爺先從後門開始拍。這期間，我去弄大門的雪，然

後再去拍大門的戲。這時，我再去弄門內的雪，到時再拍那裡，然後⋯⋯」

山爺睡眼惺忪地點點頭，吃力地站起來。

那日，天藍得驚人，套上紅色濾光鏡後拍下的討伐吉良府邸夜戲，漆黑的天空和皚皚白雪的對比，真是出色。

拍門內的戲時，天是真的黑了，殺青時已是午夜。

全部拍攝完成、大家拍紀念照時，廠長過來，說雖然沒什麼酒菜，但想跟大家乾一杯，希望大家到餐廳去。

餐廳趕忙排設桌椅，準備酒菜。

面對排排坐在上位的公司高層，劇組實在疲勞至極，連乾杯的力氣都沒有，什麼也吃不下。

只想快點上床睡覺。

大家像參加守靈夜的弔客似的，垂頭聆聽公司高層對《忠臣藏》趕上首映的感謝言語。他一說完，照明部的人先站起來，默默鞠躬後出去。

接著，攝影部、錄音部等各部門的人都站起來，默默鞠躬離席。

只剩下公司高層、山爺和我們幾個助導。

山爺真是不會生氣的人。

即使真的生氣，也不會發作。

所以我必須設法解決困擾山爺的事情。

尤其是挖角過來的明星都很大牌，攝影時常常遲到。

連續幾次後，即使山爺不生氣，我們劇組卻按捺不住了。

那種狀態老是耽誤工作，是個麻煩。

這種時候，我會事先告訴山爺及劇組，只要那個演員又遲到，我就怒吼：

「中止！今天就到這裡！」

然後，要大家火速離開。

留下那個演員和他的宣傳跟班，大家收工。

因為知道那個演員或宣傳一定

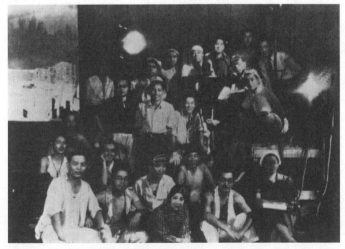

山本嘉次郎導演《作文教室》紀念照（一九三八年，東寶）。前排左三為筆者。

會到山本劇組的休息室來了解狀況，我拜託山爺在這時候盡量板著臉。

果然，那個演員或宣傳就過來了，小心翼翼地問。

「今天中止的理由是我（或先生）遲到吧？」

這時，我看著山爺說：

「大概是吧。」

山爺大抵一副不知所措的表情扭扭捏捏的，我不管他，再對那個演員或宣傳補

上一槍：

「預定表不是為了讓人遲到而發的。」

後來，那個演員就乖乖按照時間進棚拍戲了。

山爺也不對助導發脾氣。

有一次拍外景，忘了叫搭檔演出的另一個演員。

我趕忙找總助導谷口千吉（當時是山本劇組的總助導，後來成為導演，有《銀

嶺盡頭》、《傑克萬與阿鐵》、《黎明大逃亡》等佳作）商量，千哥毫不緊張，直

接去向山爺報告。

「山爺，今天某某不來唷！」

山爺驚愕地看著千哥：

「怎麼回事？」

「忘了叫他，所以不來了。」

千哥說得好像是山爺忘了叫人似的，口氣強硬。

這一點是ＰＣＬ出名的谷口千吉誰也模仿不來的獨特之處。

山爺對千哥這過分的態度沒有生氣…

「好吧，知道了。」

當天的戲就只能靠那一個人。

那個人回頭向後面喊著：

「喂，你在幹什麼？快點過來！」

整場戲就這麼帶過。

電影完成後，山爺帶我和千哥去澀谷喝酒，經過放映那部片子的電影院，山爺停下腳步，對我們說：

「去看一下吧！」

三人並肩而坐看電影。

看到那個搭檔之一回頭向後面喊著「喂，你在幹什麼？快點過來！」的地方，

山爺對千哥和我說…

「另一個人在幹什麼？在大便嗎？」

千哥和我站起來，在陰暗的電影院裡，直挺挺地向山爺鞠躬致歉。

「真的對不起。」

周圍的觀眾吃驚地看著兩個大男人突然起立鞠躬。

山爺就是這樣的人。

我們當副導時拍出來的東西，他即使不滿意，也絕不剪掉。

而是選在電影上映時帶我們去看，用「那個地方這樣拍可能比較好」的方式教我們。

那是為了培養助理導演、即使犧牲自己作品也可以的做法。

雖然這樣盡心培養我們，但山爺在某個雜誌談到我時僅說：

「我只教會黑澤君喝酒。」

我不知道該如何感謝這樣的山爺。

關於電影，關於電影導演這個工作，山爺教給我的東西這裡根本寫不完。

像山爺這種老師，才是最好的老師。

我覺得這從山爺徒弟（山爺最討厭這個詞彙）的作品風格完全不像山爺，最可以看出。

山爺絕不矯正助導的個性，讓我們盡情發揮。

完全沒有身為師父的拘謹，輕鬆隨興地培養我們。

但山爺也有可怕的時候。

是有關江戶時代的棚外布景。

我已忘記是什麼字，寫在某家商店的看板上。一個演員問我那是什麼看板，我

也不會唸上面的字，不知道賣的是什麼，於是亂猜說，是賣藥的看板吧。

那時，我聽到山爺少有的嚴厲聲音。

「黑澤君！」

我一驚，看著山爺。

從沒看過臉色如此難看的山爺。

山爺板著臉對我說：

「那是香袋的看板，不要隨便亂說，不知道的事情就說不知道。」

我無言以對。

這句話我銘記在心，至今不忘。

山爺常於座談、酒席上教我很多事情。

山爺興趣廣泛，尤其是食物，可說是個美食家，告訴我世界各地的美食。

山爺一貫主張連好吃、難吃這麼單純的評價都做不到的人，就失去做人的資格。因為太喜歡美食，我在這方面也學到很多。

山爺對於古美術、尤其是古器具類的造詣很深，很喜歡民俗藝品，因此這方面知識我也受教很多。

對於繪畫，我有特別的興趣，比山爺更深入此道。

還有，去拍外景時，在火車上為打發時間，山爺經常和我們助導玩這個遊戲。設定一個明確的主題，寫一則短篇故事。

這個趣味遊戲雖然有助於練習寫劇本和執導，但多半是拿來殺時間。從來沒人贏過山爺。他的短篇故事就是那麼興味盎然。

例如「熱」這個主題。山爺這樣寫著——

場景是牛肉火鍋店樓上。

酷熱的夏日夕陽，火辣辣照著緊閉的窗玻璃。狹小的房間裡，一個男人也不擦掉滿頭大汗，纏著女服務生調情。旁邊鍋子裡的壽喜燒煮得都要乾了，發出噗嚕噗嚕的聲音，牛肉味溢滿屋內。

一個短篇故事，把「熱」這個主題寫得淋漓盡致，而且彷彿可以看見調情男人的嘴臉，生動有趣。

助理導演一起向山爺致敬。

山爺是這樣的一個人，人情味豐富，有關他的回憶，實在寫不完。

山爺晚年獲頒勳章，他站在台上說：

「祝賀的話語，短一點比較好，因為說得短，就是縮辭（與祝辭同音），說得長，就變成長辭（與弔辭同音）了。」

我人在蘇聯，無法參加山爺的葬禮。

如果那時我在日本，大概必須去讀弔辭吧。

此刻，我寫下這篇文章，當作送給山爺的弔辭。

因為是弔辭，所以是長辭，希望他能諒解。

長話（二）

「看！這裡也有山嘉次[22]和黑澤哩！」

劇組人員看著火車窗外，一陣騷動。那是在拍《馬》的外景，坐在開往宮城縣

鳴子的火車上。

前往鳴子，要從東北線的黑澤尻搭乘穿過奧羽線的橫黑線，黑澤尻過去不遠，有個黑澤站。

我們就在黑澤站附近看到山林火災，劇組一陣譁然。

「這裡也有 ya-ma-ka-ji 和 ku-ro-za-wa！」

他們這樣亢奮是因為無論何時，有山爺的地方就有我，此刻剛好可套用在山林火災和黑澤站名的雙關語，還真貼切。

助理導演時代的我，和山爺真的是如影隨形。

工作時當然是，工作結束後也是一起喝酒，或到他家叨擾。

即使完成了一項工作，工作接連不斷的山爺總是和我談著下一件工作。

拍完《藤十郎之戀》，雖然拍得非常辛苦，但口碑不是很好，山爺和我都很洩氣，從大清早就開始結伴到處喝酒。

那時，坐在可以望見橫濱港的店裡，在晨曦中也沒有什麼想說的話，兩人默默喝酒、看著港邊船隻的苦澀回憶，至今仍忘不了。

我成為山爺的總助導，做出幾部作品，累積相當經驗後，山爺要我開始寫劇本。

山爺是編劇出身，劇本之絕妙，可謂出類拔萃。

谷口千吉等人曾當面對他說：

「山爺，論編劇，您是一流，但作為導演，沒什麼了不起。」

這是千哥風格獨特的尖苛語氣，導演的說法當然是鬧著玩的。

但山爺是一流編劇，的確所言不假。

從他後來對我的劇本提出的精準批判與修訂，我確信可以這樣說。

誰都可以批判。

但能在批判之上具體顯示修訂的成果，只有普通才能是做不到的。

山爺要我寫的第一個劇本是藤森成吉原著的《水野十郎左衛門》，裡面有一幕，

是水野和白鞘組的同伴談到豎立在江戶城外的法令告示牌。

我按照原作寫成，水野看完告示牌後和同伴談起這事。

山爺看了說：小說可以這樣寫，但劇本不能這樣，這樣戲劇張力太弱。說著，

快筆一揮，拿給我看。

我看了一驚。

山爺把水野去看告示牌回來轉述的累贅描述，改成水野直接拔起告示牌扛走、

丟到同伴面前，簡短地說，瞧這玩意！

我甘拜臣服。

這只是一個例子，卻是足以窺見山爺對劇本想法和掌握度的極佳例子。

從這時候起，我改變文學的閱讀方式。

也改變讀書的方式。

我在深入思考書本想說什麼、如何說出的同時，也把自己感動的地方和覺得重要的地方寫在筆記本裡。

用這種方式重讀以前看過的東西，才知道以前真的只讀懂一點點皮毛。

望高山而登者，愈上高處，愈見其高。

文學也好，其他藝術也好，隨著自己的成長，也愈能明白其深奧之處。這雖是很平常的道理，但是讓毫無此知覺的我開始體悟這個道理的人是山爺。山爺會當著我的面直接修改我的劇本。我在驚嘆他文筆的同時，也發憤重新學習，並在這過程中慢慢了解到創作的奧祕。

山爺說，要想當導演，先要會寫劇本。

我也這麼認為，所以拚命寫劇本。說「助導工作忙碌沒時間寫劇本」的人，是懶人。

即使一天只寫一頁，一年下來，也能寫出三百六十五頁的劇本。

我試著以一天一頁為目標。通宵趕工時是沒辦法，但只要有睡覺的時間，上床

以後，我還是會先寫個兩、三頁。有心要寫，意外地文思泉湧，也能寫出好幾個劇本。

其中一本是《達摩寺的德國人》。

經過山爺的推薦，登在《映畫評論》上，伊丹萬作導演看到，誇讚不已。

（關於這個劇本，發生一點狀況。山爺把原稿交給《映畫評論》的記者兼電影評論家，他酒後坐車時遺失。山爺憤然抗議，要他在報上登廣告搜尋，可是一直沒看到廣告。我遺憾失去這難得的露臉機會，但也莫可奈何，花了三天三夜努力回想，重新寫出劇本，送到排印《映畫評論》的工廠。那時，見到丟掉原稿的記者，他非但沒跟我道歉，還一副我該感謝他幫我刊登的嘴臉。我好聲好氣解釋，但他除了這個表情外，不知該做什麼表情。老實說，我很生氣。直到現在，想起山爺把遺失稿子當作自己的責任而苦思對策，這個人卻完全無視其提議，無恥的態度，想到就覺得噁心。）

我能寫劇本以後，山爺叫我去做剪輯。我也知道，要當導演，必須會做剪輯。剪輯是電影裡面畫龍點睛的作業。是把生命灌入拍好的影片中的作業。我知道，所以趕在山爺吩咐以前先一步到剪接室。

不對，是擾亂剪接室。

抽出山爺拍好的毛片，剪剪接接。

剪接師看了，勃然大怒。

山爺的剪輯本事也是一流，能夠迅速俐落地搞定，剪接師只要接上剪好的底片即可。因此，剪接師看到我插手他的工作，無法原諒。而且，那個剪接師個性一板一眼，剪下的底片不管是一格還是半格，都整整齊齊收在抽屜裡，當然無法坐視我隨便亂剪亂丟。總之，我不知道被這個男人怒斥了幾次。雖然不是什麼值得炫耀的事，但不管他怎麼吼罵，我還是不停地剪剪接接。

不久，那個剪接師不知是認輸了，還是看我把剪掉的毛片按照原來的樣子接上而放心，也就默許我亂弄底片。

後來這位剪接師到死以前，都是我作品的剪輯負責人。

關於剪輯，我從山爺那裡學到很多，其中最重要的，是需要客觀看待自己工作的能力。

山爺簡直像被虐狂似地剪掉自己辛苦拍好的影片。

「黑澤君，我昨晚想了一下，○○那場戲剪掉吧！」

「黑澤君，我昨晚想過了，剪掉××那場戲的前半部！」

山爺總是興奮地走進剪接室這樣吩咐。

剪掉！剪吧！剪！

剪接室裡的山爺，簡直像殺人狂。

有時候覺得，既然要剪，當初就別拍嘛。因為是我辛苦參與的底片，被剪掉，我也很難過。

可是，無論是導演辛苦、助導辛苦，還是攝影師或燈光師辛苦，這些都不是觀眾需要知道的事。

重要的是，我們必須給他們看沒有累贅的充實作品。

拍攝的時候，當然是覺得有需要才拍，但拍完一看，又覺得沒有需要，這種情況很多。

不需要的東西就是多餘。

人總是以和辛苦成正比來做價值判斷。

這在電影剪輯是最大的禁忌。

有人說電影是時間的藝術，無用的時間就是無用。

關於剪輯，這是我從山爺那裡學到的最大教訓。

我現在不是寫電影技術書籍，所以不再多寫剪輯的專門問題。

但是想再寫一個有關山爺剪輯的小故事。

是在剪輯《馬》的時候。（山爺要我負責這個作品的剪輯）。

在《馬》的劇情裡，有一幕戲是母馬四處狂奔尋找被賣掉的小馬。那時，母馬發瘋似地踢破馬廄衝出來，直奔放牧場，想從柵欄縫隙鑽進去。我同情母馬的心情，戲劇性地鮮明連接牠的表情和行動。

可是放映出來時，一點也不感人。無論怎麼重新剪接，畫面中就是無法呈現母馬的心情。山爺和我一起看了幾遍，默不作聲。他沒說「這樣好」，意思就是「這樣不好」，我不知所措，問他怎麼辦。這時，山爺說：

「黑澤君，這不是戲劇，而是物之哀（觸景傷情）吧？」

物之哀，這個古老的日本詞彙，讓我頓時清醒過來。

「我知道了。」

我改變整個剪輯。

只連接長鏡頭拍攝的遠景。

月夜下，鬃毛飄揚、馬尾翻飛、四處狂奔的母馬小小影子，重疊似地連接。

光是這樣，就夠了。

即使沒配音，也彷彿聽到母馬的哀嘶、沉痛的木管旋律。

當然，要成為導演，也必須能夠掌控拍攝現場和執導。

電影的執導，簡單說，是把劇本具象化固定在底片上的工作。

因此，必須給攝影、照明、錄音、美術、服裝、小道具、造型等適當的指示。

也必須指導演員的演技。

山爺為了讓我們這些助導累積經驗，常讓我們作副導（代理導演）。

有時候某場戲拍到一半便逕自回去。

如果不是相當信任助理導演，做不到這樣。

他聽憑我們助理導演負責，我們如果出了差錯，不但失去山爺的信賴，也可能失去劇組的信用，所以大家都戰戰兢兢。

這情形山爺清楚得很，肯定是笑嘻嘻地跑到某個地方喝一杯了。

但是，山爺這個小小居心像臨時測驗，是我們實驗執導能力的絕佳機

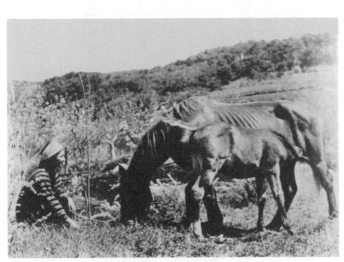

山本嘉次郎導演《馬》（一九四一年，東寶）。左為高峰秀子。

拍《馬》的時候，山爺會到外景地，但大抵只過一夜，說聲「拜託了」，打道回府。

會。

在我當上導演之前，就這樣鍛鍊我執導和統率劇組的能力。

山爺也很會用演員。

他不像溝口健二、小津安二郎那樣嚴峻厚重，而是穩健輕妙，雖然不像池大雅、川合玉堂的畫風那樣受到尊重，但具有谷文晁畫風那種平鋪直敘的美。

山爺常常這樣說：

「即使強把演員拽到導演想要的地方，也只能到達一半導演所想的地方。既然如此，不如往演員想要去的地方推，然後讓演員做比他們所想更多一倍的表演。」

所以，山爺的作品中，演員都有悠然嬉遊之趣。

最好的例子是榎健吧。榎健在山爺的作品中生氣勃勃，充分發揮他的風格。

山爺對待演員也客氣。

我常常忘記臨時演員的名字，就看衣服的顏色叫人。

「喂，你，紅衣服的女孩。」

「喂，藍西裝的那個。」

山爺提醒我：

「黑澤君，不可以那樣，因為每個人都有自己的名字。」

我當然也知道每個人都有自己的名字。

可是我真的很忙，沒時間查他們的名字。

但是，山爺若想對某位演員指示，即使是臨演，也說：

「黑澤君，幫我查一下那個人的名字好嗎？」

我查到後報告山爺，山爺才對那個演員說：

「某某桑，請向左邊走兩、三步。」、

無名演員聽到導演叫出自己的名字，相當感動。這樣的山爺雖有點狡猾，但仍

該說他很會用人。

另外，關於演員，山爺教我的重要事項有下述三點。

人都不了解自己，不能客觀看待自己的說話方式和動作。

下意識的動作中，可以看出他的意識甚於那個動作。

教導別人怎麼做才好的同時，也要讓他理解為什麼要那樣做。

我從山爺學到的東西可謂書之不盡，但接下來，我只寫一點電影的音效就好。

山爺對於電影的聲音也抱持慎重態度。不管是自然的聲音還是音樂，都以細膩

的感覺處理。

因此，對配音非常挑剔。

我對「電影是映像和聲音相乘」的主張，就是出自山爺的配音訓練。

對我們助理導演而言，配音工作特別辛苦。

因為配音都是在拍攝結束、極度筋疲力盡卻又趕著上映的時候，時間緊迫，多半通宵趕工，可是處理的是需要非常細膩拿捏的聲音，讓人神經緊繃到極點。

但另一方面，拍好的映像多半已收入自然的聲音，再加入某種聲響，會產生不同的效果，因此，配音的工作，有種特別的魅力和樂趣。

根據聲音加入方式的不同，影像也會變換成各式不同的表情，打動觀眾。

這雖是導演計算出來的效果，但因為助理導演很少涉入這個領域，所以很多時候我們都驚訝其效果。

山爺似乎享受看到我們這樣，故意留一手，以獨特的音效和音樂震驚我們。

藉著那些音效，映像會以看似不同的強烈印象出現。

那時，我們會興奮得忘記疲勞。

當時是有聲電影的初期，關於映像和聲音的相乘關係，很少導演像山爺那樣有想法。

山爺想教我那些，把《藤十郎之戀》的配音交給我。他看過試映後，要我全部重做。

這對我來說是個震撼。

感覺像在大庭廣眾下出糗。

重新配音的時間和手續都很棘手，感覺沒臉面對配音組的伙伴。

而且，我還不知道究竟哪裡不對。

我一捲一捲地反覆觀看，想找出自己完全不知道的問題點。最後終於找到，重新再做。

看過試映，山爺只簡單說：

「OK。」

我有點恨那個山爺。

什麼都要我做，結果卻隨便你怎麼說。

但那只有很短的時間。

《藤十郎之戀》殺青派對時，山爺的太太對我說：

「山本很高興喔，黑澤君不但能寫劇本，讓他執導、剪接、配音也都沒問題。」

我突然眼眶眶發熱。

山爺是我的最佳良師。

山爺！我會試著再撐一下。

以上，是我獻給山爺的弔辭。

壞脾氣

我脾氣大又固執。

當上導演以後也沒改善。在助理導演時代，這個暴躁固執的毛病曾經惹出不少是非。

有一陣子忙得不可開交，中午也不太能休息，午餐總是匆匆吃個公司發的便當就了事，這樣的日子持續了一個多星期。

公司發的便當只有飯糰和醃蘿蔔。

連續吃一個禮拜，真受不了。

劇組抱怨連連。我要求公司稍微考慮一下，至少換個海苔捲吧。因為製作課答應了，所以我跟劇組說，明天開始就有不同的便當了，平息他們的不滿。可是，第二天的便當還是飯糰和醃蘿蔔。一個劇組同仁氣得拿便當砸我。我雖然生氣，但努力壓抑，撿起砸我的便當到製作課。我們在離公司較遠處的棚外布景拍攝，走到製

作課辦公室要十分鐘。一路上我告訴自己不能生氣、不可以發脾氣。可是我的怒氣愈走愈膨脹，等到敲開製作課的大門已到臨界點，並且在走到製作課長面前時徹底爆發。

我把便當對準製作課長的臉，砸得他滿臉飯粒。

還有一次，是擔任伏水修導演的助理導演時。

為了布置一場星空的戲，我爬到布景的天花板上，用細繩吊著閃光飾片，但繩子亂成一團，一直解不開，正感到心煩意亂。

站在攝影機旁的伏水導演抬頭看著，焦急地大喊：快點弄好！

按捺不住的我，抓起一把亮片盒子裡的銀色玻璃珠丟向伏水。

「看，流星！」

後來伏水跟我說：

「你還是小孩，像個壞脾氣的小孩。」

或許如此。

可是六十歲以後，這個壞脾氣也沒變好。現在還是常常爆出脾氣火花，但也就只是這樣，像某種宇宙衛星那樣不會殘留輻射能，所以我自己覺得是良性的暴躁。

也發生過這樣的事。

有一次，要錄下毆打別人腦袋的聲音，試著敲擊了各種東西，混音師卻一直不

說OK。

我脾氣一來，用力搥打麥克風。

結果，OK的綠燈亮了。

我討厭凡事都要依據理論，討厭嘮嘮叨叨理論的傢伙。

有個愛理論的編劇使用三段論法，向我證明他的劇本是對的。

被惹惱的我說，就算理論能證明，但無趣的東西還是無趣，沒辦法。兩人於是

吵起來。

有一次我擔任副導，工作特別忙。拍完一場戲，我累得坐下來，攝影師問我下

個攝影機位置在哪裡？

我指著旁邊說，這裡。

那個攝影師也是愛理論的人，他說，攝影機位置為什麼在那裡？請你說明理論

根據！

我又火大了（看來我常被惹惱，真麻煩），就說，攝影機位置在這裡的理由和

理論根據是，我累壞了，不想動。

那個攝影師雖然很愛爭論，但聽我那樣說，不知道是不是傻眼了，默不作聲。

我就是常常發飆。

聽其他助導說，我發飆的時候滿臉通紅、鼻頭蒼白。這雖是非常適合彩色電影的發怒模樣，可是我從沒看著鏡子生氣，不知道是否真的這樣？

但對助理導演而言，這可是危險的信號，所以我想那肯定是認真入微的實地觀察沒錯。

下面要寫的是比暴躁還糟糕的固執問題。

《馬》快拍到結局時，有一場在馬市賣小馬的戲。女主角伊音去馬市的商店買酒，拿著酒瓶穿過擁擠人群，回到圍成一圈、設籬與小馬餞別的家人那裡。

伊音聽著其他圍著小馬的農民邊喝酒邊唱東北民謠，歌聲讓一直強忍要和親手飼育的小馬分離的伊音忍不住哀傷。

《馬》這部作品是山爺偶然聽到收音機馬市實況轉播而發想的故事，錄音機裡傳出的女孩哭聲，催生了《馬》的女主角伊音。因此，這場馬市的戲是《馬》的核心。

可是，陸軍的馬政局[23]命令我們剪掉這場戲。

注

23 馬政局（ばせいきょく）：一九〇四年明治天皇為改良飼育軍用馬匹而於一九〇六年成立的部門。一九二三年一度廢止。一九三六年因中日關係惡化再度成立，直到一九四五年因農林省畜產局設置而廢止。

理由是，違反戰時白天不可喝酒的禁止令。

我怒不可遏。

這場戲，劇本上有。

拍攝時，馬政局的情報負責人馬淵大佐（頑固倔強的人物，他的行事風格被稱為「馬淵旋風」）也在場。（拍那場戲非常困難，是斜切馬市廣場的移動攝影。要讓聚集馬市的群眾完全配合已夠費事，加上到處是泥濘、水窪，攝影機的軌道要順利移動，極其困難。但一切都奇蹟式地順利，拍出精采的一幕。）

現在說要剪掉，算什麼？

我堅決反對。

因為對象是當時氣勢逼人的陸軍，直接對手又是「馬淵旋風」，事態變得棘手。

山爺和森田信義（製片人）的立場是雖然無奈還是得剪，但負責剪輯的我，堅持絕對不剪。

本來，禁止白天喝酒這種規定就是墨守成規、不知融通的蠢話。

既然讓我們拍了，如果說聲「抱歉必須剪掉」，也就罷了，這樣不分青紅皂白就要我們剪掉，我不能接受。

首映日期逼近的某天深夜。

森田到剪接室找我。

我看著他的臉，立刻說：

「不剪。」

「我知道。」

森田輕輕點頭：

「你擺出那個表情時，說什麼都沒用，可是，這樣僵著也不是辦法。我等一下要去馬淵大佐那裡。」

「去幹什麼？」

「弄出剪還是不剪的結論。」

「大佐說剪，我說不剪，去了，只是怒目相視。」

「如果變成那樣就那樣吧，也沒辦法。無論如何，要去一趟。」

果然，在馬淵大佐家裡，我和他就只怒目相視。

一見面，森田就說：

「黑澤君絕對不剪。這傢伙絕不接受不合道理的事情。你們自己談吧。」

說完，轉過頭去，默默喝著馬淵太太端出來的酒。

我和馬淵大佐各自表述後，也默默喝酒。

他太太不時送酒進來，擔心地看著我們。

那個狀態不知堅持了多久，但海量的馬淵大佐家的小酒瓶都端出來了，他太太為了燙酒，又把那些酒瓶拿進去，所以時間滿久的。經過漫長的僵局，馬淵大佐突然挪開面前的餐盤，雙手扶地向我鞠躬。

「對不起，請你剪掉。」

這麼一來，我也同意了…

「那就剪吧。」

然後，我們愉快地暢飲。我和森田走出馬淵家時，已是豔陽高照。

好人

擔心我的壞脾氣和固執，山爺在我加入別的劇組時總是要我發誓，絕對不能發脾氣，絕對不能固執。

因此，我很少山本劇組以外的助理導演經驗，只在瀧澤英輔那裡兩次，伏水和成瀨那裡各一次。

那些經驗中，印象特別深刻的是成瀨的專業工作態度。

我跟的作品是《雪崩》，雖然成瀨導演自己對這部作品不是很滿意，不過我學

到了很多。

成瀨導演累積很多短鏡頭，銜接以後，看起來就像一鏡到底。

流暢得天衣無縫。

乍看沒有什麼特別的短鏡頭流動，像溪谷深流一樣，表面平靜，底下暗潮洶湧。

這個本事無人能敵。

此外，拍片的時間安排毫無浪費，連什麼時候吃飯都納入計算。

也因為他一切親力親為，助導便閒得無事。

有一天，我無事可做，看到畫著雲彩的布景後面放著夜景用的大片天鵝絨幕，於是躺在上面睡覺。

照明部的助手搖醒我。

「快走，成導生氣了。」

我趕忙從攝影棚的通風口逃出去。

那時，聽到照明部的助手

筆者擔任成瀨巳喜男導演（右）的助理導演時（一九三七年，東寶）

大喊：

「犯人躲在雲的後面。」

我跑出通風口，繞到攝影棚入口，成瀨正從裡面出來。

「怎麼了？」

「有個傢伙在攝影棚後面睡覺打鼾，真掃興，今天中止。」

真是丟臉，可是我不敢說那個人就是我。

心裡一直想著哪一天要好好跟他道歉，十年匆匆過去。

有一天，只有我和成瀨在導演室時，我突然想起這事：

「成瀨兄，真是對不起。」

成瀨嚇一跳，問我：

「什麼對不起？」

「拍《雪崩》時，有個傢伙在攝影棚後面打鼾吧，那就是我。」

成瀨驚訝地盯著我：

「那個人就是你啊，呵、呵、呵。」

我向成瀨鞠個躬：

「真的很抱歉。」

「呵、呵、呵。」

成瀨樂得笑個不停。

和瀧澤共事，有個難忘的回憶發生在御殿場拍《戰國群盜傳》外景時。

那時我還是第三助導，還不會喝酒。每天拍完戲回到旅館，女服務生端出熱茶和饅頭，我連同瀧澤、總助導的份共六個，大快朵頤，滿好玩的。

（七年後，我再度遇到那個每天送饅頭的女服務生。是我為第一部作品《姿三四郎》找外景地、下榻御殿場時。晚飯時，我和劇組一起喝酒，照顧這桌的女服務生突然問，黑澤先生還好嗎？攝影師表情狐疑，反問她，那個黑澤是幹什麼的？她說是助理導演黑澤。大家都驚愕地看著我。攝影師指著我說，如果是那個黑澤，就是這個人。女服務生睜大眼睛看著我，滿臉通紅地跑出房間。這七年間，我好像完全變了樣。每天吃六個饅頭的我和大口喝酒的我，在她眼中，看來不是同一個人，這也難怪。後來我去廁所時，在走廊上感到有人在看我，偷瞄一眼，那個女服務生從紙門縫裡像看怪物似地盯著我，真是服了她。好像我是《化身博士》裡變成海德的傑基爾博士。）

《戰國群盜傳》的劇本原案出自山中貞雄導演，由三好十郎編劇。山中的才華熠熠生輝。

在御殿場拍外景是在最冷的二月天，雪白的富士山麓，整天颳著凍寒的北風，臉和手的皮膚都起了細細的皺紋，像縐綢一樣。

我們天還沒亮就出發，抵達現場時，太陽已把富士山頂染成玫瑰色。

我忘不了前往拍片現場那條路在每天開拍前、休息時間、收工回旅館時的景色。雖然對瀧澤不好意思，但我真心覺得那些風景比拍下來的景色更美。

清晨，從奔馳在微暗馬路上的車窗往外看，頭戴假髮、身穿鎧甲、拿著刀槍的臨時演員打開道路兩旁的老舊民宅大門，牽馬出來。

看起來就是原汁原味的戰國情景。

那些臨演騎上馬，跟在我們的汽車後面。

兩旁高大杉樹松樹迎面飛來的模樣，活脫是戰國的景象。

抵達現場後，臨演把各自的馬匹拴在林中，燒起一個大火堆，圍繞而坐。

在陰暗的林中，火光熊熊，映照出百姓的鎧甲英姿。讓我產生我也生在戰國時代、偶遇野武士集團的感覺。

等待拍攝的時候，人員和馬匹都背著北風，佇立不動。芒草隨風，如浪起伏，頭髮、馬鬃和馬尾隨風飄揚，雲走藍天，

那情景，和主題曲〈野武士之歌〉的歌詞一致。

從《戰國群盜傳》開始，我結合御殿場這個小鎮、富士山麓、當地居民和馬匹，拍了幾部古裝片。

發揮《戰國群盜傳》時的經驗，尤其是關於馬匹拍攝的群眾戲的經驗，成就了後來的《七武士》、《蜘蛛巢城》。

在本章的最後，我要寫一寫伏水。

伏水和我年紀相差沒幾歲，可惜英年早逝。

伏水應該是繼承山爺音樂電影才華的人，可惜天不假年。

我們都叫伏水為水哥，他的容貌讓人覺得他是來自畫裡的導演，是那樣地眉清目秀，瀟灑不羈。

山爺也是瀟灑的美男子，伏水是最像他徒弟的人。

可能是他已經當上導演，谷口千吉、我和本多豬四郎再怎麼囂張氣盛，在伏水面前，看起來就只是小弟。

伏槍在林間

思鄉何其遙

聽山爺說，水哥病況不妙，兩、三天後我在澀谷等候去東寶片廠的巴士時，突然看到水哥隨著車站人潮湧出來。

我嚇一跳，他應該躺在關西老家養病啊！

不對，就算不知道他生病臥床，看到他當時模樣的人都會不覺地吸一口冷氣。

他是那樣衰弱憔悴。

我下意識地跑向他。

「怎麼了？水哥，沒事吧？」

他扭曲蒼白的臉勉強擠出笑容：

「我想拍電影，無論如何想拍電影啊！」

我無言。

深深了解他的心情。

他想著事業才要開始，明明從現在才正要開始，怎麼也躺不住。

這天，山爺把他送到強羅的旅館療養，可惜無效。

另外和我同期、當過水哥助導的井上深也遭老天妒忌，在當上導演前病逝。井上是去菲律賓拍外景時病死。去之前，他曾找我商量，說要去菲律賓，怎麼辦？

我有不祥的預感，所以回答說，總覺得不去比較好。

如果我更積極一點阻止他就好了。

井上一死，山爺的音樂電影系統為之中斷。

雖說紅顏薄命，但是好人也不長命。

成瀨、瀧澤、水哥、井上深都死得太早。

溝口、小津、島津、山中、豐田等人也是。

他們都留下工作而亡。

只能說好人薄命。

這只是我對已逝之人的追慕感傷嗎？

惡戰

《馬》的工作結束後，我也從助導工作中解放。

除了偶爾去執行山爺的副導工作，其他時間專心寫劇本。

《平靜》、《雪》兩劇本參加情報局的劇本徵選，前者得第二名，獎金三百圓，後者第一名，獎金二千圓。

當時我的薪水已經是助理導演的最高待遇，才四十八圓。相較之下，情報局的獎金真是一筆大錢。

我拿著這筆錢，連日請聊得來的朋友喝酒。

每天先到澀谷喝啤酒，再到數寄屋橋的小料亭喝日本酒，最後到銀座的酒吧喝威士忌。

這時談的都是電影，不能說是無意義的遊蕩，但確實給胃造成無益的負擔。

當我把獎金喝光後，又俯首案頭寫劇本。

那是我賺外快的工作，客戶是大映。

《土俵祭》、《悍妻物語》等都是，劇本費則由大映直接送到東寶。

但是東寶會扣掉一半。我問原因，他們說，你領東寶的薪水，這是當然。

不過大映的劇本費是兩百圓，我的薪水四十八圓，年薪才五百七十六圓，幫大映寫三個劇本，東寶就多賺二十四圓。似乎，不是東寶每月用四十八圓僱用我，反而像是我每年用二十四圓僱用東寶一樣。

此後，每次寫大映的劇本時，慣例要走一趟這個奇怪的手續。

我覺得很詭異，但沒作聲。後來大映的高層問我拿到稿費沒，我照實回答，他臉色大驚，說這太過分了，立刻去會計室拿了一百圓給我。

東寶或許擔心我拿太多錢會飲酒過度。

我的確喝酒喝到快要胃潰瘍，那種時候就和谷口千吉到山上走走。在山裡走一

整天，晚上連一合（一百八十毫升）都喝不完就睡著了，胃潰瘍立刻痊癒。

病一好，晚上連一合（一百八十毫升）都喝不完就睡著了，胃潰瘍立刻痊癒。

（這樣喝酒是從拍《馬》的時候開始。助導很忙，在旅館晚餐時沒喝酒，匆匆扒完飯，又忙著調度明天的事務。再回旅館時，旅館的服務生也已經都睡了，連老闆都同情我們，在我們的枕邊放著小瓶日本酒，火爐上還掛著鑄鐵水壺，好讓我們可以燙酒。我們每晚窩在棉被裡，只露出腦袋，喝著酒。那樣子很像從洞裡探出腦袋的蛇，然後就變成了真正的蟒蛇〔比喻海量〕。）

這種寫寫喝喝的生活持續了一年半，我寫的《達摩寺的德國人》終於準備搬上大銀幕。

但才剛著手，就因底片配給限制而作罷。

從這時開始，我也展開當導演的苦鬥。

戰時的日本言論益發受箝制，我寫的劇本即使被公司提為企畫，也在內務省的檢閱中被駁回。

檢閱官的意見是絕對的，不容反駁。

當時，皇室的徽章不容侵犯，類似的圖案全面禁用。

因此，電影裡服裝的花色圖案搞得我們神經兮兮，菊花圖案和類似的圖案都不

敢用。

儘管如此，還是被檢閱官叫去，說某部片子使用菊花圖案，要剪掉那一幕。

我想不可能啊，仔細檢查後，原來是牛車輪子圖案的和服帶。

我把和服帶拿給檢閱官看，檢閱官說，即使是牛車輪子，只要看起來像菊花就是菊花圖案，這一幕要剪掉。

凡事都是這樣蠻橫，叫人無法忍受。

此外，檢閱官迎合潮流，開口閉口都扣上一句「英美的」，只要遇上反對言論，就情緒性地鎮壓。

我的《森林的一千零一夜》、《茉莉花》就葬送在這些內務省檢閱官手上。《茉莉花》有一場戲是日本人為菲律賓同事的女兒慶生，檢閱官說那是「英美的」。

我問他，不能慶祝生日嗎？

檢閱官說，慶祝生日的行為是「英美的」習慣，現在寫這種場面，豈有此理。

雖然是檢閱官，卻陷入我的誘導訊問。

檢閱官原本認為生日蛋糕是問題，一不小心上綱為否定慶祝生日這整件事。

於是我立刻說，那麼，也不可以慶祝天長節囉？天長節是慶祝天皇的生日，雖

然是日本的慶祝節日，但那是英美的習慣，是豈有此理的行為吧。

檢閱官臉色鐵青。

結果，《茉莉花》被駁回，葬送掉了。

我覺得當時的內務省檢閱官都是精神異常者。

他們都是有被害妄想症、虐待狂、被虐狂和色情狂的傢伙。

他們把外國電影裡的吻戲全部剪掉，女人露出膝蓋的戲也剪掉。

說這會刺激色慾。

他們說「工廠的大門敞開胸懷等待勤勞動員的學生們」這句話很猥褻，真拿他們沒辦法。

這是檢閱官審查我描寫女子挺身隊[24]的劇本《最美》時說的話。

這段文字哪裡猥褻？我完全不明白。

大概看到的人也都不解吧。

但是對精神異常的檢閱官而言，這段文字，無疑就是猥褻的。

注
─────

24　第二次世界大戰時設立，十四歲至二十五歲的女性加入軍隊擔任護士、洗衣婦等服務性士兵。另外在韓國也有等同慰安婦的挺身隊員。

因為，他們看到門這個字，就鮮明地想到陰門。

色情狂看到什麼都會引發色慾。

因為他們自己本身很猥褻，以那猥褻之眼看事，一切都是猥褻。

只能說他們是一群天才色情狂。

即使如此，檢閱官這種杜賓狗（電影《六犬大盜》中登場）居然無恥地為當權所豢養。

沒有人比當權豢養的小官僚更可怕。

就拿納粹當例證，希特勒當然是狂人，但看看希姆萊（Heinrich Himmler）、艾希曼（Karl Adolf Eichmann）即知，愈到組織下層，天才性的狂人愈是輩出。至於集中營的所長和守衛，更是超乎想像的獸人。

日本戰時的內務省檢閱官就是一例。

他們才是應該關在牢裡的人。

我對他們憎惡至極，雖然極力壓抑文字不要偏激，但一想到他們的所作所為，還是不覺顫抖。

我對他們的憎惡是那麼深。

戰爭末期，我和朋友們甚至在內務省前面集合發誓，如果真到了一億玉碎（日

本全民殉國）的地步，先殺了他們再死。

檢閱官的話題就到此打住。我有些激動過頭了，對身體不好。

（我做了腦血管 X 光攝影後知道，我的腦部大動脈異常曲折，一般應該是直直的。我這個異常是先天的，診斷為真性癲癇症。我小時候常常抽筋。山爺常常說我有虛脫症。我自己不知道，但在工作中會有短暫的茫然失神現象。大腦最需要氧氣，氧氣不足很危險。這種異常曲折的腦部大動脈，在過度疲勞或激動時，血液循環會受阻，引發小癲癇症狀。）

總之，我吃足檢閱官的苦頭。

因為我會反抗，更被他們視為眼中釘。

葬送了兩個劇本後，我又寫了一個。

是《穿越敵陣三百里》。

這是改編山中峯太郎的冒險小說，敘述日俄戰爭時建川斥侯部隊的故事。

日俄戰爭時的建川少尉在大東亞戰爭時已升為中將，並且擔任駐蘇聯大使，我對於把他斥侯部隊的故事搬上大銀幕，非常有興趣，而且我想內務省的檢閱官應該無從挑剔。

此外，當時的哈爾濱附近有很多白俄人，也有很多哥薩克人，他們的軍服和軍

旗也都慎重保存著，有很好的拍攝條件。

我以這兩項優勢條件為後盾，向公司申請改編《穿越敵陣三百里》。

當時東寶的企畫部長是森田信義，雖然是很好的電影人，但看了我的劇本後，

這也難怪，我的劇本裡雖然沒有戰爭場面，但舞台是奉天會戰前對峙的日俄兩

軍陣營。

沉吟半晌：

「唔……有意思……可是……」

他說這個劇本很有趣，很想拍成電影，可是交給我這個新手，規模太大了。

後來，森田想起這事，後悔地說：

「這是我一生最大的失誤。」

「如果那時讓小黑拍攝就好了。」

我雖也遺憾，但知道那是情非得已。

結果《穿越敵陣三百里》的企畫也不了了之。

戰時的電影界異常辛苦，當然沒有餘裕把那樣大的企畫交給我這新人放手一

搏。

雖然拍不成電影，但在山爺和森田的極力安排下，這個劇本登在《映畫評論》

上，可我還是很頹喪。

就在那時，有一天，在《日本映畫》雜誌的廣告中看到植草圭之助的名字。

知道那本雜誌登出植草的劇本《母親的地圖》。

我跑到銀座通的書店買那本雜誌，走出店門時，迎面碰上植草。植草的上衣口袋裡，塞著刊載我劇本的《映畫評論》。

真是不可思議的緣分。

植草和我這兩條黑田小學時代的藤蔓，在這一天又纏在一起。

我忘記那天我們做了什麼、聊了什麼，但不久之後，植草進入東寶的劇本部，和我一起共事。

我的山

《穿越敵陣三百里》的企畫泡湯後，我好像失去當導演的氣力，只是為了賺酒錢而寫劇本，拿到錢就去喝悶酒。

那些劇本如《青春的氣流》、《翼之凱歌》等都是應時局要求、戰意昂揚的飛機產業和少年航空兵的故事，不是我傾注熱誠的工作，只是憑技巧寫就。

有一天，我看著報紙，看到新書《姿三四郎》的廣告。

不知為什麼，我被這個寫著近日出版的《姿三四郎》的書名深深吸引。廣告只

說內容是柔道天才的浮沉人生，我卻莫名所以地認定，就是這個了！

那是無法說明的一種直覺，但我相信，那個直覺不會錯。

我立刻跑去找森田，給他看那個廣告。

「請買下這本書，會成為一部好電影。」

森田高興地說：

「好啊，給我看看。」

「可是，這書還沒出版，我也還沒看過。」

森田驚訝地看著我。

我再次對森田說：

「沒問題，這本書絕對可以拍成好電影。」

森田笑了：

「知道了，你這樣說，八成不會錯。可是，我不能斷定還沒看過的書好看而買，

等書出來後，你立刻看，如果內容真的好就來找我，立刻買。」

從那天起，我每天早、午、晚三趟跑去澀谷的書店，守著《姿三四郎》的上市。

一上市，立刻搶購。

那時已是晚上，回到家，看完書時，已過了十點半。

果然如我所想的非常有趣，是很適合改編成電影的素材。

我等不及天亮，半夜就奔往成城的森田家，猛敲他家沉睡的大門。

睡眼惺忪的森田一出玄關，我就把《姿三四郎》遞上去。

「絕對要買！」

「知道了。明天一早就去買。」

森田答應，臉上清楚顯露「真是服了這個傢伙」的表情。

隔天，企畫部的田中友幸（現在的東寶映畫社長）去拜訪作者富田常雄，表示想買《姿三四郎》的版權，但沒得到確切的承諾。

後來打聽知道，在那隔天，大映和松竹也同時提出要求，兩家公司都提到將由大明星飾演主角姿三四郎。

幸運的是，富田太太在映畫雜誌上看過我的名字，向富田推薦，說這個人很有潛力。

我的《姿三四郎》能誕生，多虧有富田太太推上一把。

每當我的電影工作遭逢攸關命運的重大關卡，總有意想不到的幸運之神出現。

這份超強的運勢連我自己都不得不感到驚奇。

在幸運之神的眷顧下，我終於踏出導演的第一步。

《姿三四郎》的劇本一氣呵成。

我帶著劇本，去看當時在千葉館山海軍航空隊基地拍《夏威夷・馬來海戰》的山爺。

當然是為了給他看看劇本，請他給些建議。

在那個海軍航空隊基地岸邊，巨大的航空母艦甲板突出海面，零式艦上戰鬥機在甲板上降落、滑行、起飛。

那裡的拍攝如作戰般匆忙緊迫，我只跟山爺打招呼說明來意，便離開現場。

我在攝影隊的宿舍等山爺回來，但他派人傳話給我，晚上要和海軍將領及軍官餐會，很晚才能回來，要我先睡。

我撐到十一點，但等得太累，一上床立刻睡著。

猛然睜眼，環視四周。我睡前已關燈，但隔壁的山爺房間露出燈光。

我悄悄起身，窺看那個房間。

看見山爺坐在墊被上的背影。

他在看我的稿子。

他仔細地一張張看完我寫的《姿三四郎》劇本，還不時翻回前面重看。

那副認真的樣子，絲毫看不出豪飲歸來的痕跡。

沉睡中安靜的宿舍沒有一點聲音。

只聽見山爺翻讀稿頁的聲音。

明明就明天也要早起拍攝……我想跟山爺說，可以了，先休息吧。但不知為何，

不敢出聲。

山爺的樣子，威嚴得讓人不敢靠近。

我端正坐好。

靜待山爺看完劇本。

（我到現在還忘不了山爺當時的背影和他翻動稿頁的聲音。）

這時，我三十二歲。

終於，我抵達自己應該攀登的高山腳下，站在那裡仰望山巔。

第五章

用意、スタート

預備——開始！

Something Like
an Autobiography
Akira Kurosawa

預備——開始！

《姿三四郎》開鏡。

那是在橫濱的外景，三四郎和師父矢野正五郎登上神社長長石階的第一場戲，是我導演生涯的第一步。

我要攝影機正式轉動時喊的「預備——開始！」聲音好像有點怪。因為劇組都看著我的臉，所以知道。雖然我當山爺的副導時也常常指揮攝影機，但輪到自己的電影似乎特別緊張。

第二場戲後，我已無緊張感，只是興奮得想趕快往下拍。

第二場戲是走到石階頂端的三四郎和矢野正五郎看見在神社拜殿祈福的女孩。

那個女孩是村井半助的女兒，將在警視廳的比賽中與三四郎對戰，她在祈求父親勝利，但是三四郎並不知道，只是被那專心祈禱的神態感動，不想打擾她，僅遠遠地向神社一拜後離開。

那時，飾演那女孩的轟君（夕起子）問我：

「導演，我只要祈求父親勝利就好了嗎？」

我回答說：

「是的，但妳可以順便祈禱一下這部電影是部好電影。」

在橫濱拍外景時，發生這件事。

早上要去洗臉時，不經意瞄了玄關一眼，發現排得整整齊齊的男人鞋子中有一隻女人的高跟鞋。

非常華麗，不像是場記的鞋子。轟君是住在家裡，旅館裡除了場記，住的都是男人。奇怪了。

我問旅館老闆這是誰的鞋子？老闆一臉為難。在我逼問下，只得回答。

藤田（進）昨晚去橫濱街上喝酒，帶了酒吧女回來，不過女人睡在別的房間。

老闆這番說說詞比起證人陳述，似乎更接近律師辯論，還真想跟他說聲辛苦你了。我請他叫藤田到我房間來，然後就回房等藤田來找我了。

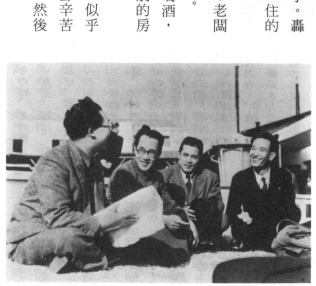

右為筆者，旁邊是藤田進

我在房間裡等著。不久，聽到拉開紙門的聲音。

我靜靜一看。

藤田的一隻眼睛正從紙門隙縫窺視我。

這動作後來直接用在片中，就是三四郎在街上發飆、被矢野正五郎叫去斥責的戲裡。

藤田抱怨說，黑導很過分，害我好像挨了兩次罵。但這是他咎由自取，沒辦法。是親身經驗之賜嗎？我很喜歡那場戲裡的藤田。

這裡，我還想寫一件事。

最近見到藤田時聽他說，關於三四郎被正五郎斥責後，三四郎賭氣說死給你看，縱身跳進池塘，在池塘泡了一夜，銳氣盡失變得老實的那場戲，有個導演這樣說：「蓮花夜裡不開，開時也無聲音。」

我原本打算以太陽的光線、月亮的位置和晨霧來表現三四郎白天跳進池塘，一直在水裡泡到隔天清晨。如果看不出我企圖表現的時間，而且還理解為蓮花在夜裡開了，那我也沒有辦法。

問題是「蓮花開時也無聲音」這說法。

我因為聽說蓮花開時會發出無法形容的爽快聲音，曾經大清晨就去不忍池聽那

個聲音。

結果在黎明的晨霧籠罩中，我聽到那個聲音。

那是很細微的聲音，在靜寂晨霧中聽到的那個聲音沁人心脾。

不過，對三四郎跳進蓮花池那場戲而言，蓮花開時究竟有沒有聲音毫無所謂。

那是一個表現的問題，不是物理的問題。

誠如看到松尾芭蕉「蛙躍古池濺水聲」這句後，會說「青蛙跳進水裡當然會發出聲音」之人，是和俳句無緣之人，認為「三四郎在蓮花開時聽到某種美麗聲音」不對的人，是和電影無緣之人。

電影批評家洋洋得意地說出那種判斷錯誤的話早已是稀鬆平常，但編劇也那樣說就糟糕了。

飾演姿三四郎的藤田進

《姿三四郎》

很多人問我對處女作的感想。就像前面寫的，只覺得很有趣，每天晚上都迫不及待想進行明天的拍攝，沒有一點不順。

劇組同心協力，預算雖少，大道具和服裝仍不計較預算：

「好！」

「交給我！」

拍拍胸脯，一一做好我想要的東西。

獨當一面以前，我對自己執導能力的些許疑懼，在拍完第一場戲後完全消散，順利地展開工作。

這個問題有點費解，說明如後。

我在助導時代看山爺的執導風格，驚訝於他的面面俱到、鉅細靡遺。

我認為自己做不到，懷疑也害怕自己的執導能力不足。

但站上導演的位子後，可以清楚看到在助導（副導也是助導）位子上看不到的東西。

我發現立場轉換之間的微妙差距。

創造自己作品和幫別人創造作品的感覺完全不同。

何況是執導自己寫的劇本，對劇本的理解當然比任何人都深。

我當上導演以後，才了解山爺教導我「要當導演先會寫劇本」的意義。

因此，《姿三四郎》是我的處女作，也是我充分發揮所學的工作。

這份工作也像走在高山的山腳下，不覺得險峻，反而像愉快的野餐。

《姿三四郎》裡面也唱到：

去時輕鬆愉快

回時膽顫心驚

我走上這條路，過了很久之後才開始攀爬險峻的岩石。

說這部片子完全沒有辛苦之處也不盡然。拍三四郎和檜垣源之助在右京原決鬥的最後高潮戲碼時，有一點辛苦。

這場戲設定在強風翻揚一大片秋芒的草原上，如果沒有強風這個條件，氣勢就無法超越另外六場打鬥戲。

起初，我們預定在棚內搭好芒草原，用大電扇吹出強風，但看了拍出來的試片

後，感覺不但不如其他決鬥場面，畫面甚至貧弱得足以毀掉整部作品。

我急忙和公司方面交涉，他們同意這場戲拍外景，但條件是外景戲必須在三天內搞定。外景地選在箱根仙石原，那裡是強風吹襲出了名的地方，不幸的是，我們抵達後連日無風無雲，劇組無奈地從旅館窗戶望著天空，三天很快過去。

到了必須撤離的最後那天，烏雲遮蔽箱根群山，但沒有要起風的氣息。

我跟劇組說今天就再堅持一整天吧，帶著一半死心、一半自暴自棄的心情，召集主要班底和演員，清早起床就開始喝啤酒。

不久，大家有點醉意、開始胡亂嘶吼唱歌時，有個人制止大家，手指窗外。

只見遮蔽箱根外輪山的雲層飄動，在蘆之湖上空像飛龍升天似的打著漩渦。

一陣風颯颯從窗外吹進，壁龕的掛軸飄動出聲。

大家默不作聲，對看一眼後，霍地起身。

接下來像在演動作片。

各自扛起傢伙，拎著攝影機衝出旅館。

旅館距離外景現場約兩百公尺。

大家彎身迎著強風向前跑。

外景現場山丘上明明就應該已凋謝光的芒草，卻如浪般在風中翻攪，雲層散

裂，馳騁天際。

對我來說，沒有比這更好的條件了。

劇組和演員都在這可謂天佑神助的強風中忘我地工作。

剛拍完雲馳天際的鏡頭後，彷彿早上的烏雲密布是個騙局一樣，整片藍天萬里無雲。強風持續吹到下午三點左右，我們抓緊時間拍攝完全沒有休息。

總算按照劇本拍完那場戲時，幾個包著頭巾的人扛著東西來到芒草丘。

原來是旅館的女服務生怕強風吹亂頭髮，包著頭巾，抬來一桶熱呼呼的酒糟鹹鮭蔬菜湯。

從沒喝過這麼好喝的酒糟鹹鮭蔬菜湯。

我喝了十碗以上。

我從助導時代，就和風結下不解之緣，山爺派我去銚子拍海浪時，雖然等了三天，但拍到令人驚呼連連的淒風巨浪回來。

拍《馬》的外景時也遇到大風，大到雨衣的袖口都被吹裂。

還有，拍《野良犬》時，凱蒂颱風（一九四九年八月三十一日）把棚外布景吹得粉碎；《戰國英豪》在富士山三度遭逢颱風，外景預定地的原生林一一倒塌，預定十天的外景耗時百日才完成。

但《姿三四郎》外景遭遇的強風對我來說，簡直是仙石原的神風。

不過如今仍感遺憾，當時我經驗尚淺，沒有充分利用那難能可貴的神風。

在強風中，我以為已拍得很充分，但剪輯時一看，很多地方不但不夠充分，甚至拍得不足。

在嚴酷的環境條件下，一小時也覺得像兩、三個小時，但那只是惡劣條件讓人產生的感覺，其實一小時的工作仍舊是一小時分量的工作。

後來，我在惡劣條件下即使覺得拍夠了，還是會堅持再拍三倍的時間。這樣才真的足夠。

這是從《姿三四郎》辛苦的風中經驗所學到的教訓。

關於《姿三四郎》，我想寫的東西還有很多，若是全部寫出來，大概可以集結成一本書。

因為對電影導演而言，一部作品就是一種人生。我在電影中經驗了種種人生，和每部電影中形形色色的人物融為一體而活。

我隨著每部作品過著各式各樣的人生。

因此，在展開新作品以前，我需要非常努力去忘掉上一部作品和其中的人物。

而現在，回憶著過去的作品，那些好不容易忘懷的人物又一一在我腦中甦醒，

吱吱喳喳地主張自我，有點麻煩。

因為都是我孕育出來的人物，我對他們都有愛，很想寫下每一個人物，可是不行。畢竟，我有二十六部作品，只能就每部作品集中描寫兩、三個代表，否則後果無法收拾。

《姿三四郎》中，我最有興趣而鍾愛的當然是姿三四郎，但現在回想，好像對檜垣源之助也有不下於他的感情。

我喜歡未經世故的人。

這或許與我自己一直不通世故有關，有無限的興趣。

因此，我的作品中經常出現未經世故的角色。

姿三四郎也是未經世故的人。

雖然是未完成，但卻是優秀的素材。

我雖然喜歡未經世故的人，但對雕琢仍不成器的傢伙沒有興趣。

三四郎是愈經雕琢愈發光的素材，所以在作品中拚命磨練他。

檜垣源之助也是有雕琢潛力的素材。

但是，凡人皆有宿命。

這個宿命，與其說是寄寓在環境或立場中，不如說是存在於即時反應這個環境和立場的個人性格中。

有人性格天真柔軟、不向環境和立場低頭，也有人性格好強狷介、輸給環境和立場而亡。

姿三四郎是前者，檜垣源之助是後者。

我雖然是三四郎的性格，但也莫名地被源之助的性格吸引。

所以，我傾注全心全意描寫檜垣源之助的末路，在《姿三四郎續集》中，凝視著檜垣兄弟的宿命。

各界對我的處女作《姿三四郎》普遍叫好。

尤其是一般觀眾，可能出於戰時對娛樂的飢渴，熱烈觀賞。

陸軍方面認為「這只是冰淇淋、甜點」的意見很強，海軍情報部的意見則是電影這樣拍就對了，電影的娛樂要素很重要。

接著，雖然叫人生氣，有害健康，但我還是要寫寫內務省檢閱官對這部電影的意見。

當時，內務省把導演的首部作品當作導演考試的考題，所以《姿三四郎》一殺青立刻提交內務省赴考。考官當然是檢閱官，在幾位現任電影導演陪席下，進行導演考試。

預定陪席的電影導演是山爺、小津安二郎、田坂具隆。但山爺有事不克出席，特別和我打招呼，說有小津先生在，沒問題。鼓勵向來和檢閱官勢同水火的我。

我參加導演考試那天，憂鬱地走過內務省走廊，看到兩個童工扭在一起玩柔道。其中一個喊著「山嵐」、模仿三四郎的拿手技摔倒對手，他們一定看過《姿三四郎》的試映。

儘管如此，這些人還是讓我等了三個小時。期間那個模仿三四郎的童工帶著歡意端了一杯茶給我。

終於開始考試時，更是過分。

檢閱官排排坐在長桌後面，末席是田坂和小津，最旁邊坐著工友，每個人都有咖啡可以喝，連工友都喝著咖啡。

我坐在長桌前的一張椅子上。

簡直像被告。

當然沒有咖啡喝。

我好像犯了名叫《姿三四郎》的大罪。

檢閱官開始論告。

論點照例，一切都是「英美的」。

尤其認定神社石階上的愛情戲（檢閱官這樣說，但那根本不是愛情戲，只是男女主角相遇而已）是「英美的」，嘮叨不停。

我若仔細聽了會發火，只好看著窗外，盡量什麼都不聽。

即使如此，還是受不了檢閱官那冥頑不靈又帶刺的言語。

我無法控制自己臉色大變。

可惡！隨便你啦！

去吃這張椅子吧！

我這麼想著、正要起身時，小津先生站起來說：

「滿分一百分來看，《姿三四郎》是一百二十分，黑澤君，恭喜你！」

小津先生說完，無視不服氣的檢閱官，走到我身邊，小聲告訴我銀座小料理店的名字⋯⋯「去喝一杯慶祝吧！」

之後，我在那裡等待，小津先生和山爺一同進來。

小津先生像安慰我似地拚命誇讚《姿三四郎》。

但是我心中的怒氣仍無法平息，想像如果把那張像被告席的椅子往檢閱官砸去，不知道會有多痛快。

直到現在，我雖然感謝小津先生，但也遺憾沒有那麼做。

《最美》

當上導演以後，拿作品名稱當我的年譜索引比較容易理解。例如：

《姿三四郎》　一九四三年、三十三歲。

《最美》　　　一九四四年、三十四歲。

但這個年份都是作品首映那年，拍攝工作大抵是從前一個年度開始。

《最美》是在一九四三年開拍。

拍這部作品前，海軍情報部找我過去，商量是否能用零式艦上戰鬥機拍一部大型動作片。

「零戰」讓美國空軍膽顫心寒，稱為黑怪，如果搬上大銀幕，更有助於日本戰意的提升。

我回答說要考慮看看，但戰敗跡象已很明顯，海軍已無餘力提供「零戰」供電影使用，計畫不久即打消。

《最美》取而代之，描述勤勞動員的女子挺身隊。

故事以平塚的日本光學工廠為舞台，是一群在那裡生產軍事用鏡頭的少女故事。

我拍這部片子，採取半紀錄片的方式。

不是借用工廠為舞台拍戲，而是想要嘗試以記錄在工廠實際工作的少女群體的手法來拍攝。

因此，我從除去年輕女演員身上的演員派頭開始。

我想除去她們身上的脂粉味、裝模作樣和演員特有的自我意識，恢復原本的單純少女。

所以，從訓練跑步開始，打排球、組織鼓笛隊練習，在街上遊行。

女演員對跑步、打排球沒什麼抗拒，但要在眾目睽睽下進行的鼓笛隊遊行，她們多半因害羞感到抗拒。

不過重複幾次後也無所謂了。沒有化妝，乍看就像經常看到的健康活潑少女群體。

然後，我讓這群女孩住進日本光學的宿舍，每個職場各分配幾個，和其他女工一樣勞動。

如今想起來，我真是很過分的導演。大家竟然也真的默默聽從，太配合了！

不過，在當時的戰時氣氛下，她們是很自然地接受。

我並非特別意識到「滅私奉公」而這樣做，只是覺得以滅私奉公為主題的這個作品，如果不這樣做，就是毫無實際感的連環圖畫而已。

入江貴子飾演女工舍監，她天生的包容力很得年輕女演員的心，幫了我不少的忙。

女演員住進工廠宿舍同時，我們劇組也住進工廠宿舍。

每天早晨，在遠遠的鼓笛隊樂聲中醒來。

聽到鼓樂聲，我和劇組立刻跳下床，穿上衣服，跑到平塚的平交道。

包著頭巾的鼓笛隊演奏著單純但振奮人心的曲子，行進在被霜染成雪白的路上。

她們吹笛打鼓經過我們面前，穿過平交道，走進日本光學工廠的大門。

我們目送她們進廠後，回到宿舍，吃完早餐，然後去工廠拍攝。那完全是拍紀錄片的同樣做法和心態。

在各個部門工作的女演員雖然按照劇本指定演戲，但被手上工作追著跑的感覺勝過對攝影機的意識。她們的眼神和動作中幾乎沒有演戲的自我意識，只有認真工作時的新鮮躍動感和不可思議的美。

這使得作品中銜接女演員工作表情的特寫鏡頭，成了特別出色的一場戲。

這段劇情配上蘇沙（John Philip Sousa）〈忠誠進行曲〉（Semper Fidelis）的英勇野戰鼓聲，那畫面就像前線戰鬥的隊伍般英勇。（奇妙的是，內務省檢閱官看到這一幕，並沒說蘇沙的進行曲是「英美的」。）

當時，工廠的伙食很差，吃的是攪著玉米或稗子的碎米飯，菜都像是岸邊撈上的海草。

劇組覺得每天吃那點東西在工廠勞動八個多小時的女演員很可憐，大家湊錢去買地瓜，放在我們宿舍燒洗澡水的大鍋裡蒸熟，給女演員吃。

飾演女子挺身隊隊長的矢口陽子（後來和我結婚），經常代表女演員找我抗議。她是倔強固執的人，我也一樣，經常正面衝突，每一次都要入江貴子費心打圓場。

總之，拍這部《最美》的辛苦之處很特別。

比起我和劇組，對女演員而言，更是不願再度經驗的辛苦。

不知道是不是這個緣故，這部作品的女演員在拍完片後幾乎都息影嫁人了。

她們當中很多人都非常有演戲的才華，前景看好者不在少數，對於這個現象，不知該喜還是該悲？

我不願認為，是因為我讓她們做了太多莫名其妙的事，才導致她們打消演戲的念頭。

後來聽息影結婚的女星說，她們不是因為這原因退出演藝圈的。

她們單純是脫下演員的各種保護殼、恢復成普通女人後，自然而然地走上一般女人會走的路而結了婚，如此而已。

我感覺這番話有維護我的善意。

我理當知道，我交代她們的艱苦工作，是讓她們放棄演員工作的一個要因。

不過，這群女演員堅毅不拔。

她們是真正的女子挺身隊。

《最美》（一九四四年，東寶）入江貴子（左）和矢口陽子

《最美》雖是一部小品，卻是我最可愛的作品。

《姿三四郎續集》

《姿三四郎》賣座，公司要我拍續集。

這是商業主義之惡，電影公司的發行部似乎沒聽過守株待兔這句成語。他們永遠追拍過去的賣座電影。不試著追尋新的夢想，光顧著守住舊夢。儘管許多實例證明重炒同個題材不是明智的選擇，但他們還是一再重複這種愚行。這才是真實的愚蠢。

因為重拍的人會顧慮原作，那就像以剩菜做出奇怪的食物一樣，對被迫食用這種食物的觀眾來說，還真是困擾。

《姿三四郎續集》不是重拍，還算好，但如同「第二泡」茶，為了拍它，我不得不勉強激勵源創作欲望。

在這個檜垣源之助的弟弟要為哥哥復仇而挑戰三四郎的故事中，我感興趣的內容，只有源之助在弟弟鐵心身上看到從前自己的苦惱。

這部作品的高潮，是三四郎和鐵心在雪山的決鬥場面，我們在發哺（溫泉地、滑雪場）拍外景時，發生兩件好笑的事。

其中之一，是幫忙搭建布景小屋後，沾在手套上的雪被火堆融化，把手套弄得濕漉漉，到傍晚時，手已冷得幾乎沒有感覺，全部逃回溫泉旅館。

我當時也直接衝進浴室想泡熱水池，可是水太燙，不能進去，趕緊去舀水槽的冷水來降溫，結果在冰凍的沖水場滑一跤，冷水當頭灌下。

我這輩子從沒這麼冷過。

這個「冷」的故事和前面山爺以「熱」為主題寫的短篇故事應該不相上下吧。

光著身子的我渾身發抖，正為泡湯而奮戰時，劇組進來。

看到喊著快來幫忙、牙齒打顫的我，趕緊用水桶提了熱水，並兌些冷水，從我頭上澆下。

我這時才有活過來的感覺。

早知道這樣做就好了。

人一慌亂就變笨。

另一個好笑的事，是有關檜垣源之助么弟源三郎的故事。

源三郎是個心靈半瘋狂的角色，他的造型令人煞費苦心。

我們讓他戴著像能劇怨靈的假髮，臉塗得粉白，嘴唇塗得鮮紅，一身白衣，手上拿著竹枝（能劇中瘋子拿的東西）。

飾演源三郎的是河野秋武，有一天，因為比較早拍完他的戲，就讓他先回旅館。

外景現場是在深雪崖上，我從那裡往下看，看見七個滑雪客正從崖下的路往上走來。

他們看著前方，突然止步，隨即轉身就跑。

他們會跑也是當然，因為在人煙罕至的深山裡，異樣裝扮的源三郎正朝他們走去。

看來，做我這行，即使並無惡意也常會嚇到別人。

後來在旅館遇到這些滑雪客時，我向他們說明緣由並道了歉。

這個外景拍的是姿三四郎和檜垣鐵心在積雪中決鬥，當時兩人都光著腳，非常辛苦。

《姿三四郎續集》（一九四五年，東寶）月形龍之介（右）和河野秋武

直到現在，藤田進一看到我就要埋怨，嘮嘮叨叨說當時他的腳冷死了。

在上集中藤田也是在二月寒冬天跳進池塘裡，續集自是怨上加怨。但我不是特

別討厭藤田而讓他受罪。

我希望他能明白，他也因為受過這些苦而成了大明星。

《姿三四郎續集》拍得不太好。

有人說是黑澤有點驕傲自滿所致，其實我沒有驕傲，只是沒有投注全副心力對

待《姿三四郎續集》而已。

結婚

《姿三四郎續集》上映的那個月，我結婚了。

正確來說，是一九四五年、三十五歲時，和女星矢口陽子（本名加藤喜代）在

明治神宮的婚禮會場舉行婚禮。

媒人是山本嘉次郎夫妻。

我父母因為空襲而疏散到秋田鄉下，沒來參加婚禮。

而且，婚禮隔天一早，美軍艦載機轟炸東京，那天晚上 B-29 的轟炸大隊把明

治神宮炸成一片火海。

因此，我們夫妻的婚禮照片全部報銷。

其實婚禮進行得也匆忙，典禮最高潮時，空襲警報大響。

當時，提出結婚申請後，政府特別配發一合酒供交杯用，我領了酒，去婚禮會

場前偷嚐一口，很糟糕的合成酒。

可是婚禮上喝交杯酒時，我喝的並不

是合成酒，是相當醇的好酒，還想再喝。

然後，在女方娘家舉行婚筵時，拿出

一瓶山多利威士忌。

寫婚禮卻光寫酒，老婆可能生氣，但

為了寫實地呈現當時的婚禮，我覺得有必

要寫這些。

總之，連婚禮都是這個樣子，戀愛到

結婚的過程，更是毫不浪漫。

事情的開始，是父母親疏散到鄉下去

以後，森田（當時是製作部長）看不下去

我為日常生活操勞，問我是不是考慮結個

山本嘉次郎導演（右）與筆者

婚。

我問：「跟誰？」他說：「不是有矢口君嗎？」

雖然覺得不錯，可是她拍《最美》時老是跟我吵架，我說有點難對付哩，森田賊賊地笑說，那種人配你正好。

我想，那也是，於是去求婚。

戰爭眼看要敗了，萬一真的是全民殉國的結果，我們都非死不可，所以在那之前經驗一下婚姻生活也不是壞事。

我這樣求婚。

她說考慮看看。

為了再加把勁，我拜託交情不錯的朋友促成好事。

可是婚事始終毫無進展。

我等得不耐煩了，就以山下奉文占領新加坡時的氣勢要求矢口，答覆「Yes or No」。

矢口說近日內答覆。但再次見面時，她交給我一封厚厚的信說，你看看這個，我不能和這樣的人結婚。

那封信是我請託幫忙說媒的朋友寫給矢口的信，我看了以後，大吃一驚。

信的內容都是我的壞話，充滿對我憎恨的文字。

那個人答應幫我說媒，卻一心摧毀這樁好事。

而且，他還常和我一起拜訪矢口家，在我面前裝出極力撮合婚事的樣子。

矢口的母親看了，對矢口說：

說別人壞話的人，和傻傻相信他而被說壞話的人，妳相信哪一個？

結果，矢口和我結婚。

我們結婚以後，那個人也若無其事地來拜訪，但矢口的母親絕不讓他進門。

我到現在還不明白。

我毫無讓他如此恨我的記憶。

人心深處究竟藏著什麼呢？

在那以後，我見過各式各樣的人。

騙子、剽竊者、拜金主義者……

每一個都人模人樣，真是麻煩。

不僅如此，特別是這種人都一副善良模樣、滿口仁義道德，更叫人不知所措。

話說我們結婚後，對老婆來說，生活變得非常辛苦。

老婆因為結婚息影，沒有了收入，可是我的薪水還不到她以前的三分之一。

她怎麼也沒想到導演的薪水那麼少，生活相當拮据。

《姿三四郎》的劇本費一百圓，導演費一百圓，後來的《最美》和《姿三四郎續集》，劇本費和導演費各增加五十圓，但大半都在拍外景時喝酒花掉了。

拍《姿三四郎續集》時我正式簽下導演約，應該發還以前職員身分的退職金給我，但是公司說為了我的將來，先存起來，遲遲不發還。

那份退職金，直到現在都沒拿到。

說是為了我的將來存起來，其實大概是我跟東寶借了很多錢要從裡面扣。

沒拿到退職金，新婚不久就煩惱生活費，只能再寫劇本賺錢。

因此，也曾同時寫三個劇本。

因為還年輕，可以那樣做。但畢竟太累，寫完三個劇本那晚，喝酒時不禁潸潸淚流，久久不能停止。

《踩虎尾的男人》

我新婚不久就感受到空襲的危險，從澀谷的惠比壽搬到世田谷的祖師谷。

搬家翌日，澀谷的房子毀於空襲。

戰爭急轉直下地朝向敗戰之路，但東寶片廠內餓著肚皮的人卻意外有活力地繼

續製作電影。

閒暇無事者都蹲在中央廣場聊天。因為肚子餓得站不住。

那時，我寫好大河內傳次郎和榎健主演的《等等，看槍！》劇本，準備搬上銀幕，這個劇本的最後一場戲，是桶狹間合戰的早上，織田信長和他的武將及心腹飛馬奔赴戰場。為了選定外景地和調度馬匹，我前往山形。

但曾是駿馬產地的山形縣，如今只剩下老馬和病馬，沒有一匹能跑的馬。

結果，這趟山形之行得出《等等，看槍！》不能拍成電影的結論，唯一的收穫是順路去探望了疏散至鄉下的父母親。

我抵達父母親住的秋田鄉下時已是午夜，陪同他們一起疏散的姊姊種代從門縫看到用力敲門的我，喊了一聲「明」，也不管我人還在門外，直接奔到廚房急忙淘米煮飯。

真是好笑卻笑不出來的事，姊姊想快點讓難得吃到米飯的弟弟快點吃到米飯的心情叫人感動。

這時和父親共度的幾天，是我們父子的最後相聚。

父親看過《姿三四郎》以後才被疏散，沒看過媳婦，不停詢問媳婦的事。

戰爭結束後不久，我也當了爸爸，可惜父親沒能看見孫子便先一步離開。

回東京時，父親讓我扛了一背包的米。

我深深理解父親想讓懷孕媳婦吃到白米飯的心情。背包很重，一不小心人就會向後翻倒，我揹著它，坐上擁擠的火車。一名陸軍軍官中途帶著老婆從車窗硬爬進來，有個歐巴桑抱怨兩句，軍官便威嚇她說，對帝國軍人瞎說什麼？歐巴桑憤怒地反駁，什麼帝國軍人？帝國軍人做了什麼？結果，抵達東京之前，那個軍官都乖乖保持沉默。

那時，我確實感覺到日本戰敗了。

第二天早上，我揹著塞滿白米的沉重背包回到祖師谷的家，坐在玄關，身上還揹著背包要再站起來時，怎麼也站不起來。

《踩虎尾的人》是《等等，看槍！》不能拍之後的緊急替代方案。

因為這個案子是以《勸進帳》為基礎，演員結構還是一樣，大河內傳次郎飾演弁慶，只要為榎健加寫新的吃重角色即可，所以我對公司說，只需要兩天就能把劇本寫好，正愁上映作品不足的公司立刻順水推舟。

而且，布景只需要一個，外景在當時片廠後門外的皇室所有林內拍攝即可，公司大喜。

然而，那只是我的如意算盤，因為後來發生了不得了的事情。

《踩虎尾的人》順利開拍不久後，日本戰敗，美軍進駐。我的布景裡不時會看到美國大兵露臉。

有時候大批蜂擁而來，大概覺得這部片子很有趣，拿照相機猛拍，還有人用八釐米攝影機拍下自己被日本刀斬殺的樣子，混亂得無法收拾，只好中止拍攝。

有一天，我站在攝影高架上俯拍時，一團美國將領和高官走進攝影棚。

不愧是有水準的一團，靜靜參觀拍片後離開，當時約翰‧福特也在其中。

後來在倫敦聽約翰‧福特談起這事，我非常驚訝。

約翰‧福特已聽過我的名字，他說，那時我請人傳話向你問候，有收到嗎？

我沒收到傳話，在倫敦遇到約翰‧福特以前，我根本不知道約翰‧福特來過我的攝影棚。

言歸正傳，這部又出問題，在這個故事裡檢閱官又登場了。

美軍進駐日本後，開始整治日本的軍國主義，裁撤司法警察和檢閱官。

但即便如此，檢閱官還是傳喚我。

說是對《踩虎尾的男人》有異議。

森田（當時為總製片）也不高興，把我叫去，跟我說，現在檢閱官沒有說三道四的權限，你就勇敢地去，想怎麼做就怎麼做。

過去凡事都叫愛發怒的我要冷靜、要冷靜的森田，現在叫我隨心所欲，我猜他對檢閱官又來找碴也很生氣。

森田這麼說後，我高興又奮勇地出門。

檢閱官遷出內務省到別的地方，他們用文件燃火、鋸掉椅腳當柴火燒的模樣，一副落魄權力者的悲涼末路景觀。

不過，他們還是要擺架子，傲慢地問我。

「這個叫《踩虎尾的男人》的作品算什麼？這是日本古典藝能歌舞伎《勸進帳》的惡搞，是愚弄古典藝術。」

我現在寫的沒有一點誇張，真的是一字一句正確無誤地寫下來。他們說的話，我就是想忘也忘不了。

對於這些傢伙的詰問，我這樣回答。

與約翰·福特導演（右）會面。（一九四七年，倫敦）

「你們說《踩虎尾的男人》是歌舞伎《勸進帳》的惡搞，但我覺得歌舞伎《勸進帳》才是能劇《安宅》的惡搞哩。你們說這是愚弄歌舞伎，但我毫無那個意思，完全不明白哪裡愚弄了？關於這一點，還請具體指出一下。」

檢閱官眾人暫時沉默，然後，

其中一人說：

「榎健在《勸進帳》中出現這事，就是愚弄歌舞伎。」

我立刻回答：「那真可笑。榎健是出色的喜劇演員，只因為他演出就是愚弄歌舞伎，這些話才是愚弄出色的喜劇演員榎健哩。喜劇比悲劇差嗎？喜劇演員不如悲劇演員嗎？唐吉訶德身邊還有桑丘這樣的喜劇人物，義經主從身邊跟著榎健這種超強的喜劇人物，為什麼就不

執導中的筆者

行？」

論點有些混亂，但我滔滔不絕。

於是，其中一個菁英官僚氣息逼人的年輕傢伙爭辯說：

「總之，這部作品無聊。拍出這種無趣的東西，你什麼意思？」

我把積壓到頂的憤怒一股腦砸向那個年輕傢伙。

「無聊的傢伙說無聊，就是不無聊的證據，無趣的傢伙說無趣的事情，才是有趣的事情！」

年輕檢閱官的臉上，黃、紅、藍三色交映。

我欣賞那張臉一陣子後，起身就走。

但也因此，《踩虎尾的男人》遭盟軍最高司令部禁播。

因為日本的檢閱官逕自從拍攝中的日本電影名單中剔除《踩虎尾的男人》。

就這樣，《踩虎尾的男人》被當作未報告的非法作品而犧牲了。

不過三年後，盟軍最高司令部電影部門負責人看到《踩虎尾的男人》覺得很有趣，解除上映禁令。

有趣的東西，任誰看了都覺得有趣。

當然，除了那批無聊的傢伙們。

接著，我要再寫一點有關美軍檢閱的情形。

日本戰敗，美軍進駐，謳歌民主主義，恢復言論自由（在麥克阿瑟軍政府容許的範圍內），電影界如復甦般開始活動。（對我們來說，裁撤內務省檢閱官一事，比什麼都高興。）

過去噤若寒蟬的我們一起傾訴藏在心中的事情。

我在剛剛敗戰後，寫了一齣獨幕劇《說話》，借市井魚店老闆一家人，以喜劇筆調描寫日本人一起說話的樣子。

這齣《說話》引起盟軍最高司令部影劇負責人的興趣，請我過去聊了一天。

我不知道那個美國人的名字，但他好像是戲劇專家，對於這齣戲的每一句對白、演出時人物的動作等細節都一一提問。

聽完我的答案，不是微

《踩虎尾的男人》（一九四五年，東寶，一九五二年上映）

笑，就是哈哈大笑。

我現在寫這件事，是因為那時我感受到戰爭期間所感覺不到的歡喜，一種不可思議的歡喜。

不對，不是不可思議，是理應如此的歡喜。

美國檢閱官不強力推銷單方面的見解，以相互理解為前提的這席談話，讓我感觸很深。

沒有一個人像日本的檢閱官那樣把我們當犯人看。

我走過不尊重創造自由及作品的時代，那時，才如實感到這些存在的事實。

我很遺憾沒有問那位盟軍最高司令部戲劇負責人的姓名。

當然，不是所有的美國檢閱官都像他，但基本上，他們都像紳士般對待我們，沒有一個人像日本的檢閱官那樣把我們當犯人看。

日本人

戰後，我的工作也步上軌道，在寫這些之前，我想再回顧一下戰爭中的我。

戰爭中的我，對軍國主義沒有抵抗。雖然遺憾，仍不得不說我沒有積極抵抗的勇氣，甚至還適度地迎合或逃避。

說來雖然丟臉，但我必須老實承認。

因此，我沒有資格高姿態批判戰爭中的那些事。

戰後的自由主義和民主主義都是外力給予，不是我們自力奮鬥得來的。要將自由民主真正變成自己的東西，我認為我們需要認真學習，抱著謙虛、捲土重來的心態。

但是，戰後的日本風氣對自由和民主只是囫圇吞棗，隨便地揮舞這兩面大旗。

一九四五年八月十五日，我被叫到片廠聆聽天皇詔敕的廣播，我忘不了當時路上的情景。

去時的路上，從祖師谷到片廠途中，商店街給人的氣氛似乎已有全民殉國的覺悟，氣氛蕭瑟悲悽，有的商家老闆還拿出日本刀，揮掉刀鞘，凝視刀鋒。

我猜想詔敕就是宣布終戰，看著這景象，不禁想著日本會變成什麼樣？

但是聽完終戰詔敕回家的路上，氣氛完全轉變，商店街的人們像慶典前夕般興奮地勤快幹活。

這是日本人性格的柔軟性？還是虛弱性？

我不得不認為，至少，日本人的性格中有著這兩面。

我自己身上也有這兩面。

如果沒有終戰詔敕，不對，如果詔敕真的呼籲全民殉國，祖師谷街上的那些人

都會聽命受死吧。

或許，我也會這麼做。

我們日本人被教導堅持自我是惡，捨棄自我是明智，大家似乎已習慣這個教導，毫不懷疑。

我認為，只要沒有確立自我，就沒有自由主義和民主主義。

我戰後的第一部作品《我對青春無悔》，就是以自我為主題。

但在談這個之前，我想再寫一點戰爭中的我。

戰爭中的我們像啞巴。

什麼也不敢說，如果要說，只能像鸚鵡般重複模仿既定的軍國教條。

因此，要表現自己，就必須尋找脫離社會問題的自我表現之路。

俳句的流行，正是為此。

高濱虛子提倡「花鳥諷詠」（吟詠自然景物）之道，簡單說，就是毋需擔心檢閱官挑剔。

東寶製片廠也成立了俳句會，時常借用東京郊外的寺院開俳句大會。

不只是創作俳句同樂，也因為東京都外的糧食情況較佳，總有一點吃的東西。

但是一群飢餓之人聚在一起，心情空虛，就是絞盡腦汁也想不出好的俳句。

無論任何事情，沒有投注全副心力就無法成功。

當時我也作了很多俳句，但沒有一首能登大雅之堂。

全是一些膚淺做作的東西。

那時，我看到盧子書中極力誇讚的一首俳句。以「瀑布」為題——

　　高山出水落深潭

我很訝異。

這句像是素人所作，但那天真、正直的觀察和那樸實純真的表現，讓我腦袋彷彿遭受重擊般。

對自己僅僅是玩弄詞藻的俳句感到嫌惡的同時，也因發現自己的淺學無才，感到羞愧。

以為知道、其實不懂的事情肯定很多。

我想重新學習日本的傳統文化。

在那以前，我對陶瓷器一無所知，對其他工藝知識也是一知半解。

關於美，除了繪畫，我幾乎沒有鑑賞力。

至於日本獨有的藝術能劇，我從沒看過。

我先拜訪熟知日本古器具的朋友，請教陶瓷器。

過去，我莫名地有點輕蔑那位朋友的古董嗜好。受教以後才知道以古董嗜好概括一切是不對的，此道亦有深淺。從退休人士的嗜好那種粗淺的境地，到學術上探討日本文化史，以及透過藝術鑑賞學習日本古文化等，境界有高有低。

從一個古代的餐具，可以知道那個時代的精神和人們的生活方式。朋友教我欣賞陶瓷器後，我發現該學習的事情、

梅若萬三郎《半蔀》（一九四二年九月十九日）

該吸收的知識，多得數不盡。

還有，戰爭中的我對美感到飢渴，所以很快沉迷於日本的傳統美學世界。

那或許是逃避現實，但我因此吸收了很多東西。

我從那時開始欣賞能劇。

我蒐讀世阿彌留下的藝術論、有關世阿彌的文獻，以及其他能樂書籍。

我被能劇吸引是驚嘆它的獨樹一格，或許也因為那是距離電影很遠的一種表現形式。

無論如何，藉這個機會親近能劇，欣賞喜多六平太、梅若萬三郎、櫻間金太郎的才藝，感到很幸福。

那些叫人難忘的舞台表現有許多，其中最忘不了的是萬三郎的《半蔀》。

雖然外面雷雨交加，但是看著萬三郎的舞台表演，完全聽不到雷雨聲。

當萬三郎從板窗半開的門裡出來、跳起序之舞時，感覺夕陽彷彿滿溢在他的舞姿上。

「啊，夕顏[25]開了。」

我在不可思議的恍惚感中這麼想著。

日本人也有這樣與眾不同的才能。

戰爭中，有從國粹主義的觀點大肆讚美日本傳統、日本美的傾向，但即使不站在這種自以為是的立場，我還是覺得日本擁有獨到的美感世界，仍有資格傲笑世界。

這份自覺，連接起我的自信。

注

25 葫蘆花，黃昏盛開的白色花朵。

第六章

直到《羅生門》

「羅生門」まで

Something Like
an Autobiography
Akira Kurosawa

《我對青春無悔》

這是我戰後第一部作品的片名。

之後，報章雜誌紛紛使用仿照片名「我對○○無悔」的語句。

但對我而言，這部作品與片名相反，充滿悔恨。

和我的意志相違背，這部作品的劇本是被迫重新寫過的。

它在東寶的兩次罷工爭議中產生。

一九四六年二月第一次東寶爭議和同年十月第二次東寶爭議之間相隔的七個月，是這部作品的製作期。

第一次罷工勝利後，工會勢力強化，共產黨員也增加，他們對作品的發言權更多，劇本審議會於焉誕生。

《我對青春無悔》劇本第一稿被迫依照劇本審議會的意向而更改，所以片子是根據重寫的第二稿而拍。

其實與內容對錯無關，只是剛好有類似題材的劇本也向審議會提出企畫。

但我覺得這兩個劇本非但不類似，而且性質完全不同。搬上大銀幕後會更清楚，是兩個完全不同傾向的電影。我雖然在審議會上陳述了這個意見，但未獲採納。

後來，看過兩部作品的劇本審議會員

說：

確實如你所說。早知道，讓你直接拍第一稿就好了。

真是非常不負責任的說法。

久坂榮二郎的第一稿劇本明明很精采，卻被這樣不負責任之人無辜葬送，現在想來，還是懊惱。

《我對青春無悔》第二稿劇本因被迫更改，內容變得有點扭曲。

就是最後約二十分鐘的部分。

但我在這二十分鐘的戲裡賭上作品的成敗。

在那近兩千呎、兩百個鏡頭的影像裡，我傾注根本就是執念的熱誠。

或許，我是把對劇本審議會的憤怒發洩在那段影像中。

作品完成時，我因亢奮和疲勞，沒有冷靜評價作品的餘裕，只是清楚感到自己

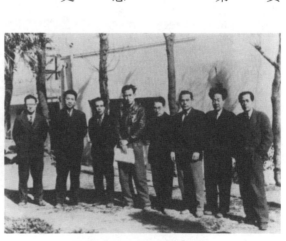

拍攝《我對青春無悔》時。

拍了一部奇怪的作品。

後來給美國的電影檢閱官看時，他們頻頻交頭私語，我想，這部片子果然失敗了。

不過進入最後二十分鐘時，他們突然靜下來，個個傾身向前，直盯著銀幕。

就這樣屏息看到片尾工作人員名單。

放映室燈亮，他們起身，齊向我伸手。

大家交相讚譽，說恭喜，我有點愕然。

直到告別他們後，我才湧現「這部作品贏了」的真實感。

檢閱官中有位賈奇先生後來幫我舉辦了一場慶祝酒會。

那時正值第二次東寶爭議。主演這部作品的演員，加入由十位明星所

《我對青春無悔》（一九四六年，東寶）

組成的十人旗會，表明反對罷工的立場，投奔新東寶。

但是賈奇先生也邀請和我們分道揚鑣的那些演員參加酒會，他說因為雙方的合作，《我對青春無悔》才能完成，希望我們能再度攜手。

（結果，他們還是沒有回來。近十年後才回歸。不只是演員，和他們一起投效新東寶的電影技術人員也循此道回歸。東寶不但一舉失去用十年築起的融洽氣氛與所培養的人才，而且浪費了十年光陰。）

《我對青春無悔》是在這場動盪中產生的。

在戰後被賦予的自由中，對於這第一件工作，我有著深深的感慨。

在京都拍外景時，嫩綠樹葉的小山丘、繁花盛開的小路、波光粼粼的小河，這

原節子與高堂國典

些如今算不上什麼的電影背景，我都是帶著特別的感慨拍攝。

那是某種雀躍的心情。

是彷彿長出翅膀翱翔天空的心情。

因為在戰爭中，不能隨便拍攝那種背景。

戰爭中，不能如實描述青春。

因為根據檢閱官的見解，戀愛是猥褻行為，青春的新鮮感覺是英美的柔弱精神。

那就是我的下一部作品。

戰後的青春要恢復生氣，必須度過一段痛苦時期。

當時的青春，躲在名為「後方」的牢籠中屏住氣息。

《美好的星期天》

十位明星投奔新東寶，我們據守的東寶製片廠不剩一個明星。

東寶和新東寶這兩個製片廠，也各自高揭導演中心主義和明星中心主義的大旗，一決雌雄。

簡直是兄弟鬩牆的戰國時代。

為了對抗新東寶即將上映列表中那些明星陣容堅強的作品，導演、編劇、製片齊聚伊豆的溫泉旅館，協商東寶接下來要發表的作品。

那時的氣氛真像會戰前夕運籌帷幄般，精銳盡出、蕭穆森嚴。

伊豆會議企畫的結果，是發表衣笠貞之助、山本嘉次郎、成瀨巳喜男、豐田四郎聯合導演的《四個戀愛故事》，以及五所平之助的《唯有此刻》、山本薩夫和龜井文夫合導的《戰爭與和平》、我的《美好的星期天》、谷口千吉的處女作《銀嶺盡頭》。

我同時負責編寫《四個戀愛故事》中的一篇、《銀嶺盡頭》和《美好的星期天》三個劇本。

我先和植草圭之助談《美好的星期天》架構，具體的構成交給植草，然後和谷口千吉一起留在伊豆的溫泉，寫好《銀嶺盡頭》。

寫完《銀嶺盡頭》後，和植草一起寫《美好的星期天》前，我花幾天工夫迅速寫就《四個戀愛故事》中的一篇。

這三個劇本都按照預訂計畫完成。但如果沒有當時的迫切處境，那種與新東寶的對抗意識及對明星主義的反彈，我根本做不到。

谷口千吉的《銀嶺盡頭》，最初的構想只是想拍部男人的動作片，然後因為千

哥喜愛登山，因此以山為舞台，如此而已。

我和千哥隔桌面對面三天，一直想不出好主意。

心一橫，好吧，就這樣幹！在稿紙上寫下新聞報導、銀行強盜三人組、逃亡到長野縣山區、搜查本部移到日本阿爾卑斯山麓等。

然後，每天孜孜矻矻地寫下三名銀行強盜如何逃入雪中的日本阿爾卑斯山，警方追緝在後，適當加入千哥的登山經驗和知識，終於完成一個相當有趣的故事，二十天左右，《銀嶺盡頭》的劇本完成。

接著，立刻著手《四個戀愛故事》，這是短篇，也是腦中已經成形的故事，四天就完成。終於和植草並桌而坐，一起寫我的《美好的星期天》了。

自黑田小學畢業，睽違二十五年之後，植草式部和黑澤少納言再度並桌而坐。那時，我們三十七歲。

開始合寫劇本後，發現兩人外表雖變，但內心幾乎沒有改變。

演出中的筆者（右）

而且，每天面對面，近四十歲的男人臉上湧現少年時的風貌，二十六年的歲月

霎時煙消雲散，兩人回到昔日的小圭與小黑。

本來嘛，像圭之助那樣奇怪的傢伙也少見。不知是純真還是頑固？雖然膽小卻

好強，明明浪漫卻要寫實，專門做些讓人提心吊膽的事。

反正，從小學時起就讓我擔心的傢伙。

大約在這個《美好的星期天》的十年前吧，我在《藤十郎之戀》的棚外布景吊

車上指揮臨時演員走位時，群眾中有人向攝影機方向揮手。

演員不能看攝影機，這是電影拍攝的原則，我氣得衝向那傢伙想痛罵他一頓。

可是，那個戴著不合腦袋的假髮的奇怪傢伙竟然咧著嘴笑說：「喲，小黑。」

仔細一看，是植草。

我愕然地問，你在幹什麼？他得意地說，最近當臨演賺錢呀。

我已經夠忙了，植草在這裡亂轉會讓我分心，所以給他五圓，叫他回去。

但後來他自己承認，拿了五圓後，並沒有走，又裝成浪人。

笠逃過我的眼睛，圭之助還是偷偷地賺到臨時演員的錢。那個帽簷很寬的斗

難怪，在《藤十郎之戀》的攝影棚裡，總有個奇怪的浪人四處走動，讓我在意

得不得了。

對我來說，圭之助這傢伙真是叫人掛心卻又無可奈何的存在。

究竟是什麼樣的前世宿業，讓這個人有一天忽然從我眼前消失，有一天又忽然出現。而在我眼前消失的期間，盡做些讓人吃驚的事情。

他做過採砂的監工，做過臨時演員，和吉原[26]女郎同遊，又突然提筆撰寫精采的戲曲和劇本。

神出鬼沒的植草大概厭倦了放浪，在撰寫《美好的星期天》劇本時，非常穩重安靜，每天埋首案頭。

劇本的內容是描寫戰敗後的貧窮情侶，這種材料最適合容易被弱者和人生陰暗面吸引的植草。因此，和我幾乎沒有意見衝突。

除了最後高潮的那場戲，我們意見有點對立。

注
———

26 江戶時代東京的吉原是舉世聞名的花柳之街，一六〇三年德川家康創立了幕府天下，在東京建設起百萬大都市，各行各業蓬勃發展，熱鬧非凡，花柳業也在東京拿下了地盤。德川家康逝世後，幕府批准妓院群集到郊外（現在的日本橋人形町）建設花柳街，即「吉原遊廓」。遊廓就是一排遊女屋併在一起，用石牆和溝渠圍起來的特殊區域，始於安土桃山時代，別名「遊裡」、「色町」、「傾城町」。吉原遊廓是讓男人心醉神迷、弄風吟月的桃花源。

那場戲是貧窮情侶在無人的音樂堂內聽到虛幻的〈未完成交響曲〉（Unvollendete）。

男的在無人舞台上揮著指揮棒。

當然，不可能聽到聲音。

女的違反電影原則，從銀幕向觀眾喊話。

如果大家都覺得我們可憐，就請鼓掌吧。如果大家鼓掌，我們的耳朵一定聽得見音樂。

觀眾鼓掌。

於是，電影中的男人在無人舞台上揮著指揮棒，聽到〈未完成交響曲〉。

我想在這場戲中，以電影人物直接訴求觀眾的新手法讓觀眾參與電影。

觀眾在觀看電影時，或多或少都參與了電影。

他們受到電影的感動，忘我地參與其中。

《美好的星期天》（一九四七年，東寶）
中北千枝子與沼崎勳

但那種「參與」都只發生在觀眾的心中而已，要讓參與變成一種行動，至少要讓他們不自覺地跟著拍手。

我是想藉著這場戲，直接結合觀眾鼓掌的行動和電影的展開，讓觀眾完全成為電影的登場人物。

植草的想法則是在無人的音樂堂中聽到掌聲，兩位主角定睛一看，發現是散坐在陰暗觀眾席上、和他們境遇類似的情侶在鼓掌。

那是很植草風的設定，也很有趣，但我堅持自己的想法不肯讓步。這不是出於我們本質完全不同的深刻理由，誠如植草所認為的。

我只是想在自己的作品中做個演出上的冒險。

（這個演出上的冒險在日本沒有成功。日本的觀眾怎麼也不肯鼓掌，所以不算成功。但在巴黎成功了。法國的觀眾瘋狂鼓掌，隨著掌聲，聽到無人的音樂堂舞台傳出交響樂的聲音時，湧起異樣的感動。）

關於《美好的星期天》中的這場戲，還有一個難忘的故事。

揮舞指揮棒的演員沼崎勳，是罕見的音痴。

音痴也有很多種，沼崎是對聲音的強弱、柔和度、尖銳、輕重等性質方面的音痴，連音樂指導服部正也投降。

但也不能放手不管，服部和我每天用動作和手勢，教導全身僵直、動作生硬的沼崎揮指揮棒。

雖然我自己也是笨拙的人，連撥電話號碼的手勢都像黑猩猩，但教完沼崎後，連服部都打包票說，黑澤導演指揮「未完成」的第一樂章沒問題。可見當時我是多麼努力。

這部電影的主角是沼崎和中北千枝子，兩人都是無名演員，觀眾不認識他們，只要藏起攝影機，去拍外景時根本不會引人注目。

偷拍外景時，是把攝影機裝在盒子裡，裹上包袱巾，只有鏡頭部分開個洞，拎著到處走。

有一天，在新宿車站，要拍走下電車的中北君，攝影機包袱就放在月台上，等著電車進站，不知哪來的一位大叔，堵在攝影機前面。

我嫌他礙事，推了他側腹一把。

那個大叔慌忙把手伸進口袋，拿出錢包查看。

誤會我是扒手了。

有一天，也是把攝影機包袱放在新宿的柏油路上，對準漫步而來的沼崎和中北，有個妓女擋在鏡頭前面搔屁股。

這下，攝影機就像是為了要拍攝妓女和她搔屁股的動作而架設一樣，即使沼崎

和中北迎面走來，觀眾的視線也不會從屁股移到那兩人身上。

沼崎的皺巴巴西裝上披著軍用外套，中北也穿著皺巴巴的風衣、圍著很普通的

領巾，他們混在人群中不但不顯眼，反而因為穿著同樣服裝的男女太多，好幾次出

現導演和攝影師都看不到兩個主角在哪裡而東張四望的情況。

這兩個主角本來就設定要是隨處可見的人物，還真符合實際。

因此，現在想起來，我感覺與其說這兩人是我電影的主角，不如說他們是剛剛

敗戰後，在新宿街頭偶然看到正在親密交談的一對男女。

《美好的星期天》上映幾天後，我收到一張明信片。

信的開頭是這樣。

電影《美好的星期天》落幕時，電影院內燈光通亮。觀眾紛紛起身。但有一個

老人坐在那裡哭泣。

我看著看著，差點驚聲高呼。

這位哭泣的老人是立川老師。

那個疼愛、栽培我和植草的立川精治老師。

老師的明信片繼續寫著。

我看到片名上寫著劇本‧植草圭之助、導演‧黑澤明時，銀幕已然模糊，看不清楚。

我立刻聯絡植草，邀請立川老師到東寶的宿舍，決定請他在那裡吃飯。因為雖然糧況吃緊，但如果是在那裡，至少還有辦法準備壽喜燒。

我們已二十五年沒和老師一起吃飯了，難過的是，老師整個人萎縮了，牙齒也不好，嚼不太動壽喜燒的肉片。

我想去弄些軟爛一點的食物，老師阻止我說，這頓大餐，光是看到你們兩個就足夠了。

植草和我恭敬地坐在老師面前。

老師看著我們，不停地嗯、嗯點頭。

我凝望老師，他的臉也模糊得看不清楚了。

城市汙沼

下一部劇本也是和植草一起撰寫。

那時，我們窩居的熱海旅館窗戶可以看見內海，看到沉沒的奇妙貨輪。

那是水泥造的船，是戰爭末期、日本因鋼材不足迫不得已造出的東西。

小孩子從那突出海面的水泥船軸上跳進殘暑炎炎的海裡玩耍，沉著那艘水泥船的內海，讓我無法不覺得那是象徵戰敗日本的拙劣仿諷。

每天寫著劇本，眺望這片內海的憂鬱印象，孕育出《酩酊天使》的沼澤印象。

《酩酊天使》的企畫，是山爺拍攝描述戰敗後世相的《新馬鹿時代》時，搭建了一座擁有廣大黑市街景的棚外布景，想再利用那裡做點什麼而產生的。

山爺的《新馬鹿時代》，是描述戰後如雨後春筍般冒出來的黑市以及扎根其中的流氓世界，但我想更進一步，深入剖析流氓的存在本身。

他們本來是什麼樣的人？

支撐他們組織的義氣、他們個別的精神構造、他們引以為傲的暴力，究竟是什麼東西？

於是，我以有黑市的城市為舞台，以管理黑市地盤的流氓為主角，草擬描述那些內涵的企畫。

另外，設定一個與流氓呈對比的人物，當作襯托手段。

起初我是讓也住在那個城市的年輕人道主義醫師上場。

但這個太過理想、定型化的理性人物，無論我和植草費多大的勁，就是無法變得鮮活生動。

管理地盤的流氓已有模型，植草也和那人有交情，而且太過投入他的生活方式，以至於後來因此和我起衝突，是隨時可以搬來的鮮明角色。

此外，故事舞台的城市一角，也決定要弄個象徵城市病灶的髒臭沼澤，那個像垃圾場的沼澤印象，也日益清楚地浮現眼前，唯獨另一個主角也就是開業醫生，還像個假人一樣，毫無頭緒。

植草和我每天坐在撕碎、揉成一團的稿紙中，愁容相對。

心想，不行了。

也考慮，放棄吧。

很多劇本都有一、兩次讓人感到不行了、放棄吧的時候。

但我從寫過無數劇本的經驗得知，這時候唯有耐心忍住，像達摩面壁般，總會有一條道路在眼前敞開。

因此，這時候，我們耐著性子，日復一日凝視著這個一直孵不出來的開業醫生雛形。

過了五天，植草和我幾乎同時想起某位醫生。

那是在寫這個劇本以前，我們走探各地黑市時，在橫濱貧民窟遇到的一位爛醉醫生。

這個人是以妓女為對象的無照醫生，他那種旁若無人的舉止很有趣，帶著我們連逛四家酒館，邊喝邊聊。

這位好像專攻婦產科的無照醫生，談吐有點下流，但經常夾雜著對人性的激烈嘲諷，銳利刺人。他不時張口大笑，在那笑聲中，有著詭異的苦澀味道。

大抵就像冷眼旁觀、傲視一切的反骨漢，植草和我不約而同想起那個人的同時，靈光乍現。

就是他！

想到之後，就覺得以前一直沒想到他有點不可思議。

原來那個開業醫生的人道主義形象，在想起這個腥臭爛醉的無照醫生的瞬間，如煙霧般化為烏有。

我們的錯誤是為了批判流氓，將對照人物設定為太過理想化的開業醫生。

《酩酊天使》上場。

這個突然鮮活起來的人物，是一位年過五十、酒精中毒的開業醫生，不求榮達，扎根在庶民之中，以從醫的實績和乖僻性格頗得人緣。總是不修邊幅、蓬頭亂髮的酗酒醫生，雖然旁若無人地侃談一切，其實內在和外表相反，有顆體貼純粹的心。

這樣的開業醫生，住在黑市旁如垃圾堆的沼澤對岸的醫院裡，於是，主宰黑市的流氓和這個開業醫生之間出現巧妙的平衡對照，要展開他們的故事，只需等待兩人的接觸。

植草和我讓這兩個角色在第一場戲就遇上。

流氓在爭地盤時受傷，到醫生那裡取出彈頭。

這時，醫生發現流氓的肺部有個結核菌侵蝕的洞。結核菌結合兩人。後面，只要以兩人對結核菌的相反對應為軸、展開劇情即可。

劇本一啟航，一氣呵成寫就，但我和植草之間並非都那麼和諧。

植草和那個流氓往來，不知是過於投入那個流氓的世界？還是天生偏愛弱者、容易受傷的人和生活在黑暗中的人？開始不滿我否定流氓的態度。

他說，流氓的人性缺失和扭曲，不只是他們個人的責任。

或許是這樣。

但即使那個責任的一半或大半應該由產生他們的社會所承擔，我也不能認可他們的行為。

因為在孳生這種惡人的社會裡，也有正經生活認真善良的人們。

威脅、破壞那些人而活的人，不容原諒。

我不認為否定這種人就是強者的自我主義。

指稱社會缺陷造就犯罪者的理論，雖有部分真理，但據此為犯罪者辯護、無視在社會缺陷中不靠犯罪而活的人，只是詭辯而已。

植草凡事都拿他自己和我比較，說我們本質上是完全不同的人。但讓我來說的話，植草和我本質上並無不同，只是表面不同。

植草說我是與悔恨、絕望、屈辱等無緣的天生強者，他自己是天生的弱者，在淚水不絕的深谷裡心痛、呻吟，在痛苦中生存。這個觀察太膚淺。

我為了抵抗人性的苦惱，戴上強者的面具，植草為了耽溺人性的苦惱，戴上弱

者的面具，如此而已。

這是表面的差異，本質上，我們都是弱者無異。

我在這裡提出植草和我的私人對立問題，不是要駁倒植草，也不是為自己辯護，只是想藉這個機會讓大家理解真正的我。

我不是特別的人。

我不是特別強的人，也不是特別有才華的人。

我是不願示弱的人，只是因為不願輸而努力的人。

就只是這樣。

植草在這部《酩酊天使》後又和我分道揚鑣，消失無蹤。

但不是因為他所謂和我有本質差距而造成友誼之橋斷裂的深刻理由。

那個說法是植草的藉口，他只是沉迷於與生俱來的放浪習性。

證據就是他依舊高興地和我一起拍《文藝春秋》的「老友歡聚」彩色畫頁。

還有，為了提供我寫這本「類自傳」的資料，和我暢談一夕；後來來看我時，也是談興大發，忘了時間，留下來過夜。

總之，植草和我的關係是要好至極的總角之交，也是口角良友。

《酩酊天使》

要寫《酩酊天使》這部片，就不能不寫三船敏郎這個演員。

一九四六年六月，東寶因應戰後電影產業的活躍，徵選演員。

廣告用了「徵選 new face」這個口號，應徵者眾。

面試和考演技那天我在棚內拍《我對青春無悔》，沒有去看考試。午休時，才一走出攝影棚就被高峰秀子叫住。

「有個很厲害的人耶！可是，他的態度有點粗魯，就在錄取和落選的邊緣，你來看看！」

我草草吃完午飯，往考場走去。一推開門，赫然一驚。

一個年輕男人正在發飆。

那像被活捉猛獸般抓狂的模樣，看得我一時佇立不動。

但他不是真正發怒，是在演出拿到的演技考題，表演完畢後，他一副嘔氣的表情坐在椅子上，瞪著審查委員，像是在說，隨便你們。

我很清楚那個態度是掩飾羞怯的舉措，但大部分審查員認定，那是桀敖不馴的

態度。

我在他身上感到不可思議的魅力，掛念審查的結果，提早收工，跑到審查委員室一探究竟。

雖然山爺極力推薦，但投票的結果，那個人還是落選。

我不覺大喊，等等！

審查委員是由導演、攝影師、製片、演員等電影製作專家和工會代表組成，雙方人數相同。

當時，工會的勢力強大，凡事都有工會代表出面，一切決議都投票決定，連審查、考選演員都適用，實在過頭。

過頭也該有個限度吧！我怒不可遏，跳出來阻止。

看清演員的素質、判斷其未來發展性，需要有專家的才能和經驗。

我激動指出，考選演員時，專家和門外漢都擁有相同的一票，就好像鑑定珠寶時，珠寶商可以做，賣菜的也來鑑定一樣。至少，在考選演員方面，專家的一票應該等於外行人的三或五票，希望依此重新計票。

審查委員一陣譁然。

有人叫囂這是反民主主義！是導演專制主義！但是電影製作方面的委員完全贊

同我的提議，也有工會代表贊同。結果，因為擔任審查委員長的山爺表示，關於那個被視作問題的年輕人，他的演員素質和未來性，自己會以導演的身分負責，於是讓那個問題男子低空閃過。

這個年輕人就是三船敏郎。

三船後來在谷口千吉的《銀嶺盡頭》飾演搶劫銀行三人組中最凶狠的角色，展現令人折服的氣勢。

接著，他在山爺的《新馬鹿時代》飾演流氓頭子，又展現和《銀嶺盡頭》截然不同的瀟灑狠勁。

我看上三船，拔擢他擔任《酩酊天使》的主角。

但說三船這個演員是我發現、栽培的，則是錯誤。

發現三船這個素材的是山爺。

主演《酩酊天使》（一九四八年，東寶）的三船敏郎

在三船這個素材身上發掘他的表演天分的，是山爺和千哥。

我只是看到了他們發掘的三船，然後在《酩酊天使》中，讓他盡情發揮自己的演員才華而已。

三船擁有過去日本影壇無以類比的才華。

特別是在表現力的速度上，一枝獨秀。

簡單來說就是，一般演員需要十呎影片才能表現的東西，他三呎就夠。

他的動作簡潔俐落，一般演員需要三個肢體動作的地方，他一個就行。

一切都精準迅速地表現，那份速度感，是過去的日本演員所沒有的。

而且，他還有驚人的纖細神經和感覺。

我簡直把他說得像極品，但這是真的，沒辦法。若硬要挑他的缺點，是發音有點困難，麥克風收音後，有點聽不清楚。

總之，難得迷上演員的我，對三船甘拜臣服。

但這也是導演工作的難處，飾演流氓的三船太有魅力，和對比存在的開業醫生志村喬就難以取得平衡。

結果使這部作品的結構出現偏斜。

為了取得平衡，扼殺三船能可貴的魅力，實在可惜。

不對，三船的魅力是來自散發他與生俱來的強烈個性，除了不讓他在銀幕出現，沒有扼殺他魅力的方法。

我對三船魅力感到歡喜的同時，也感到困惑。

《酩酊天使》在這種矛盾中產生，結構有點偏斜，主題也有點模糊，但藉著與三船那精采個性的格鬥，我感覺這是一個突破某種銅牆鐵壁、跳脫框架的工作。

酗酒醫生志村也有九十分，但演他對手的三船是一百二十分，所以我對志村有點抱歉。

已過世的山本禮三郎，也好得沒話說。

我第一次看到像他眼神那樣可怕的人，起初還不敢靠近他說話。

聊過以後，對他非常親切的個性感到訝異。

這部作品是我第一次和早坂文雄合作。（此後，在早坂過世前，他一直負責我

的電影音樂，是我最好
的朋友，關於他，我以
後再詳細介紹。）

還有，拍這部片子
時，我父親過世。

我接到「父病危」
的電報時，片子正趕著
殺青，不能放下工作趕
回秋田老家。

接到父親噩耗的那天，我獨自到新宿。

喝了酒，心情更壞。

抱著無可排遣的心情，我漫無目標地走在新宿的人潮中。

那時，不知哪裡的擴音器傳來〈杜鵑圓舞曲〉。

那輕快明朗的旋律使我的陰鬱心情更加沉重難受。

我想逃離那個音樂，加速腳步。

《酩酊天使》中有一場戲，三船飾演的流氓心情陰鬱走在黑市中。

山本禮三郎和木暮實千代

我在討論這部電影的配樂時，跟早坂說，這場戲放〈杜鵑圓舞曲〉吧。

早坂有點訝異地看著我，但立刻微笑說：

「是對位法喔。」

「嗯，是狙擊兵。」

「狙擊兵」是專屬我和早坂的共通語言，因為蘇聯電影《狙擊兵》（Sniper）中巧妙運用影像和音樂的對位手法，因此成了我們使用那種電影配樂手法的代號。

我和早坂早就說好了，要在《酩酊天使》裡找地方試試那個配樂手法。

配音那天，我們做了那個實驗。

走在黑市的流氓模樣慘澹，配上擴音器播出的〈杜鵑圓舞曲〉旋律。

在那開朗的旋律下，流氓的陰鬱思緒強烈地從畫面中散發出來。

早坂看著我，高興地笑著。

三船飾演的流氓走進酒館、關上拉門時，〈杜鵑圓舞曲〉也剛好結束。

早坂吃驚地看著我說：

「是配合曲子長度剪接的？」

「不是。」

我自己也很驚訝。

我計算過這場戲和這首曲子的對位法效果，但沒有計算這場戲的長度和曲子的長度。

為什麼長度剛好一致？

大概是我收到父親噩耗、漫步新宿街頭時，抱著和三船飾演的流氓同樣的陰鬱思緒，一邊聽著〈杜鵑圓舞曲〉，一邊無意識地在腦中計算曲子的長度吧。

後來，這種事情常常發生。但是任何時候都本能地想到工作，這個習性已接近是一種詛咒。

導演工作做到這個地步，完全是因果的事業了。

賽河原

《酩酊天使》首映的一九四八年四月，第三次東寶爭議開始。

我拍完《酩酊天使》終於趕回秋田。辦完父親的法會，立刻被叫回東京，捲入

拍《酩酊天使》時指導三船和志村演技的筆者

爭議漩渦中。

這次的罷工，現在想起來，好像小孩子吵架。

兩個小孩搶奪一個布偶，結果把布偶的頭、手、腳扯得四分五裂。

這兩個小孩就是公司和工會，布偶是製片廠。

這波罷工始於公司方面的裁員攻勢，目標是將左翼勢力趕出製片廠的工會。自從前年十二月的公司高層人事異動中，由討厭紅色出名的人當上社長、破解罷工行動的專家負責勞務後，未來解雇對象鎖定左翼工會成員的勢潮已很明顯。

曾經，片廠的工會確實左翼勢力強大，甚至曾叫囂著要管理生產，很多地方做得很過分。但此時的工會已接受以導演為首的電影製作模式，自律過去做得過分之處，電影製作正漸漸步上正常軌道。偏偏這時，公司強行展開攻勢。這對好不容易從第二次東寶爭議的廢墟中重新穩固腳步的我們來說，可謂極其困擾。

這個做法，對公司而言也絕非聰明之舉。

有件至今仍無法忘記的蠢事。

發生在我們導演為這事勸說新社長時。

新任社長聆聽我們的說詞後，露出心動的神色，偏偏那時，工會的抗議隊伍湧到我們談話房間的大窗外，先鋒打著紅旗！

萬事休矣！

就像鬥牛看到紅布一樣。

討厭紅色的社長一看到紅旗，再說什麼也沒用了。

一百九十五天的大罷工開始。

在這次罷工中，我得到的只是痛苦的經驗。

這次罷工，東寶片廠工會再度分裂，退出者與第二次東寶爭議時分裂出去、投奔新東寶的人員會合。勢力擴增的新東寶意圖奪回東寶片廠，東寶片廠好像變成美日決戰時的瓜達卡納爾群島。

面對每日進逼的新東寶勢力，為了守護東寶片廠，據守的員工鞏固防備，片廠簡直成了要塞。

現在想起來，真是滑稽得有如兒戲，但都是當時非常認真想出來的對策。

能進出片廠的地方都圍上鐵絲網，配置慣用的照明燈光，防備夜間偷襲。

傑作則是大門與後門的防備，兩邊都對著門口放置像大炮的攝影用大電風扇，還準備萬一有必要用來刺激對方眼睛的大量辣椒粉。

這不只是為防備新東寶的勢力，也是防備在背後操縱事端的公司借用警力強制收回片廠。

現在看起來幾近笑話，但是罷工的成敗關係著員工的生活。

此外，我們這些在這裡成長的人，對片廠有特別的感情，和攝影棚、機器設備等都有難以割捨的牽絆，所以拚命堅守。

或許，新東寶的人也抱著和我們同樣的心情企圖奪回東寶片廠，但我們和他們之間有很大的感情對立。

我們對於他們離去的反彈心理，在他們走後的辛苦重建過程中變得更加強烈，當新一批分裂退出者和他們合流時，那份反彈情緒又再度茁壯，變成難以挽回的對立心態。

而且新東寶的行動背後，確實有當前與我們敵對的公司高層以及計畫性協助高層的分裂事件主謀者的影子，因此這個對立已是難以跨越的鴻溝。

在這次罷工中，我最痛苦的是面對能否放行的爭論時，夾在東寶片廠的員工和新東寶的員工之間。

那時，想要闖進來的新東寶員工中有我以前的劇組，他們想要幫助被推擠的我，而拚命拉回自己的同伴。

他們都哭了。

我看到他們的臉時，對公司高層感到無限憤怒。

他們不檢討第二次爭議的過失，又重蹈覆轍。

他們狠狠撕裂我們培育出來、才華洋溢的寶貴共同體。

我們此刻正為那份痛楚而落淚。

他們卻是不痛不癢。

他們不知道電影是由人的才能和那些才華共同體製作出來的。

他們不知道要培育那個共同體，需要付出多大的努力？

他們若無其事地摧毀它。

我們就像在賽河原（冥途的奈河岸邊）堆著石塚為在世父母祈福的小孩亡魂。

無論堆起多少次，石塚總是被愚蠢的惡鬼踢垮。

說到底，這屆的社長和勞務副總就是對電影沒有理解和愛。

這位負責勞工事務的副總，為了贏得罷工，再骯髒的手段也不在乎。

有一次，他請人在報紙上發一則新聞，說工會強制我在作品中插入某句台詞。

那根本無事實根據，編劇如果真的那樣做，無顏面對社會，因此我要求他解釋，

但他不當一回事地道歉說，你本人都這樣說了，應該就沒那回事吧。

即使他道歉，終究已被大肆報導，就算再登更正啟事，也不過是短短的兩、三行說明。

他是算計過後，才若無其事地道歉的。

其態度之卑劣，讓關川秀雄導演在憤慨地拍桌責罵時，把桌上的玻璃都拍裂了。

於是，隔天的報紙又登出交涉時公司高層受到一名導演施暴。再去質問他，仍是一副若無其事地道歉。

我們對有高招骯髒手段的高層和一看到紅色就失去判斷力的社長這個組合，完全束手無策，只好發出聲明，今後絕不和這兩人共事。

他們回敬以「只有軍艦沒來」的鎮壓。

大門口是警察的裝甲車，後門是美軍的坦克，空中有偵察機，還有包圍片廠的散兵線，面對這個強制執行的態勢，大門和後門的電風扇和辣椒粉完全無能為力，片廠只有拱手交給公司。

我們被趕出片廠幾個小時後，獲准進入片廠，只見廠內孤零零豎立一個強制執行的牌子。

乍看毫無變化，但這個片廠已失去了一個東西。

我們心中已沒有為這個片廠奉獻的熱誠。

十月十九日，第三次東寶爭議結束。

春天開始的罷工到深秋時節終於結束，秋風掃過片廠。

空虛的風也吹穿我的心。

那個空，是無關悲傷也不盡然落寞的空。

是嘴上不說、只是聳聳肩、隨便你們怎麼搞的心情。

我依照聲明絕對不和那兩人共事。

我終於明白，一直以為是自己家的片廠已是毫不相干的別人家。

我抱著不再踏進此門的心情，走出那個大門。

我在賽河原堆的石子，已經太多。

《靜靜的決鬥》

這一年，罷工開始之前，我們成立了「電影藝術協會」這個同人組織。

同人包括山本嘉次郎、成瀨巳喜男、谷口千吉和我四個導演及製片本木莊二郎。

這個同人組織一成立，罷工即開始，所以一直處於開店休業狀態。罷工結束後，離開東寶的我就以這裡為據點。

第一份工作是大映的《靜靜的決鬥》。

一百九十五天的大罷工，讓我的家計拮据，但我更想早點拍電影。

我在助導時代常常幫大映寫劇本，所以先到那裡拍一部戲。

劇本是和谷口千吉一起寫的。

主演是三船。

三船出道以來幾乎都演流氓，我想拓展他的藝術領域，斷然改變他的角色，為

他準備一個倫理感強烈的知識分子角色。

這個卡司安排連大映也感到意外，擔心的人很多，但是三船演得很好。

他展現與過去完全不同的身體語言，散發這個悲劇性主角的苦惱，老實說，連我都嚇一跳。

畢竟，演員飾演某種角色成功後，會有被那種角色束縛的傾向。

《靜靜的決鬥》（一九四九年，大映）

這固然是使用端的便宜行事，但對演員來說，沒有比這更不幸的了。

像不斷重複蓋章一樣，一直飾演同樣的角色不可能有所累積。

如果演員沒有不斷嘗試新角色和新鮮課題，會像沒澆水的植物般枯萎凋謝。

《靜靜的決鬥》中，最難忘的回憶是拍攝全戲的高潮時。

那是主角忍不住把一直壓抑在心底的苦惱全盤發洩的場面，以當時堪稱特例、

長達五分多鐘的鏡頭拍攝。

正式拍攝前夕，三船和演對手戲的千石規子都與奮得睡不著。

我也有種要帶槍上陣一決勝負的感覺，遲遲無法入眠。

隔天，終於要正式拍攝時，攝影棚內繃著異樣的空氣。

我穩穩站在兩組燈光中間，監看正式拍攝。

三船和千石的戲，真的有真刀真槍對決的意趣。

兩人的演技每一秒都擦出白熱火花，讓我不覺手心冒汗，不久，當三船的眼睛

像噴發似的落下淚時，我身邊的兩台燈座嘎搭嘎搭響起。

原來我全身顫抖，用力踩著腳下的地板，震動了燈座。

當我想到「糟糕，要是坐在椅子上就好了」時，已來不及。

我雙臂抱緊身體，忍住顫抖，朝攝影機那邊瞄一眼，不覺屏息。

攝影師透過鏡頭操縱攝影機，但眼淚滾滾而下。

淚水似乎讓他看不清鏡頭，不時以單手擦拭眼睛。

我心中激動。

連攝影師都哭出來，三船和千石君的演技著實令人感動，但如果因此讓攝影師

視線模糊、拍攝失敗的話，可是血本無歸哩。

我輪流看著演員的演技和攝影師的模樣，其實幾乎是盯著攝影師。

無論過去或未來，都沒感覺過哪個鏡頭是這樣長的。

當攝影師淚眼模糊地說 OK 時，我打從心底鬆了一口氣。

攝影棚內還是充滿緊繃的熱氣，我卻像喝醉似地忘了說 OK。

畢竟還年輕。

現在，再令人感動的場面，再逼真的演出，我都能冷靜觀看。

但也有一點落寞的感覺。

我、三船和千石君都因為年輕，才會那樣興奮，拍出那樣的畫面。

現在叫我再拍一次那個鏡頭，我也拍不出來。

在這層意義上，《靜靜的決鬥》是我懷念的作品。

那也是我離開東寶後的第一部作品，有種第二處女作的感覺，在此意義上，也

是令人懷念的作品。

大映的劇組溫暖地歡迎罷工失敗而來的我。

大映的東京片廠位在甲州街道的調布，附近有多摩川流過，岸邊的旅館和料理店雖老舊簡陋，但片廠還保有以前電影人的氣質，固執但大方。

那個時候，每個片廠的風氣雖有不同，但都是熱愛電影的人，雖是第一次共事的劇組，絲毫沒有格格不入的感覺，很順暢地完成工作。

但是，看到大映的劇組，我無法不想到那些因為罷工而失業的東寶劇組。

鮭魚的嘮叨

我像鮭魚一樣，忘不了生長的地方。

我三十九歲時離開東寶，三年間輾轉大映、新東寶和松竹之間，四十二歲時回到東寶，後來還是出出進進東寶。

無論我在哪裡，內心角落總是惦著自己成長的地方，無論做什麼，總不自覺地想到東寶這條河流。

尤其無法忘懷的，是因罷工被裁的助理導演。

他們是優秀的人才，只因為具有戰鬥性格而被編入精簡的名單上，流散四方。

日本電影界因此喪失幾名優秀的導演。

後來，我再回到東寶工作時，東寶一位高層向我抱怨，現在的助導沒有以前助導的那種霸氣。

我說，趕走那些有霸氣的人是你們啊！那位高層苦著臉說，誰叫那些傢伙不知悔改。

我不覺大聲說，別開玩笑，要悔改的是你們吧。

從這時起，日本電影的崩壞慢慢開始。

任何企業，只要不栽培人才、不靠新血找回銳氣，就會產生老化現象而衰退，這是不證自明之理。

沒有企業像日本電影界那樣由同樣的高層久居其位，賴著不走。是因為不培養人才，所以能夠久居其位？還是因為能夠久居其位，才培養不出人才？

無論是哪一種，不培養人才的責任，不是佯裝不知道就能了事。

而且，電影公司不但怠於培養人才，對於製作電影的器材設備也無意引進新科學。時至今日，雖說電影工業的夕陽化是世界性現象，但美國電影能找回昔日的榮景，理由何在？

美國電影的背後，有美國電影藝術科學學會這個組織作為支柱，他們精準地認

識到電影是與科學密切結合的藝術。

要對抗電視這個新興勢力，電影也需要不輸電視的科學性武裝。

只要不改善電影器材之舊，面對電視器材的科學性之新，就無法守住電影的獨特性。

電影和電視只是很像，但根本上是完全不同的東西。

把電視當作電影之敵的想法，是薄弱的電影精神所致。

電影只管朝向電影藝術科學之路前進即可。

說電影工業夕陽化是電視的關係，完全是搞錯方向。

其實只是電影像兔子在打瞌睡，被電視這隻烏龜追過而已。

現在，電影也模仿電視，開始拍電視電影之類的電影。

但會付高額票價進電影院看電視電影那種錢太多的人很少。

一不小心把話題岔開了，由於生長的河水被汙染、河床乾涸，為了無法產下電影這個卵而困擾的電影鮭魚，忍不住發了牢騷。

這條鮭魚沒辦法，只好長途跋涉，爬溯蘇聯的河流，產下魚子醬。那就是《德蘇烏札拉》。

也不算壞事吧。

但日本的鮭魚在日本的河流產卵才自然。

這一章，是日本電影鮭魚的牢騷。

《野良犬》

我討厭對自己的作品說什麼。

因為一切都在作品中說了，再說什麼，都是畫蛇添足。

除了偶爾我認為在作品中已交代清楚但大部分觀眾卻無法理解時，我會忍不住很想說明一下。

即使如此，我還是忍耐，盡量保持沉默。

因為我相信，如果我說的是對的，一定會有人理解。

《靜靜的決鬥》也是這樣。

我在那部作品中最想說的東西，大多數人似乎並不理解，但仍有少數人非常能夠產生共鳴。

為了讓更多的人能夠理解我想傳達的訊息，於是再拍《野良犬》。

《靜靜的決鬥》不能讓大多數人理解，是我沒有充分體會那個問題，敘述方式也過於艱澀之故。

莫泊桑說過。

看到別人都看不到的地方，然後，盯著那個地方看，直到大家都能看到為止。

我想用《野良犬》再次探討《靜靜的決鬥》裡的問題，而這一次，我要盯著那個問題，讓每個人都看得到。

因此，我先以小說體撰寫這部電影的劇本。

我喜歡喬治・西默農（Georges Simenon），於是寫成西默農風格的社會犯罪小說。

小說耗時四十天，我以為改編成劇本，頂多只要十天就夠，沒想到這比直接寫劇本還要難，絞盡腦汁，竟然花了五十多天。

仔細想來，也是當然，小說和劇本是完全不同的東西，尤其是小說的自由心理描述。在劇本中，沒有旁白，描述時處處受限。

一旦寫成小說體後，拜這意想不到的苦心作業之賜，我在重新認識劇本和電影的同時，也從小說的獨特表現形式中擷取不少東西放入電影中。

例如，在小說的文章構成中，為了加強事件的印象或鎖定那個焦點，需要下一番特別工夫，好比修辭，而電影的剪輯也需要修飾。

這部電影的劇本，從主角年輕刑警自警視廳射擊場返家，手槍卻在酷暑悶熱的

擁擠巴士上被扒開始，但是按照這個時間流程忠實剪輯後，完全不行。

因為節奏冗長，焦點模糊，毫無引導觀眾進入劇情的掌握力。

我不解地重讀以小說體寫成的文章開頭。

開頭寫著：「那天，是那個夏天最熱的一天。」

我想，就是這裡了。

我重新剪輯。

狗吐著舌頭，哈哈喘氣的畫面。

旁白導入。

「那天非常地熱。」

警視廳第一課的門牌。

室內。

「什麼？手槍被扒了！」

搜查第一課長驚愕地往上看。

他面前，站著主角年輕刑警。

重新編輯的影片很短，但有瞬間將觀

《野良犬》（一九四九年，新東寶）

眾引入劇情核心的力量。

不過，也因為第一幕出現那隻吐舌喘氣的狗，讓我遭到無妄之災。

這隻狗的臉出現在片尾背景，美國動物保護協會的婦女看了那個影片後突然提

出抗議，向當局告發。

說我為了拍攝狂犬，幫正常的犬隻注射狂犬病毒。

就算要找碴，這也太離譜了。

那隻狗是捕狗大隊捉到的野狗，本該撲殺，我們申請來拍片用，當作小道具般

飼養疼愛。

雖然是混種但長相老實，一點也不可怕，於是幫牠畫妝、用腳踏車拉著做蹓步

運動，趁牠吐出舌頭時拍下。

無論我們怎麼說明，那個動物保護協會的美國婦女就是不認同。

說日本人野蠻，所以會做這種事，頑固而不願相信我的話。

連山爺都站上證人席為我辯護，黑澤君很喜歡狗，不會做那種事。那個美國婦

女還是不聽，說要告發我。

這下我也生氣了，怒斥她，虐待動物的是妳吧！人也是動物，也需要人類保護

協會！旁人趕忙勸解。

結果，這件事硬要我寫份自白書才落幕，戰敗的悲哀莫過於此。

除了這件不愉快的插曲，這部電影的工作非常快樂。

因為是電影藝術協會和新東寶合作拍攝的片子，因罷工而分裂的劇組又能一起工作。

劇組中，有ＰＣＬ同期、錄音的矢野口文雄，照明的石井長七郎，攝影是和我搭檔最多次的中井朝一，音樂是早坂，助導是ＰＣＬ時代以來的好友本多豬四郎，還有美術指導松山崇，他的助手村木與四郎後來成為我工作中不可或缺的美術指導。

因為罷工餘悸猶存，我忌諱去新東寶的片廠，因此在大泉的片廠拍片。

當時那裡形同空屋，片廠有一棟小公寓般的建築，我們住在那裡像一家人似地工作。

拍戲時是在盛夏，下午五點收工後，太陽還熾烈當頭。

吃完晚飯，天仍光亮，因為終戰不久，上街（在大泉，只能去池袋）也沒什麼好玩，時間多得無以打發，有人提議再進棚拍點東西的日子很多。

這部作品因為有很多各種場合的短戲，搭建的小布景很快就要清理掉。

快的時候，一天要搭建五、六個布景。

非常難得。

從這個插曲也可明白拍這片時的氣氛，像這樣和樂融融、快樂野餐似的工作，

因此我也算暗中做了媒人。

我沒當過媒人，但或許因為趕拍《野良犬》的催化，牽起了結合他們的紅線頭，

村木太太後來也成為優秀的美術指導。

我的預測沒錯，拍完這部戲後，他們結婚了。

「他們可能會結婚。」

我用手制止他們，看著木材堆上的兩個影子，小聲說：

和我一起來看布景的攝影師和照明技師，表情怪異地看著我，想說什麼。

我想說對不起，但察覺他們散發出某種深刻的氣氛，於是折返宿舍。

累垮的村木和女助手，頹然坐在那。

看見襯著晚霞天空的木材堆上有兩個人影。

有天傍晚，我去現場看棚外布景的情況。

辛苦的是他的助手村木和另一位女孩。

美術指導松山手上還有三部片子，所以他只是畫好圖樣，人幾乎不過來。

布景一搭好就拍攝，我們睡覺的時候，美術部卻忙著搭布景、裝飾。

本多猪四郎主要是擔任副導，我幾乎每天都交辦他去拍攝敗戰後的東京實景。

沒有人像他那樣認真老實，總是忠實拍回我交辦的東西，也因如此，本多拍回來的東西幾乎都有用在這部作品中。

很多人說這部作品細膩地描述了戰後風俗，很大的功勞在於本多。

這部電影的主角是三船和志村大叔（志村喬），配角也都是熟人，就工作人員方面來看，也像在一種家庭氣氛中進行拍攝。

只是，新人淡路惠子硬把在松竹舞台跳舞的脾氣帶過來，任性得讓我頭痛。

她才十六歲，第一次拍電影，還很想在舞台上跳舞，說她兩句就撒嬌，該哭的時候卻咯咯笑。

隨著時間經過，在劇組的呵護下，她漸漸覺得拍戲有趣起來。

但那時候，她的戲已經拍完了。

我們聚集在片廠門口送她離開。

她在汽車內哭出來，然後說：

「該哭的時候哭不出來，這種時候卻哭！」

沒有一部片子像《野良犬》拍得這樣順利。

就連天氣都很幫忙。

在棚外拍午後雷陣雨的戲時──

我們請消防車出動，準備造雨。正式開拍時，消防水管準備噴水，當我高喊預

備、開始的同時，真正的雷陣雨猛烈降下，拍出一場非常有力道的驟雨戲。

還有，在布景裡面拍外面下大雨的戲時，攝影棚外真的下著雷雨，甚至同步收

錄到真正的雷聲。

不過，棚外布景的戲還很多，颱風要來了，有些地方拍得不如預期。

當時是一邊聽收音機

的颱風預報，一邊防備步

步逼近的颱風，拍攝現場

像戰場般慌亂。

在晚上即將進入暴風

圈的那天傍晚，終於拍完

棚外的戲。

夜裡，果然如氣象預

報，東京進入暴風圈。

我和劇組去查看布

《野良犬》的三船敏郎（右）和木村功

景，就在我們眼前，才剛拍完戲的布景街被突如其來的一陣強風吹得支離破碎。

是因為已經拍完的滿足感嗎？好一幅痛快的景觀。

總之，《野良犬》的拍攝非常順利，提早殺青。

拍攝的順利和劇組的意氣投合都反映在作品的味道中。

直到今天，我還忘不了拍戲時的週末夜。

因為次日休息，巴士載送全部劇組人員回家。

巴士上充滿一個星期沒回家的人們的開朗聲音。

「辛苦了！」

「辛苦了！」

一個接一個在自家附近下車。

我住在靠近多摩川的狛江，總是留到最後。

獨自留在空蕩蕩的巴士中，與劇組分離的寂寞強過回家的快樂。

如今看來，像《野良犬》那樣快樂的工作，簡直夢幻。

真正能娛樂觀眾的作品，是從快樂的工作中產生的。

如果沒有竭盡全力的那份誠實自信和將之發揮在作品中的充足感，就無法產生

工作的快樂。

劇組的心，都出現在作品的風貌裡。

《醜聞》

戰後，言論自由經大肆宣傳後，也開始了沒有自制的脫軌言論。

有些雜誌迎合讀者的好奇心，蒐羅醜聞，忝不知恥地撰寫低俗的煽色腥報導。

有一天，我在電車上看到這種雜誌的廣告，甚為驚訝。

斗大的標題寫著：是誰奪走○○的貞操？

乍看之下，好像是為那個○○女性發聲的文章，其實是嘲弄那個叫○○的女性。

那種厚顏無恥的廣告背後，可以看到算計的冷酷心理，看準那個○○女性無法從不得人緣的弱勢立場出面抗議。

我不認識那位女性，只知道她的名字和職業，可是看到那樣大剌剌刊登的廣告，再想到那位女性的立場，覺得無法保持沉默。

這種事情不可原諒。

我認為這不是言論的自由，而是言論的暴力。

這種傾向，現在若不加以撻伐，以後會不可收拾。對這種言論的暴力，不要忍

氣吞聲，要勇敢對抗。

電影《醜聞》於焉誕生。

可惜，在今天這個社會，我的杞人憂天不但成為現實，還變成見怪不怪的社會現象。亦即，《醜聞》這部電影對這種流氓、無人性、暴力性言論正面對抗的人物出現。現在，我依然期待有一天，勇於和這種流氓、無人性、暴力性言論正面對抗的人物出現。

不對，我是想再拍一部對抗這種現象的電影。

《醜聞》的力量薄弱，我想再拍一部力道更強的《醜聞》。

現在想起來，《醜聞》這部電影拍得過於天真。

而且在撰寫劇本時，意想不到的人物反而比主角出色活躍，不知不覺被那個人物拖著團團轉。

那個人物是缺德的律師蛭田，從他自我推銷要想幫忙在法庭上與言論暴力正面對抗的主角辯護開始，這個作品便違反了我的意志，出現異樣的展開。

電影中的人物非常鮮活。

由不得作者控制。

如果是作者能自由控制、有如木偶般的人物，也毫無魅力可言。

自從蛭田這個角色出來後，我寫劇本的鉛筆就像有生命似的，自行動了起來，

寫出蛭田令人嫌惡的行動和言語。

我寫過很多劇本，這種情況是頭一遭。

就連蛭田的境遇也想都不想，任憑鉛筆像滑行般自動寫著。

於是，蛭田這個人物當然壓過主角，站到作品最前面了。

我雖然覺得「不可以」，但束手無策。

等到電影《醜聞》完成半年後。

我去澀谷看電影，歸途在井之頭線的電車裡，差點大喊出聲。

電車通過井之頭線澀谷下一站神泉的平交道時，我突然想到。

我見過蛭田這個人。

電車剛才經過的神泉平交道附近，有家小居酒屋叫駒形屋，我曾坐在蛭田旁邊喝酒。

我茫然地想到什麼。

為什麼以前都沒想起呢？我覺得不可思議。

《醜聞》（一九五〇年，松竹）

人的腦袋究竟所司何事？

那個叫蛭田的角色是藏在我的大腦皺褶某處吧？

現在，為何突然從那個皺褶裡跑出來？

駒形屋是我助導時代常去的地方。

有個叫阿惜的漂亮姑娘，她很清楚我的經濟狀況，也會讓我賒帳。

我平常都是和其他助導一起去，但那天不知為什麼，只有我一個人去。

平常也都是在有點骯髒但安靜的樓上小房間，但那天我坐在樓下櫃檯前獨飲。

那時，旁邊就坐著蛭田。

那個快五十歲的男人已經相當醉了，叨叨絮絮地跟我搭訕。

阿惜的父親在櫃檯裡面，怕我困擾，要阻止他說話，我搖搖頭表示沒關係，一邊聽他說，一邊喝酒。

因為他說的話和他的樣子，散發出一種讓人心痛的哀傷，讓人無法單純把他當作一般的煩人醉鬼，狠心不理他。

過去他已重複訴說這些很多次了吧。

就像熟背下來的對白，輕浮流利地說出，那種輕浮反而讓內容的哀傷更顯苦澀。

內容是他的女兒。

罹患肺病臥床休養，他不停強調她是多麼好的一個女孩。

像天使一樣，像星星一樣，用那些肉麻兮兮的語句滔滔不絕地談著女兒，但我不可思議地對他遭遇的不幸感同身受，乖乖地聽著他訴說。

然後就在他舉出各種實例，說和女兒相形之下的自己是多麼不堪時，阿惜的父親終於忍不住似地把玻璃餐盒推到他面前。

「好啦，回去吧，女兒在等你哪。」

他突然閉嘴，看著玻璃餐盒，一時不動。

玻璃餐盒裡裝著給高燒病人吃的東西。

他突然抓起餐盒，抱住似地匆忙離店。

「麻煩啊！每天每天都喝得醉醺醺講那些事。」

阿惜的父親向我道歉似地說，我一直看著那人走出去的店門口。

從我最初描寫的漸漸變大。

那段期間，我每天四處觀看京都和奈良各式各樣的古老大門，羅生門的尺寸也

一直無法開拍。

大映的高層雖然接受《羅生門》的企畫，但又說內容難解，片名也無魅力等等，

為了在京都的大映片廠拍《羅生門》，我前往京都。

那個門，在我腦中一天大過一天。

《羅生門》

不是我寫的。

蛭田這個人物，是我在駒形屋遇到的那個人寫的。

但在我寫《醜聞》時，他無意識地從我腦中甦醒，以異常的力量驅動我的鉛筆。

可是，還是忘得一乾二淨。

心裡想著，再也忘不了那個人的事。

那天，無論怎麼喝都沒醉。

想到他的心情，我也難過起來。

心裡想著，剛剛出去的那人回到家裡，會跟躺在病床上的女兒說什麼呢？

起初，是像京都東寺的門那樣大，後來變成像奈良的轉害門，最後變成像仁和寺及東大寺的山門那樣大。

這是到處觀看古老的門、也查閱相關文獻和遺物的結果。

羅生門就是羅城門，在觀世信光的能劇中以此名代稱。

羅城是指城的外廓，羅城門就是外廓的正門。

《羅生門》電影裡的那個門，是平安京的外廓正門，進入那道門，是筆直的都大路，北端有朱雀門，東西兩端有東寺和西寺。

想到這個，就覺得外廓正門的羅城門如果不比廓內的東寺之門大，會很奇怪。

另外，從羅城門遺留下來的琉璃瓦尺寸來看，可知此門非常巨大。

但是無論怎麼調查，都不清楚羅城門的構造。

因此，電影《羅生門》的門是參考寺廟的山門而建，應該和本來的羅城門不同。

而且作為布景實在太大，如實建造上面的屋簷，柱子是撐不住的，於是以城門荒廢為藉口，以屋簷半毀的投機方式搭建。

另外，門內應該可以看到皇宮和朱雀門，但是大映片廠的棚外布景占地沒那麼大，真要做起來，預算也驚人，所以門內搭建一座布景假山。

即使這樣，還是一個非常大的棚外布景。

我帶著企畫去大映時，說布景只有羅生門和檢非違使廳[27]的圍牆，其他的都是外景，大映方面高興地接受這個企畫。

後來，川口松太郎（當時大映的高層）抱怨說，被老黑擺了一道，布景是只有一個沒錯，但要建那麼大的一個棚外布景，還不如建一百個小布景呢。但老實說，我本來也無意搭建那麼大的布景。

前面也寫了，他們把我叫到京都，一直讓我空等，羅生門在我腦中也就不斷地膨脹，最後變成那麼大的門。

《羅生門》這個企畫，是我在松竹拍完《醜聞》後，大映主動邀我再拍一部片子而提出的。

拍什麼題材好呢？我想了許多，突然想起一個劇本。

那是伊丹萬作導演的徒弟橋本以芥川龍之介的小說《藪之中》改編而成的劇本《雌雄》。

劇本寫得非常好，但要拍成一部電影，長度不夠。

橋本後來到家裡來看我，聊了幾個鐘頭，是個很有自己想法不輕易屈服的人，我很喜歡。

他就是後來和我一起寫《生之慾》、《七武士》等劇本的橋本忍，我那時想起

了他那個改編自芥川原作的劇本《雌雄》。

我大概是無意識地一直在腦子的某處想著，那個劇本就這麼葬送了實在可惜，有什麼辦法可以搬上大銀幕呢？

然後它突然從大腦皺褶裡爬出來，大聲喊著「幫我想想辦法」。

就在這個時候，我靈機一動，《藪之中》有三個故事，如果再加上一個新的故事，正好是適合電影的長度。

我想起也是芥川龍之介的小說《羅生門》。

和《藪之中》一樣，是平安朝的故事。

電影《羅生門》就這樣在我腦中漸漸成形。

當時，電影已進入有聲時代，我擔心無聲電影的優點和那獨特的電影美感會被遺忘，被一種像是焦慮的東西煩惱著。

我有必要再度回到無聲電影，探索電影的原點。

尤其覺得，法國的前衛電影精神有值得我重新學習的東西。

注

27 取締犯罪色情兼裁判訴訟的官衙。

當時沒有電影圖書館，我搜尋前衛電影的文獻，回想以前看過的那些電影的結構，研究那獨特的電影之美。

《羅生門》是實驗我這想法和意念的合適素材。

我想描述人心的古怪曲折和複雜陰暗面，想用鋒利的手術刀剖開人性深處，選擇芥川龍之介小說《藪之中》的景色，當作象徵性背景，以詭異錯綜的光影映像，表現在其中蠢動的奇妙人心和言行舉止。

電影中，為了讓那個在心靈草叢中徘徊的人活動半徑可以變大，所以舞台也移轉到大樹林裡。

樹林挑選的是奈良深山的原生林和京都近郊的光明寺樹林。

出場人物只有八個，但故事內容深沉複雜，因此劇本構成也盡量直接簡短，這樣在影像化時，可以盡情地膨脹影像。

攝影師是我務必想要共事一次的宮川一夫，音樂是早坂，美術是松山，演員有三船、森雅之、京町子、志村喬、千秋實、上田吉二郎、加東大介、本間文子等人，都是合得來的人，真是求之不得的劇組陣容。

故事發生在夏天，拍攝也在夏天，而且是在酷熱的京都和奈良。

還有比這更好的條件嗎？

只等我放手去拍就好。

可是，開拍前的某一天，大映派給我的三個助導到旅館來找我。

我問有什麼事？他們說完全不懂這個劇本，請我說明一下。

我說，因為我就是要讓人理解才這麼寫，仔細看過後應該就會明白，所以你們再仔細看看劇本。

他們沒有就此撤退，說他們已經仔細看過劇本，還是完全不懂，所以才來要求我做說明。

我簡單說明如下。

人不能老實面對自己。不能毫無虛矯地談論自己。這個劇本，就是描述人若無虛飾就無法活下去的本性。不對，是描述人到死都不能放下虛矯的深罪。這是人與生俱來的罪業、無可救藥的性質、利己之心展開的奇怪繪卷。雖然你們說完全不懂這個劇本，但只有人心才不可解。如果把焦點對準人心不可解這點來看，應該可以理解這個劇本的。

聽了我的說明後，其中兩個接受，說回去再看一遍劇本試試，另一個（總助導）好像不能接受，面帶慍色地離去。

這位總助導後來也一直無法和我磨合，最後實質上等於不做了，我現在想起來

還覺得遺憾。

除此之外，這件工作愉快進行。

攝影前的排戲時，我真是服了京町子的熱心。

我還在睡覺，她拿著劇本坐到我枕邊說：

「導演，你教我吧。」

嚇我一跳。

其他演員都年輕力壯，工作時精力絕倫，吃喝也驚人。

我們發明了「山賊燒」，經常弄來吃，那是用煎牛肉片沾奶油咖哩醬汁吃，吃的時候一手拿著洋蔥，不時咬上一口，吃法非常粗魯。

攝影先從奈良的外景開始。奈良的原生林中很多山蛭，從樹上掉到身上，或從地面爬上身，吸人的血。

被蛭吸住後很難甩掉，好不容易拔掉吸進肉裡的蛭，又很難止血。

於是旅館的玄關放著鹽桶，我們出去拍外景時，先把脖子、手臂、襪子裡擦滿鹽巴後才出去。

蛭和蛞蝓一樣，對鹽巴敬而遠之。

當時，奈良的原生林裡有很多巨大的杉樹和檜樹，蟒蛇般粗的爬牆虎糾纏樹

群，頗富深山幽谷之趣。

我每天早上漫步林中，順便尋找外景的點。

眼前突然竄過一個黑影。

是野生的鹿。

沒有風，樹枝突然掉下來。

抬頭一看，大樹上有一群猴子。

外景隊的旅館在若草山下，常有堪稱巨猿的大猴子坐在屋簷上，盯著我們熱鬧的晚餐席。

月照若草山時，月光中鹿影清楚可見。

晚餐後，我們常常爬上若草山，在月光中圍個圓圈跳舞。

總之，拍《羅生門》時我也年輕，比我更年輕的演員們精力過剩，工作態度熱情奔放。

外景從奈良深山移回京都的光明寺，正是祇園祭的悶熱時節，劇組雖然有人中暑倒下，但我們的活力絲毫不見衰歇。

下午以後，大家滴水不進，一鼓作氣拍到收工。回旅館的途中，在四條河原町的啤酒屋喘口氣，連喝四大杯生啤酒。

晚餐不喝酒，飯後先行解散，十點時再集合，暢飲威士忌。

第二天，又若無其事地揮汗工作。

光明寺的樹林擋到陽光，導致亮度不夠時，我們毫不客氣地砍樹。

光明寺的和尚怒目而視，但隨著時間過去，他反而率先指示要砍掉哪些樹了。

光明寺外景結束那天，我去向和尚辭行，那時和尚語重心長地跟我說：

起初看到我們大剌剌地砍樹，他都傻眼了。不久，被我們全心投入的工作態度吸引。看到我們想把更好的一面呈現給觀眾，忘我地執著。他才知道電影是這樣努力的結晶，非常感動。

和尚說完，送我一把扇子作為紀念。

扇面上題著：

　　益眾生

我頓時語塞。

我才深深被這位和尚感動呢。

光明寺的外景和羅生門的棚外布景雙線並行，晴天在光明寺拍，陰天就拍雨中的羅生門。

羅生門的布景巨大，雨勢也必須大，藉助消防車，全面動用片廠的消防栓。

以仰望羅生門上空的角度拍攝，雨絲會融入陰霾的天空，看不見，所以要下墨汁似的雨。

連續三十多度的高溫天候，風吹過巨大羅生門敞開的門扉，再降下猛烈的雨，那風竟然感覺冷。

如何讓這個巨大的門看起來巨大，這是一個課題。我在奈良拍外景時，以大佛殿的巨大建築為對象，做了種種研究，這時派上用場。

另一個重要課題是，森林中的光與影是整部作品的基調，如何捕捉造就那些光與影的太陽是個問題。

我想藉由直接拍攝太陽來解決這個問題。

現在攝影機對著太陽已不稀奇，但在當時，還是電影攝影的一個禁忌。

甚至有人認為透過鏡頭聚焦在底片上的陽光，有燒掉底片的危險。

但是攝影的宮川君勇於挑戰這個新嘗試，捕捉到非常精采的映像。

片頭的森林光影世界交織人心迷路的部分，實在是精采的攝影傑作。

後來在威尼斯影展上，號稱攝影機首次進入森林的這場戲，被譽為宮川君的傑作同時，我覺得也可以稱之為全球黑白電影攝影的一個傑作。

儘管如此，我為什麼忘記誇獎那個成果呢？

平常，當我覺得很精采時，我會對宮川君說「很棒」，但那次不知怎的忘了說。

直到有一天，和宮川君很好的志村喬跟我說，宮川君很擔心那樣拍攝對不對，我才察覺這事。

我趕緊對宮川君說：

「一百分！攝影一百分！超過一百分！」

《羅生門》的回憶無窮。

再寫下去，沒完沒了。最後，我就再寫一個印象深刻的事情。

那是音樂方面的事。

我在拍女主角的部分時，耳邊已聽到〈波麗露〉的旋律。

於是，請早坂為那場戲用〈波麗露〉配樂。

早坂為那場戲配樂時，坐在我的旁邊，他說：那麼我要將音樂加進去看看了。

他的表情和態度，有著不安與期待。

我也一樣因為不安和期待而緊張。

銀幕上映出那場戲，〈波麗露〉的旋律靜靜打著拍子。

隨著劇情發展，〈波麗露〉的旋律漸漸達到高潮，但映像和音樂彼此扞格，一直對不上。

我想，糟糕！

我冒出冷汗，心想，腦中所盤算的映像和音樂的乘法錯了。

就在那時。

〈波麗露〉拉高音階開始唱歌時，音樂和映像突然契合，醞釀出異樣的氣氛。

我感到背脊閃過一道冷鋒似地，不覺看著早坂。

早坂也看著我。

那張臉有點蒼白，我知道他也因異常的感動而顫抖。

之後，映像和音樂以一瀉千里之勢，交織出超過我腦中盤算的奇異感動。

《羅生門》這樣完成。

這期間，大映兩度遭祝融，動員為拍《羅生門》雨景而準備的消防車，發揮如同消防演習的效果，使損失降至最小限度。

《羅生門》之後，我為松竹拍攝杜斯妥也夫斯基的《白痴》。

這部《白痴》搞得很狼狽。

我和松竹高層起衝突，他們所有的批評都像是詈罵誹謗，彷彿在反應對我的反感。

接著，要和大映再合作的計畫也被大映回絕。

我在調布的大映片廠聽到這冷冷的宣告後，黯然離開，連坐電車的精神都沒

有，抱著沉重心情、無精打采地走回狛江的家。

那時，我有這下要被冷凍的覺悟，急也沒用，不妨去多摩川釣魚。

在多摩川邊甩竿時，釣魚線不知被什麼勾到，戛然斷掉。

我沒有備用的釣魚線，只好收起釣竿，心想真是禍不單行，又折返家去。

憂鬱無力地推開玄關門時，老婆衝出來說：

「恭喜！」

我不覺感到有點生氣，問：

「有什麼好恭喜的？」

「《羅生門》拿大獎了。」

《羅生門》獲得威尼斯影展的金獅獎。

這下可以讓我免於被冷凍的命運了。

幸運之神再度降臨。

我連《羅生門》參加威尼斯影展都不知道。

是義大利電影公司總經理史特拉蜜茱莉女士看過《羅生門》後，深深理解，推

薦參展，這對日本電影界猶如青天霹靂。

365 | 第六章　直到《羅生門》

《羅生門》後來也獲得美國奧斯卡金像獎的最佳外語片，但是日本的批評家說，這兩個獎只是出於他們對東洋異國情調的好奇。

真是糟糕。

日本人為什麼對日本的存在這麼沒有自信呢？

為什麼尊重外國的東西，卻卑賤日本的東西呢？

喜多川歌麿、葛飾北齋和寫樂都是逆輸入以後才受到尊重，日本人何以如此沒有見識？

只能說這是可悲的國民性。

還有，關於《羅生門》，也呈現了另一個可悲的人性。

那是《羅生門》在電視播出的時候。

那時，也播出這部作品製作公司的社長訪問，聽了那位社長的話，我整個人都說不出話。

當初拍攝時，他明明面有難色，還對拍好的作品憤慨地說，拍這什麼讓人看不懂的東西，而且把推動這部作品的高層及製片降職。可是在電視訪問中，卻得意洋洋地自詡都是自己一手推動這部作品。

他甚至滔滔不絕地說，以前拍電影時，背對太陽拍攝是常識，這部電影是第一

次把攝影機面對太陽拍攝，直到採訪的最後，我的名字和攝影師宮川君的名字都沒提到。

我看了那段訪問，覺得這簡直是《羅生門》啊。

我親眼看到《羅生門》裡所描述的人性可悲側面。

人很難如實地談論自己。

我再次知道，人有本能地美化自己的天性。

但是，我不能嘲笑這位社長。

我寫這本類自傳，裡面真的都老老實實地寫我自己。

是否沒有觸及自己醜陋的部分？是否或大或小地美化了自己？

寫到《羅生門》這裡無法不反省。

於是筆尖無法繼續前進。

《羅生門》雖然把我以電影人的身分送出世界的門，但寫了自傳的我，無法從那扇門再往前寫。

這樣也好。

關於《羅生門》以後的我，從我以後的作品人物來讀懂，是最自然也最好的方式。因為人無法老實地談論自己，說這就是我，但卻可以藉著他人，好好地老實說

執導《羅生門》中的筆者

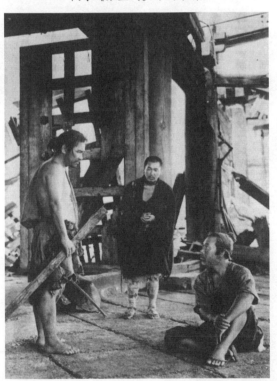

《羅生門》（昭和二十五年，大映）

說自己。

關於作者，沒有比作品能說出更多的了。

演出《羅生門》的京町子

年譜　草薙　匠

明治四十三年（一九一〇）

三月二十三日，生於東京府荏原郡大井町一一五〇番地附近（現在的品川區東大井三丁目十八番地附近），父親黑澤勇（四十五歲），母親志麻（四十歲）。兄姊名字依序是茂代、昌康、忠康（病死）、春代（九歲）、種代（七歲）、百代（五歲）、丙午（四歲），明是四男四女裡的老么。

大正五年（一九一六）六歲

四月，就讀森村學園幼稚園。

大正六年（一九一七）七歲

四月，就讀森村學園小學。

大正七年（一九一八）八歲

遷居牛込區西江戶町九番地（現在的新宿區東五軒町六丁目附近）。

九月，轉學到黑田小學。

大正十二年（一九二三）十三歲

三月，黑田尋常小學畢業。

四月，就讀京華中學（現在的御茶水順天堂醫院附近）。

九月一日，關東大地震。

昭和元年（一九二六）十六歲

三月，《蓮花之舞》刊登在學友會誌（三十九號）。

哥哥丙午以筆名須田貞明擔任神田電影宮

的電影解說員。

昭和二年（一九二七）十七歲

三月，〈一封信〉刊登於學友會誌（四十號）。

昭和三年（一九二八）十八歲

三月，京華中學畢業。

參加無產階級美術研究所（位於現在的豐島區長崎）。

九月，入選二科展（府美術館）。

昭和四年（一九二九）十九歲

九月，再度入選二科展。

哥哥丙午擔任武藏野館（新宿）的電影解說主任。

十二月，水彩〈建築場的集會〉、油畫〈農民習作〉、〈反對帝國主義戰爭〉、〈給農民工會〉、海報〈訂立失業保險〉、〈致工會〉等作品參加無產階級大美術展。

昭和八年（一九三三）二十三歲

七月十日，丙午自殺（時年二十七歲）。

十一月，大哥昌康過世。

昭和九年（一九三四）二十四歲

五月，遷居澀谷區長谷戶町二十九番地（現在的惠比壽西一丁目二十六番地附近）。

昭和十一年（一九三六）二十六歲

四月，考進PCL電影製片廠。

矢倉茂雄導演的《處女花園》六月上映，山本嘉次郎導演《榎健的億萬富翁》（正、續集）七月、九月上映，伏水修導演的《東京狂想曲》十二月上映，在上述作品中皆擔任第三助理導演。

二月，二二六事件。

昭和十二年（一九三七）二十七歲

瀧澤應輔導演的《戰國群盜傳》（前·後篇）二月上映，山本嘉次郎導演的《良人的貞操》（前·後篇）四月上映，《日本女性讀本》五月上映，成瀨巳喜男導演的《雪崩》七月上映，山本嘉次郎導演的《民謠金太》（前·後篇）七月、八月上映，分別擔任上述作品的第二及第三助理導演。

山本嘉次郎導演的《英武雄鷹》十月上映，擔任總助導。

瀧澤英輔導演的《地熱》二月上映，山嘉次郎導演的《藤十郎之戀》五月上映，《作文教室》八月上映、《榎健的驚奇人生》副導演。

昭和十三年（一九三八）二十八歲

撰寫劇本《水野十郎左衛門》，得到山本嘉次郎的指導。

昭和十四年（一九三九）二十九歲

山本嘉次郎導演的《榎健的節儉時代》一月上映、《忠臣藏》（後篇）四月上映、《悠閒小巷》九月上映，以上作品擔任總助導。

昭和十五年（一九四〇）三十歲

山本嘉次郎導演的《綠波的蜜月旅行》一月上映、《榎健的時髦短髮金太》三月上映、《孫悟空》（前·後篇）十一月上映。擔任以上作品的總助導。

昭和十六年（一九四一）三十一歲

山本嘉次郎導演的《馬》三月上映，擔任

十二月上映，擔任以上作品的總助導。

十二月，劇本《達摩寺的德國人》在雜誌《映畫評論》登出。

十二月，日軍偷襲珍珠港。

昭和十七年（一九四二）三十二歲

二月，劇本《青春的氣流》由伏水修導演（東寶）拍攝上映。劇本《寧靜》獲得情報局國民電影劇本獎，登於《日本映畫》雜誌。

四月，劇本《雪》獲得情報局獎，登於《新映畫》雜誌。

撰寫劇本《森林的一千零一夜》、《美麗的節曆》、《茉莉花》、《第三號碼頭》，遭檢閱官駁回。

十月，劇本《翼之凱歌》由山本薩夫導演（東寶）拍攝上映。

昭和十八年（一九四三）三十三歲

三月二十五日，《姿三四郎》（導演處女作）首映。

六月，劇本《穿越敵陣三百里》登於《映畫評論》。

昭和十九年（一九四四）三十四歲

三月，劇本《土俵祭》由佐伯清導演（大映）拍攝上映。

撰寫劇本《悍妻物語》。

四月十三日，《最美》首映。

昭和二十年（一九四五）三十五歲

一月，劇本《天晴一心太助》由佐伯清導演（東寶）拍攝上映。

五月三日，《姿三四郎續集》首映。

劇本《等等，看槍！》因馬匹不足而中止。

五月二十一日，與加藤喜代（矢口陽子）結婚。

遷居世田谷區帖。

終戰前後拍攝的《踩虎尾的男人》遭Ｇ·Ｈ·Ｑ禁止上映。

十二月，戲曲《說話》（新生新派）上演。

十二月二十日，長子久雄出生。

★八月，原子彈投下，終戰。

昭和二十一年（一九四六）三十六歲

參與山本嘉次郎、關川秀雄兩位導演的《開創明天的人們》，五月上映。

十二月二十九日，《我對青春無悔》首映。

★三月，第一次東寶爭議。

昭和二十二年（一九四七）三十七歲

三月，劇本《四個戀愛故事·初戀》由豐田四郎導演（東寶）拍攝上映。

六月二十五日，《美好的星期天》首映。

八月，劇本《銀嶺盡頭》由谷口千吉導演拍攝、黑澤編輯（東寶）上映。

昭和二十三年（一九四八）三十八歲

二月八日，父親過世（享壽八十三歲）。

三月，與山本嘉次郎等人共同成立電影藝術協會。

四月二十七日，《酩酊天使》首映。

八月，劇本《肖像》由木下惠介導演（松竹）拍攝上映。

昭和二十四年（一九四九）三十九歲

三月，劇本《地獄貴婦》由小田基義導演（東寶）拍攝上映。

三月十三日，《靜靜的決鬥》（大映）首映。

七月，劇本《傑克萬與阿鐵》由谷口千吉導演（東寶）拍攝上映。

十月十七日，《野良犬》（電影藝術協會·新東寶）首映。

昭和二十五年（一九五○）四十歲

一月，劇本《黎明大逃亡》由谷口千吉導演（電影藝術協會‧新東寶）拍攝上映。

四月，單行本《野良犬》、《醜聞》（民友社）出版。

四月三十日，《醜聞》（松竹）首映。

八月，劇本《吉利巴之鐵》由小杉勇導演（東映）拍攝上映。劇本《殺陣師段平》由牧野雅弘導演（東映）拍攝上映。

八月二十六日，《羅生門》（大映）首映。

昭和二十六年（一九五一）四十一歲

一月，劇本《愛與恨的彼方》由谷口千吉導演（電影藝術協會‧東寶）拍攝上映。

五月二十三日，《白痴》（松竹）首映。

撰寫劇本《棺桶丸的船長》。

六月，劇本《獸之宿》由大曾根辰夫導演（松竹）拍攝上映。

九月十日，《羅生門》獲得威尼斯影展大獎金獅獎。

昭和二十七年（一九五二）四十二歲

一月，遷居北多摩郡狛江村和泉二〇八八番地（現在的狛江市）。

劇本《決鬥鍵屋》由森一生導演（東寶）拍攝上映。

四月二十四日，《踩虎尾的男人》上映。

五月，劇本《戰國無賴》由稻垣浩導演（東寶）拍攝上映。

十月九日，《生之慾》首映。

母親去世，享壽八十二歲。

昭和二十八年（一九五三）四十三歲

一月，劇本《吹吧，春風》由谷口千吉導演（東寶）拍攝上映。

昭和二十九年（一九五四）四十四歲

四月二十九日，長女和子出生。

四月二十六日，《七武士》首映。

昭和三十年（一九五五）四十五歲

一月，劇本《消失的中隊》由三村明導演
（日活）拍攝上映。

十月，劇本《絲柏物語》由堀川弘通導演．
黑澤編輯（東寶）上映。

十月十五日，早坂文雄過世（享年四十一
歲）。

十月，與約翰・福特等人應邀參加第一屆
倫敦影展。

十一月二十二日，《生者的紀錄》首映。

十二月，劇本《穿越敵陣三百里》由森一
生導演（大映）拍攝上映。

昭和三十二年（一九五七）四十七歲

一月十五日，《蜘蛛巢城》首映。

九月十七日，《深淵》首映。

昭和三十三年（一九五八）四十八歲

十二月二十八日，《戰國英豪》首映。

昭和三十四年（一九五九）四十九歲

四月，設立黑澤製片公司。

八月，劇本《戰國群盜傳》由杉江敏男導
演（東寶）拍攝上映。

九月，劇本《殺陣師段平》由瑞穗春海導
演（大映）拍攝、上映。

昭和三十五年（一九六〇）五十歲

九月十五日，《懶夫睡漢》（黑澤製作・
東寶）首映。

昭和三十六年（一九六一）五十一歲

四月二十五日，《大鏢客》（黑澤製作·東寶）首映。

昭和三十七年（一九六二）五十二歲

一月一日，《椿三十郎》（黑澤製作·東寶）首映。

九月，遷居世田谷區松原二丁目七五五番地。

昭和三十八年（一九六三）五十三歲

三月一日，《天國與地獄》（黑澤製作·東寶）首映。

四月，《黑澤明（他的作品與表情）》（電影旬報增刊）出版。

昭和三十九年（一九六四）五十四歲

二月，劇本《傑克萬與鐵》由深作欣二導演（東映）拍攝上映。

九月，《黑澤明·三船敏郎（兩個日本人）》（電影旬報別冊）出版。

昭和四十年（一九六五）五十五歲

四月三日，《紅鬍子》（黑澤製作·東寶）首映。

五月，劇本《姿三四郎》由內田清一導演、黑澤編輯（黑澤製作·東寶）上映。

八月，獲頒菲律賓麥格賽獎新聞文學賞。

昭和四十一年（一九六六）五十六歲

七月，與 AVCO Embassy 製作公司合拍的電影《暴走機關車》因製作條件談不攏，中止。

撰寫劇本《赤鬼》

昭和四十四年（一九六九）五十九歲

一月，與二十世紀福斯公司合拍的電影《虎！虎！虎！》發生糾紛，放棄繼續拍攝。

六月二十四日，召開「黑澤明啊，拍電影之會」（赤坂王子大飯店）。

七月，組成四騎會（木下惠介、市川崑、小林正樹、黑澤明）。

四人（四騎會）合撰劇本《哆拉平太》。

八月十一日，《黑澤明作品系列》黑澤監修（TBS）的六部作品放映。

昭和四十五年（一九七〇）六十歲

三月，《世界的電影作家3 黑澤明》（電影旬報）出版。

八月，有聲版《黑澤明的世界‧天國與地獄／紅鬍子》（東寶唱片）發售。

十月三十一日，**《電車狂》**（四騎會‧東寶）首映。

十一月，《黑澤明電影大系》（電影旬報社）出版。

昭和四十六年（一九七一）六十一歲

一月，獲得南斯拉夫總統狄托頒發南斯拉夫國旗勳章。

三月，唱片版《黑澤明的世界‧七武士》（東寶唱片）發售。

三月六日，在「黑澤明節」（名鐵廳上映十四部作品）演講。

黑澤監修《玻璃鞋》（電視劇）。

撰寫劇本《玻璃鞋》（電視劇）。

八月三十一日，紀錄片《馬之歌》黑澤監修（日本電視）播映。

十二月二十二日，自殺未遂。

昭和四十七年（一九七二）六十二歲

十月，遷居澀谷區惠比壽西二丁目三十五番地。

昭和四十八年（一九七三）六十三歲

八月三十一日，約翰・福特去世，享壽
七十八歲。

九月，《野良犬》劇本原稿由森崎東導演
（松竹）拍攝上映。

昭和四十九年（一九七四）六十四歲

五月，《黑澤明文件》（電影旬報增刊）
出版。

九月二十一日，山本嘉次郎去世（七十二
歲）。

昭和五十年（一九七五）六十五歲

六月十九日，紀錄片《電影導演・黑澤明》
唐納里奇構成（日本電視）播映。

八月二日，《德蘇烏札拉》（MOS Film・
41inc）首映。

十一月，單行本《像惡魔一樣細心！像天
使一樣大膽！》（東寶）出版。

昭和五十一年（一九七六）六十六歲

三月十九日，《亂》第一稿脫稿。

十月二十六日，獲選為文化功勳者。

昭和五十二年（一九七七）六十七歲

遷居調布市入間三丁目七番地。

撰寫劇本《死亡之家的紀錄》、《紅色的
死亡面具》。

昭和五十三年（一九七八）六十八歲

三月九月，《蝦蟆的油》在讀賣週刊連載。

十二月二十七日，「黑澤明與一百武士」
之會成立。

昭和五十四年（一九七九）六十九歲

一月二十日，報紙刊登徵選《影武者》演

員的廣告。

十一月，單行本《影武者（劇本・畫）》（講談社）出版。

十一月二日，紀錄片《黑澤明的世界》（NHK）播映。

昭和五十五年（一九八〇）七十歲

四月二十三日，《影武者》在有樂座舉行全球首映會，邀請威廉・惠勒、法蘭西斯・柯波拉等國際知名電影人。

四月二十六日，《影武者》（黑澤製作・東寶）上映。

五月，《黑澤明的世界》（朝日畫刊增刊）出版。《黑澤明全作品集》（東寶）出版。

五月二十三日，《影武者》榮獲坎城影展大獎。

昭和五十六年（一九八一）七十一歲

一月，參加「年輕廣場（我的書專櫃）」（NHK教育）演出。

十月，出席紐約的「黑澤明作品回顧上映會」（日本協會二十六部作品）。

昭和五十七年（一九八二）七十二歲

五月，坎城影展創立三十五週年紀念，獲影展委員會特別表彰。

九月，獲選為威尼斯影展創立五十週年紀念之「獅中之獅」（過去大獎作品中的大獎）。

十月十六日，Abel Gance 導演的《拿破崙》（柯波拉・黑澤監修）在 NHK 廳首映。

昭和五十八年（一九八三）七十三歲

十月一日，舉行藝術祭主辦的「黑澤明的全貌」（國立劇場・三百人劇場上映二十六部作品）。

十一月一日，在橫濱市綠區霧丘三丁目開設「黑澤電影工作室」。

十二月二十八日，報紙登出徵選電影研究生的廣告。

昭和五十九年（一九八四）七十四歲

五月，獲頒法國榮譽軍團勳章（Ordre national de la Légion d'honneur）。

六月，《亂》開拍。

GAMA NO ABURA : JIDEN NO YONA MONO
by Akira Kurosawa
© 1984, 1998 by Kurosawa Productions
Originally published in 1984 by Iwanami Shoten,
Publishers, Tokyo.
This complex Chinese edition published in 2020
by Rye Field Publications,
a division of Cité Publishing Ltd., Taipei City,
by arrangement with Iwanami Shoten, Publishers,
Tokyo.

國家圖書館出版品預行編目（CIP）資料

蝦蟆的油：黑澤明尋找黑澤明／黑澤明著；陳寶蓮
譯. -- 二版. -- 臺北市：麥田，城邦文化出版：家庭傳
媒城邦分公司發行, 民109.05
　　面；　公分. -- (People ; 15)
　譯自：蝦蟇の油：自伝のようなもの
　ISBN 978-986-344-758-0（平裝）

1.黑澤明　2.電影導演　3.傳記

987.09931　　　　　　　　　　　　109004147

People　15

蝦蟆的油

黑澤明尋找黑澤明

蝦蟇の油：自伝のようなもの

作　　者／黑澤 明（Akira Kurosawa）
譯　　者／陳寶蓮
責 任 編 輯／葉品岑、林怡君（初版）／江灝（二版）
主　　編／林怡君

國 際 版 權／吳玲緯
行　　銷／巫維珍　蘇莞婷　何維民　方億玲
業　　務／李再星　陳紫晴　陳美燕　馮逸華
編 輯 總 監／劉麗真
事業部總經理／謝至平
發 行 人／何飛鵬
出　　版／麥田出版
　　　　　115 台北市南港區昆陽街16號4樓
　　　　　電話：(886)2-2500-7696　傳真：(886)2-2500-1967
發　　行／英屬蓋曼群島商家庭傳媒股份有限公司城邦分公司
　　　　　115 台北市南港區昆陽街16號8樓
　　　　　客服服務專線：(886) 2-2500-7718、2500-7719
　　　　　24小時傳真服務：(886) 2-2500-1990、2500-1991
　　　　　服務時間：週一至週五09:30-12:00・13:30-17:00
　　　　　郵撥帳號：19863813　戶名：書虫股份有限公司
　　　　　讀者服務信箱E-mail：service@readingclub.com.tw
麥 田 網 址／ https://www.facebook.com/RyeField.Cite/
香港發行所／城邦（香港）出版集團有限公司
　　　　　香港九龍土瓜灣土瓜灣道86號順聯工業大廈6樓A室
　　　　　電話：(852)2508-6231　傳真：(852)2578-9337
馬新發行所／城邦（馬新）出版集團 Cite (M) Sdn Bhd.
　　　　　41-3, Jalan Radin Anum, Bandar Baru Sri Petaling, 57000 Kuala Lumpur, Malaysia.
　　　　　電話：(603)9056-3833　傳真：(603)9057-6622
　　　　　讀者服務信箱：services@cite.my

封 面 設 計／莊謹銘
印　　刷／漾格科技股份有限公司

■2014年1月　初版一刷　　　　　　　　　　　　　Printed in Taiwan.
　2024年4月　二版二刷

定價：450元
著作權所有・翻印必究
ISBN 978-986-344-758-0

城邦讀書花園
www.cite.com.tw
書店網址：www.cite.com.tw

廣　告　回　函
北區郵政管理局登記證
台北廣字第000791號
免　貼　郵　票

英屬蓋曼群島商
家庭傳媒股份有限公司城邦分公司
104 台北市民生東路二段 141 號 5 樓

▼
請沿虛線折下裝訂，謝謝！

文學・歷史・人文・軍事・生活

讀者回函卡

□ 請勾選：本人已詳閱上述注意事項，並同意麥田出版使用所填資料於限定用途。

姓名：＿＿＿＿＿＿＿＿＿＿＿＿＿＿＿ 聯絡電話：＿＿＿＿＿＿＿＿＿＿＿＿

聯絡地址：□□□□□＿＿＿＿＿＿＿＿＿＿＿＿＿＿＿＿＿＿＿＿＿＿

電子信箱：＿＿＿＿＿＿＿＿＿＿＿＿＿＿＿＿＿＿＿＿＿＿＿＿＿＿＿＿＿

身分證字號：＿＿＿＿＿＿＿＿＿＿＿＿＿＿＿＿＿＿＿＿（此即您的讀者編號）

生日：＿＿＿＿年＿＿＿＿月＿＿＿＿日 性別：□男 □女 □其他＿＿＿＿＿＿＿＿＿

職業：□軍警 □公教 □學生 □傳播業 □製造業 □金融業 □資訊業 □銷售業
　　　□其他＿＿＿＿＿＿＿＿＿＿＿＿＿＿＿＿＿＿＿＿＿＿＿＿＿＿＿＿＿

教育程度：□碩士及以上 □大學 □專科 □高中 □國中及以下

購買方式：□書店 □郵購 □其他＿＿＿

喜歡閱讀的種類：（可複選）

□文學 □商業 □軍事 □歷史 □旅遊 □藝術 □科學 □推理 □傳記 □生活、勵志
□教育、心理 □其他＿＿＿＿＿＿＿＿＿＿＿＿＿＿＿＿＿

您從何處得知本書的消息？（可複選）

□書店 □報章雜誌 □網路 □廣播 □電視 □書訊 □親友 □其他＿＿＿＿＿＿＿

本書優點：（可複選）

□內容符合期待 □文筆流暢 □具實用性 □版面、圖片、字體安排適當
□其他＿＿＿＿＿＿＿＿＿＿＿＿＿＿＿＿＿＿＿＿＿＿＿＿＿＿

本書缺點：（可複選）

□內容不符合期待 □文筆欠佳 □內容保守 □版面、圖片、字體安排不易閱讀 □價格偏高
□其他＿＿＿＿＿＿＿＿＿＿＿＿＿＿＿＿＿＿＿＿＿＿＿＿＿＿

您對我們的建議：＿＿＿＿＿＿＿＿＿＿＿＿＿＿＿＿＿＿＿＿＿＿＿＿
＿＿＿＿＿＿＿＿＿＿＿＿＿＿＿＿＿＿＿＿＿＿＿＿＿＿＿＿＿＿＿＿＿＿